U0112299

你好，镜头

Hello, Shot'

王文静 著

重庆出版集团 ⊙ 重庆出版社

图书在版编目（CIP）数据

你好，镜头 / 王文静著. — 重庆：重庆出版社，2021.10
ISBN 978-7-229-16033-3

Ⅰ.①你… Ⅱ.①王… Ⅲ.①影评论－文集②电视评论－文集 Ⅳ.①J905-53

中国版本图书馆CIP数据核字（2021）第179361号

你好，镜头

王文静　著

出　品：华章同人
出版监制：徐宪江　秦　琥
责任编辑：王昌凤
特约编辑：黄卫平
责任印制：杨　宁
营销编辑：史青苗
装帧设计：主语设计

重庆出版集团
重庆出版社　出版
（重庆市南岸区南滨路162号1幢）

投稿邮箱：bjhztr@vip.163.com

北京联兴盛业印刷有限股份公司　印刷
重庆出版集团图书发行有限公司　发行
邮购电话：010-85869375/76/78转810

重庆出版社天猫旗舰店
cqcbs.tmall.com

全国新华书店经销

开本：880mm×1230mm　1/32　印张：9.25　字数：189千
2022年1月第1版　2022年1月第1次印刷
定价：49.80元

如有印装质量问题，请致电023-61520678

序言

杨俊蕾

你好，镜头，书名恰如一句问候。这个句式唤起了人们对于法国著名女作家弗朗索瓦兹·萨冈的悠远回忆，当年她获得法国批评家大奖的著作正是名为《你好，忧愁》。与萨冈一样，《你好，镜头》的作者王文静也是一位女评论家，获得过多个文艺评论奖项。

翻开《你好，镜头》，我首先震动于作者的观影量、观剧量和阅读量：这本近二十万字，由影评、剧评和观点三部分组成的书，不但围绕二十一部电影和二十四部电视剧进行了具体评论，事实上每当论及一位导演或编剧，又都会带出创作者几乎所有的作品。如此叠加再叠加，文静的观片量不能以蠡测之。这也是我为本书写序过程中一再叹服且一再延迟交稿的主要原因——担心文本超出了我的所知范围，如果一一补看后再动笔，时间上显然不可行。但在反复阅读书稿的过程中，我又始终被书中的很多论述所吸引，在拊掌击节的同时，想要介绍出其中的思路方法和价值妙处，所以就有了书前的此番引读。请与我一起跟随文静笔下的镜头游历，在她鞭辟入里又独具慧心的影像解读中，见出文化评论的多维构成。

文静在分析影视剧时自有她行之有效的思考方法：一个方面是将作品置于带有整体谱系意义的结构序列内，从发展的眼光近距离观照导演及其新作；同时也不忽略横向比较的视野，自觉地吸纳现有舆论场域内的多元话语，并且对其中某些不无偏狭的成见给出直言快语的纠正。她在论及大热影片《小偷家族》时，采用了内在于电影史之中的导演间代际影响研究的方法，指出是枝裕和在小津安二郎和侯孝贤的双重影响下，对于影像叙事中的感情传达往往表现为极度的克制。即使在不得不进行的抒情环节中，也无处不在地贯彻着"冷静的抒情"，于是才有了那一句堪称解人的作品概括，"亲人过世未必流泪，细节却可能引发无端痛哭"。文静进一步把这种痛哭描写为"压抑而汹涌的无声哭泣"。"压抑而汹涌"的特殊动感同时可以理解为《你好，镜头》一书的书写风格，思维的内在部分有巨大的体量涵容，经过敏感细腻的艺术感知后，选用平实而确切的语句做出如其所是的评论表达，距离解读的文本尽量切近，也生动浮现出作者本人的真实面目。

如果决定写某部作品的相关评论，却发现与之相关的另外一些作品出于种种原因不可能作为资料查阅得到，遇到这样的难题怎么办？文静给出的方法很有实际上的借鉴意义。在关于纪录片《天梯》的评论中，文章一开头就频繁使用峰回路转的从句转折来塑造蔡国强作为艺术家的突出特征。

"在《天梯》之前，我们没有看过《九级浪》，但是看过2008年奥运会的'大脚印'；我们没看过《一夜情》，但是看过APEC会议的焰火表演。即便那样的惊艳与绚烂，也似乎并没有让蔡国强这个名字家喻户晓。……在《天梯》之后，0.6%的排片率也没能阻止影片傲娇的豆瓣高评分和观众的好评口碑，一个叫作蔡国强的人，以及他的艺术观念、道路和旨归都用纪录片——这种看似平和却又随时炸裂的方式与我们相遇。"

"看似平和却又随时炸裂的方式"难道不正是"压抑而汹涌"的另一副面孔？让我们再来读一读其他评论，感受一下究竟是哪些不能被压抑的洞见，需要以汹涌的方式喷薄出来。

仍然是纪录片，被誉为"生存之镜"的纪录片，文静给予陆氏兄弟的《四个春天》以特别深远的文本外意义评论。

"被誉为人的'生存之镜'的纪录片，受社会学语境和大众文化影响往往屈服于边缘化和娱乐化的主题，在价值的两极中表现出了对戏剧性和消费性的依赖，'关怀人文'的艺术使命变成了关怀弱势和叙述奇观的局部呈现，并一度滑向没有黑暗就没有深度、没有丑陋就没有价值、没有离奇就没有意义的错误理解。"

我没有完整地看过影片《四个春天》，却非常赞同上述评论中的批判性。文静说出了我久已想表达的不满。当艺术使命蜕变为剥夺弱势群体影像奇观的局部性呈现，有太多的跟风者落入复刻的窠臼，误以为"没有黑暗就没有深度、没有丑陋就没有价值、没有离奇就没有意义"。他们回避真实世界的复杂一面，打着人文关怀的

虚假旗号去收割那些弱势人群的影像，经过某种有目的的变形后，再以奇观化的方式呈现出来，好在这些欲盖弥彰的障眼法都没有逃过文静的观察与洞见。

<p style="text-align:center">二</p>

文静的洞见源于她对文化现象的长久追踪与关注，也表现出她的深厚学养和反思精神。《你好，镜头》一书在"影评"和"观点"两个板块内多次写到影像叙事中的英雄建构问题。其中，《网络剧创作传播中对现实的虚化与聚焦》和《新主流大片对"大国话语"的形象建构》分别对草根英雄"余罪"和新主流大片中的海外动作英雄"冷锋"进行了深入系统的思考。前者为习见的英雄谱系增添了"既不崇高庄严，也不是平庸冷漠"的民间复调色彩，后者则在升级改写了好莱坞式英雄的基础上，为负载大国话语的新主流大片锚定了一个新的影像定位，"实实在在靠身手（技击素质）、武器（装备展示）、特效（场面还原）为军事题材电影注入了生命力"。

评论影片，但又不被影片所局限。文静关于英雄传统的思考集中表现出广阔的跨文化视域。她对比了好莱坞大片中的超级英雄与中国传统文化中的英雄人格，将欧美文化型构出的英雄归结为崇尚个人英雄主义的"展示型审美"，"在神话般的炫目仰视里满足着人对英雄的想象"，而东方的英雄则是"内敛型审美"，追求"修身自省和

舍生取义"，崇尚"忍辱负重、审时度势、运筹帷幄、一鸣惊人"。她把二者间的不同归因于东西方不同文化的孕育，表现出广泛阅读与切问深思之后的洞见。

就像人不能选择自己所处的时代，评论家也不能任意选择文本对象。一旦遇到述说起来容易引起歧义，甚或是引发不必要的纷争的现象或者文本，文静的写作策略不是回避矛盾绕着走，而是提升格局，别开蹊径，像带有建构意识的解构主义者那样，抽去不能用以支撑的表面现象，代之以更具象征意味的艺术联想。书中联系张北海的原著小说《侠隐》来分析争论丛生的《邪不压正》，巧妙地暗讽了片中"摇摇欲坠的煽情"和视觉上所强化的"6%体脂率的荷尔蒙符号"。出乎人们意料的是，评论在结尾处反其道而用之，在节奏上突然回到了影片开头响起的《第二圆舞曲》。读过具体段落就会发现，辞藻的华美富丽与音节铿锵，似乎又一次奏响了管乐的回旋和弦乐相配的低沉弹拨。在这一刻的阅读中，评论借助艺术作品之间互文本的激发，具有了媲美于研究对象的鲜明个性。

"当一切都陷入游戏，只有音乐最诚实。"仔细体味文静书中的这句感言，我会以为自己在相当大的程度上感受到了她真实的写作过程，也更加清晰地知道了自己想在序文中写出什么——不仅是对这本书的理解与赞誉，我更想透过文字，将作者的心灵容颜尽可能地显现出来。文静在书中提到歌舞片《马戏之王》的插曲，认为那些"奇人"唱响的《This Is Me》具有震动心弦的力量。我的这篇小序也愿成为一支歌，一支名为"This Is Her"的歌，向读者朋友们

介绍即将登场的作者文静，并在她开始纵声歌唱的时候，在一旁轻轻地抚琴、唱和。

<div align="right">二〇二一年五月二十八日于上海</div>

（作者系复旦大学影视美学教授、北京电影学院未来影像高精尖创新中心特聘研究员、教育部高等学校教学指导委员会委员、国家新闻出版署质检专家委员会委员、上海市电影局电影评审专家）

目录

序言 / 1

第一辑　影评

在深深的"丧"里深深地爱 / 2

一场关于生命、尊严和自我的旅行 / 9

无厕所，不爱情 / 13

不要向歌舞片要剧情 / 18

侠隐在哪儿？ / 21

记录青春镜像的痛与光 / 26

点燃从类型片到大片的引信 / 32

《你好，之华》，也是"你好，自己" / 36

是谁有病：《动物世界》里的小丑之问 / 41

沉默到底是什么 / 47

"成仙记"里的映照与浮沉 / 52

沉睡与觉醒，如何砸开那根困住嘉年华的锁链 / 56

曾经路过，何时抵达 / 60

决胜时刻的宏阔与诗意 / 64

《村戏》里的三场"戏"——试谈《村戏》中的历史质感、
　　时代关注与美学表达 / 67

一次"影""戏"交融的成功探索 / 72

直白浪漫的焰火"天梯" / 78

拍幸福才是难的 / 83

余秀华"离婚记" / 87

闪耀在乡村公路上的民间智慧 / 92

拒绝消费语境下的命运奇观 / 97

第二辑　剧评

我们在《大江大河》里澎湃 / 104

时代语境中的伦理拷问 / 110

这曲欢乐的颂歌何以为继 / 115

是年代剧，更是时代剧 / 122

信仰与爱的蛰伏、迸发与回归 / 126

解密是时代的呼唤 / 133

白夜交替中的正义追寻 / 138

历史剧需要时代表达 / 142

平民视角让《鸡毛飞上天》成了"奢侈品" / 146

柔情与烈火，浪漫与悲歌，尽在此刻 / 149

民间视野决定从传奇到史诗的跨越 / 154

一场《小别离》难解深沉意 / 159

诠释医者信仰，拓展医疗内涵 / 164

《中国式关系》的一种读法 / 168

从《小娘惹》看传奇剧的文化呈现 / 172

对中年危机来一次浮光掠影的撩拨 / 177

对"无意中背叛"的惩罚与嘲弄 / 182

深情不及久伴 / 187

融屏时代家国故事的新讲述 / 191

一个此生不会欺骗的故事 / 196

历史的热点不好蹭 / 200

抗战讲述的理性与温度 / 204

母亲河的文化传承与时代讲述 / 209

第三辑 观点

现实的虚化与聚焦：网络剧创作传播中的双重景观 / 216

新主流大片对"大国话语"的影像建构——以《湄公河行动》
《战狼2》《红海行动》为例 / 243

乡村题材网络小说的叙事呈现与影视改编 / 257

蓄力赋能再出发：网络综艺2020年度观察 / 264

电视剧创作地域性的一点思考 / 272

后记 / 279

第一辑

影　评

在深深的"丧"里深深地爱

从2001年的《距离》开始，17年来七进戛纳冲击金棕榈奖的是枝裕和，终于在《小偷家族》里得到圆满。是枝裕和他对家庭伦理与社会关系的深刻思索，以他对底层生存脉搏的准确把握，以他哀而不伤、清醒又治愈的镜头语言，成功地把自己的名字从一个名词变成了一个形容词。因此，很多人对《小偷家族》的评价就变得像暗语："很是枝裕和"或者"不那么是枝裕和"，以至于在《小偷家族》的片名与导演之间，一时难以辨别哪一个更响亮。

主题：在深入的质疑中延续和跃升

尽管《小偷家族》仍然在围绕家庭主题、延续家庭视角，并一贯地面向日本现实社会的种种问题，但主题上的突破无疑是最能震撼和说服观众的核心。在影片中，是枝裕和把一个不存在血缘关系的家庭成员之间的故事放在"家"的空间里，一边比照残酷的现实秩序，一边比照自然流露的真情，对"什么是家""何以成为家人"做出了比以往的"家庭系列"作品更大胆的提问和更勇敢的设想，对他自己曾在《无人知晓》《如父如子》《比海更深》中给出的关于家、关于爱、关于生存与追求、关于守护与遗弃的那些思考

进行了质疑，影片实现了从描述家庭样态到思索家庭内部的精神结构的转向。

或许对《小偷家族》的理解，应该从它的官方海报开始。在东京都市丛林的角落，世外桃源般的庭院中一家六口人在透明的阳光里平静满足地微笑着。就像影片中慈祥的奶奶一边抚慰着躺在她腿上的孙女亚纪，一边给家里新收留的女孩由里缝衣服；爸爸柴田治和妈妈信代在不同的工厂做工补贴家用；儿子祥太则在家境窘迫的时候去商店顺手牵羊偷回家庭日用品……一家六口在琐碎生活里呈现出的和谐，构成了这个"临时的家"，并用"看上去"的温暖和稳定，安放了这些被遗弃的生命和心灵。甚至，惯用低角度拍摄的是枝裕和，还用上帝视角给了一个全家仰头看烟花的镜头，不见烟花，只见一家人的温馨与沉醉，简直是暖到爆。问题是，当没有血缘关系的家庭关系顺畅融洽，成员们原生家庭的问题就变成了不能逃避的追问。

不管是常常以"买新裙子"骗女儿接受体罚、失踪两周都不报案的由里的父母，还是若干年前被前夫抛弃无儿无女的奶奶初枝；不管是被前夫家暴到绝望的信代，还是组成新家庭后对小女儿百般宠爱却忘记了还有一个去做色情服务的亲生女儿（亚纪）的那个彬彬有礼的父亲，是枝裕和手起刀落，干脆地取消了血缘在家庭合法性上的话语权，家庭与"反家庭"的倒置也再一次凸显了影片的核心主题：人与人到底靠什么维系才会成为真正的家人？社会在资源配置的过程中已经把一些人遗忘，而如果他们再遭到家庭的遗弃，

生存的价值还有没有？在哪里？

《步履不停》中那个不知如何与父亲交流也无法和养子坦然面对的人也好，《海街日记》里对父亲出轨耿耿于怀却最终沦为"第三者"的人也罢，他们都已无法承载是枝裕和更深的思考，他必须深入家庭的精神结构中，对血缘、金钱和生活的温情逐一实验，或者逐一试错。于是，在《小偷家族》里，是枝裕和带着观众先沉溺在肮脏慵懒又给人安全温暖的日常，可谁知道这就是向"激流勇进"最高点的爬升，等一下，就会有一个瞬间的、清醒的、彻底的崩溃。当然，这崩溃会很快过去，崩溃后会有"很是枝裕和"的暖光幽幽等待，接下来就是观影者对于人生和人性的深度思考。这样的突破让本来就以克制见长的是枝裕和多了几分冷酷，他不得不摆脱那个温暖治愈的自己，那个文艺得有点自恋的自己，不能再满足于"把狗血剧情拍得盈盈一水间脉脉不得语"（毛尖《不要同情文艺中年的自己》）。

而这位终于被戛纳金棕榈奖"官方盖章"的是枝裕和，作为20世纪90年代晚期"新日本电影新浪潮"的代表，竟然真的在他文艺气息浓郁的中年，走过文艺、走过治愈，尝试揭开严肃思想外面那层温情的面纱，以切开生活、对话人生的勇气终于没有止步于文艺中年，没有滑向油腻和虚假。或者这也可以从作品层面来解释为什么风评很好、呼声很高的《比海更深》（2016年）在第70届戛纳被降至"一种关注单元"，而今年的《小偷家族》却可以击败《燃烧》《幸福的拉扎罗》摘得金棕榈奖。

反转：凭借伤痕在疼痛里相遇

反转是从那张明亮的海报出发的。戏剧中所有的反转，以及反转所必需的假设都是真正的"勇敢者游戏"。一旦推理开始，潘多拉的盒子被打开，后果常常不堪设想，而真实的答案总会让人感到不适。由日常生活解密的第一次剧情反转就剑指片头和海报上那明亮的温暖：奶奶每个月都要去前夫的儿子家——也就是亚纪的亲生父亲——那里领取类似"精神损失费"，但从来不告诉他离家出走的亚纪就在自己那里；信代无论拿走客人衣物中遗落的领带夹、要求祥太去偷日用品，还是大声讲着自己应召女郎的过往，都没有丝毫难为情；柴田治则让祥太教给由里偷窃，少年们在"只要商店不倒闭，里面的东西就是公用"的蒙昧中快乐地依偎，并失去着羞耻心。

奶奶死后，柴田治和信代顾不上悲伤，只有秘而不宣，匆匆埋葬，只有冒领她的养老金过活并继续"啃老"，而祥太被抓除了牵出柴田治和信代防卫过当的杀人过往，由里也不得不又回到了她那个有着恐怖眼神的亲生妈妈身边。第二次反转出的冷漠和麻木是"蛆虫"般的底层人的精神世界，他们在自然生存和人性蒙尘之间是否还有的选？

"临时家庭"大厦将倾，倾巢之卜安有完卵？他们曾经各司其职、互利互惠，可破碎之后却并没有各飞西东：这是《小偷家族》的第三次反转。他们的家肮脏破败，他们的陈述面无表情，他们粗

俗地"呼噜呼噜"吃面条，他们毫不脸红地"啃老"，但祥太会用牺牲自己的方法保全"妹妹"由里；信代会扛下所有司法罪责，并让祥太去找亲生父母；亚纪尽管知道奶奶去自己家要钱的事情还是会在人去楼空后回家看看；柴田治在与祥太背对背的夜晚，也已经完成了从口头上的"爸爸"到内心深处的"爸爸"的转换。与他们各自的现实世界、法定家庭中的抛弃相比，《小偷家族》对善与恶的模糊，对自身羞耻感的消弭就变成了一种来自社会的疼痛，他们只是把伤痕当作暗号相互吸引和信任，而他们在人生暗影里保持的那些相互关照的温暖，也就不再是一杯廉价的鸡汤。这样的人生，就算再黯淡，也不会不值得。

影片在结构上的三次反转让人感觉似曾相识，在《第三度嫌疑人》中，是枝裕和就用三次反转主人公形象的方法消解了真相的存在，而《小偷家族》里，从开始时一家人抱团取暖的温情，到奶奶去世后生存和利益衬托出的人性暗影，再到底层失败者不堪的生活里顽强生长出的自然真情，三次反转家庭关系，三次抽打人性与灵魂，人与人之间到底是"皇帝新装式"的平静安宁，还是剥开一层后生存困境逼迫下的利益交会，或是再剥开一层，模糊了善恶框架后的生存哲学和朴素感情？

克制：不介入的执拗与静观

奶奶死后，祥太和由里有一段对话（大意）。

由里："奶奶在哪儿？"

祥太："在天堂。"

由里："那怎么办？"

祥太："忘了她。"

　　可以说，这种抒情的方式是很"是枝裕和"的。《悲情城市》中有句台词："当时不觉得残酷，只是一样好玩。"身为侯孝贤的铁杆粉丝，是枝裕和无处不在地贯彻着这冷静的抒情。当然，不管他多么否认，小津安二郎对感情传达的克制也深深影响了他。亲人过世未必流泪，细节却可能引发无端痛哭，这些在《早春》（1956年）中就出现过的影子，在《小偷家族》中依然浓重。

　　怎样在最"丧"的生活里长情？克制也许是不崩溃的唯一方法。在深深的"丧"里深深地爱，成就了《小偷家族》哀而不伤的调子。亚纪与"四号"的拥抱让她爱上了这个男人，但镜头并没有更多地留给"四号"自虐的伤口和淌在亚纪腿上的眼泪，是枝裕和好像特别害怕观众情感的泛滥，只能在镜头上继之以亚纪和信代的聊天。当亚纪对信代轻松地说起自己爱上了一个话不多的客户时，无论是与亚纪同父异母的妹妹纱香那公主般的生活相对比，还是与信代做应召女爱上客户的命运相呼应，克制，让更深沉的悲从云淡风轻里飘出来。

　　宁与燕雀翔，不与黄鹄飞。是枝裕和就是如此地信任"生活流"带给影片的舒缓节奏和平实叙事，他不迷信一切所谓的"远大

理想"，也不惧怕抽掉一切戏剧性的东西，他信任生活，所以不让剧中人物激动，也不让他们哭泣，就凭借着日常细节和敏锐微小的情感维系起的线索，编织起《小偷家族》呈现性而非再现性的美学特征。一家人真实自然的生活起居，杂乱寒碜的家庭布置，无趣龌龊的饭桌，灰头土脸的交流，大声吃面条的不雅和突如其来的亲热……这些逼近现实的"真"固然有是枝裕和早期纪录片创作的影子，但更多是他不屈服情节压力，而专注于由内到外进行人物表达的固执。所幸他镜头语言丰满，人物形象闪亮，邋遢不合体的衣饰衬托出来的，是一张张随表情伸展、因个性定格的辨识度极高的角色面孔。

然而，不得不承认，《小偷家族》的镜头过于克制，是枝裕和总是警惕地防止自己的介入，试图用这种隔离和静观表达内心世界的丰富。他用一副高冷傲娇的模样标榜自己的"离开"，常常让很多对白、镜头和情绪戛然而止，除了警察局里信代被告知"他们称呼你妈妈"时那段压抑而汹涌的无声哭泣，更多的时候是枝裕和并不想让人物被情绪控制，哪怕是在父子嬉戏的深蓝色夜晚，在一家人欢呼雀跃的海边，或者在奶奶猝然离开人世的床榻，剪辑都会毫不留情地中断，因此，《小偷家族》也必须承担因"不介入"导致的情绪完成度不够，以及观影过程中的顿挫感。

（原刊于2018年8月8日《新京报》）

一场关于生命、尊严和自我的旅行

带着"小李子陪跑奥斯卡22年"的梗，头顶第73届金球奖和第88届奥斯卡金像奖的光环，附带着"引进原片一刀未剪"等话题，《荒野猎人》用它史诗般的复仇主题、精湛入骨的表演、震撼壮丽的长镜头，成功回应了观众在艺术品质和市场口碑上的所有期待。

影片原名为《*The Revenant*》，本意为还魂者、归来者，引进时翻译为《荒野猎人》，讲述了19世纪初第一代北美移民时期，皮草猎人休·格拉斯（莱昂纳多·迪卡普里奥　饰）和儿子受落基山毛皮公司雇佣，深入蛮荒极寒的荒野丛林，在巨熊口下险些丧命，遭到队友背叛遗弃，经历常人难以想象的生存磨难，劫后重生完成复仇的故事。

用热切的镜头表达融合多种复仇的史诗故事

复仇，能够最大限度地凝聚悲剧的崇高感，这在希腊神话里有震撼人心的生动体现。《荒野猎人》将希腊神话中情爱复仇、血亲复仇、荣誉复仇这三种经典复仇形态熔铸于主人公一身之上，无论是戏剧冲突还是人物形象的张力，都被开发得无以复加：目睹妻子遭枪击死去，又眼睁睁地看着儿子死于背叛自己的队友之手，更

惨的是，被硕大的哺乳期棕熊百般凌虐，剩下了皮翻肉绽、深见白骨、重度昏迷的半条命，还要惨遭信誓旦旦负责守护他的菲茨将他活埋，他拖着将死之躯，依靠腐肉和浆果忍受阿拉卡拉人的追杀，顺着苦寒的激瀑漂流，从高耸云端的断崖坠下，吃活鱼，啃牛胆，睡马腹，但是这都阻止不了他活下去，挣扎和呻吟着，把罪恶的名字刻在河岸，刻在山洞，也深深刻在了他的心里。我们既因格拉斯身处地狱般荒原时，肉体和灵魂备遭碾压而感到虐心，又被他九死一生一次次从死神手中逃脱而感到震撼，最终在他找到仇人并将仇人交给波尼族人处死时，内心渐趋平静。银幕落下，唯有"一息尚存，奋斗不止"那句话在耳边萦绕，唯有格拉斯在爱的指引下，为了正义和尊严与自然、野兽和背叛进行殊死搏斗，倔强前行。

当个人复仇被置于"荒野文化"的背景下时，史诗的意味变浓了。我们看到了怀念，也看到了歌颂。然而，歌颂不是终结。曾经被贴上野蛮标签的印第安人，在《荒野猎人》里有了更加深层次的探讨：他们不再是野蛮邪恶的象征，而是不毛之地的自然之子，那曾被无数次标榜的"光荣掠夺"也有触目惊心的牺牲。一切都不过是历史这个"导演"给出的角色，对历史的客观思索和对现代文明的多元探讨使影片具有了宽阔的视野和历史纵深。

有人把《荒野猎人》称为《基督山伯爵》和《荒岛求生》的合体。无法否认，这个带有史诗色彩的故事是令人胆战心寒的，然而冰冷的故事却用了热切的镜头来表达，语言消失了，一切干扰停止了，观众身临其境。

影片充满默片的纪录风格，主人公格拉斯仅有15句台词，剧中曾连续40分钟没有语言，只有镜头在摇转推拉。在这样的平视性、代入性的叙事方法中，观众真切地感受到人物的疼痛、寒冷、孤独和无助，也真正感动于他在受难式的复仇历程中从未放弃的信念光芒。这样的拍摄是一种探险，只不过在两度获得奥斯卡金像奖"最佳导演奖"的亚利桑德罗·冈萨雷斯·伊纳里多和三度获得奥斯卡金像奖"最佳摄影奖"的艾曼努尔·卢贝兹基的镜头中，这样的探险变成了一场精彩的旅行。因为他们，我们看到了长镜头里肃穆壮观、瑰丽通透的自然景观，也感受到短焦下的鲜血呻吟和残忍死亡，这片洁白安宁的壮丽风光既是英雄受难的地狱，也是他精神的归依，影片的质感就这样通过镜头直抵人心。

情节欠说服力，但没有落入俗套

尽管如此，影片的瑕疵仍然非常明显。比如格拉斯被熊"手撕"、冰天雪地缺医少药、受冰瀑冲击沿河漂流，依旧能不被熊虐死、不因感染而死、不因饥寒交迫而亡，激流旋涡中依然勇生，奄奄一息、浑身是伤却孑然一身的格拉斯，仅仅靠找浆果和动物来果腹就能如此神勇，情节上的说服力还是有所欠缺。自希腊神话对英雄的塑造开始，至近年来的好莱坞英雄大片，西方文艺作品中的"英雄"更加崇尚个人英雄主义，在神话般的炫目仰视里满足着人们对英雄的想象；而中国英雄则更多地崇尚忍辱负重、审时度势、

运筹帷幄、一鸣惊人。或者说，欧美英雄是追求感官"爆炸效应"的展示型审美，中国英雄则是追求修身自省和舍生取义的内敛型审美，这自然是源于东西方不同文化的孕育。幸运的是，《荒野猎人》采用独特的镜头叙事，融合了主人公与观众对生命、尊严和爱的认知，弥补了影片在情节上的牵强、节奏上的沉闷，以及人物形象塑造过程中缺乏心理层次的短板，没有落入"复仇片"的俗套，也没有躲进"风光片"的小众，而是融合了东西方对生命、尊严和自我的理解，完成了对人类美好心灵与情感的沟通与共鸣。而拿奖拿到手软的莱昂纳多·迪卡普里奥，当然是本片最大的看点，无疑也是最大的功臣。高海拔、恶劣极寒的残酷拍摄环境下，爬雪山涉冰水，只能用眼神、肢体来演绎复杂深沉的情感，只吃素的他还要挑战生吃活鱼和牛内脏……应该说，他用生命把表演进行到底的敬业和本真，终于在《荒野猎人》得到了圆满。就这样，我们忘记了那个常以"油头粉面"标志自己的莱昂纳多，他和格拉斯一起，作为现实和电影里的英雄，沧桑地归来了。

（原刊于2016年4月6日《中国艺术报》）

无厕所，不爱情

　　《厕所英雄》作为2008年院线上映的第五部印度电影，在《神秘巨星》《小萝莉的猴神大叔》《起跑线》《巴霍巴利王》这些高票房、好口碑的作品之后，再次以"改编自真人真事"生动反映了印度的"厕所革命"而成为"话题性""现象级"电影。从在印度本土的轰动到早前亮相"北京国际电影节"展映单元的惊艳，再到国内公映两天3700万元的票房，《厕所英雄》用"很印度"的方式讲述了一个融汇着宗教、文化、女权、社会、爱情等要素的故事，虽然一部分热度来自"社会事件"的题材红利，甚至不排除有一些"厕所如何英雄"的标题党，但无法否认，《厕所英雄》在紧贴当下反映社会现实的外貌下，仍然呈现出了对于印度文化的深层思考。

　　被芒力克星象封印的男主人公凯沙夫在虔诚的教徒父亲和村长的安排下与一头母牛"结婚"后，遇到了受过高等教育的贾娅，但横在他们之间的并不只是悬殊的阶层和家庭环境，而是算命先生给命中缺火的凯沙夫开出的唯一"解药"：除非找一个左手两个拇指的女子结婚才能平安幸福。可是，当凯沙夫绞尽脑汁终于用毛线编织了一个假的拇指骗过父亲抱得美人归之后，才悲催地发现，他命中缺的不是火，是厕所。

　　来自开化文明家庭，认为使用抽水马桶是天经地义的贾娅，

完全不能理解农村对于"家中存在厕所是对神灵的大不敬"的愚昧坚守，更不能忍受村子里妇女组成妇女联合会，冒着被窥视、被侵犯、被伤害的危险在深夜或凌晨，结伴走很长的路去野外，而只是为了一个简单的生理需求。

显而易见，《厕所英雄》仍然采用"以小见大"的故事模式，并把故事放在印度的宗教、阶层、女权与文化断裂带上来进行渲染，一方面充实故事本身的意义价值，引发观众的共鸣思索，另一方面在艺术地回应社会关切的同时引爆票房。事实上，影片并没有落入《起跑线》《神秘巨星》的窠臼，因为《厕所英雄》面临着新的创作难度：把一个真实具体的社会事件作为影片的核心故事在文化和社会的维度中寻求意义，其创作空间远远小于那种先确定社会现象或社会矛盾后再去进行人物和故事创作的模式——或者可以这样理解，那位新婚四天就因没有厕所离家出走逃回娘家的现实原型安妮塔娜利的故事，只有在"厕所革命"的社会背景下完成性格塑造、人物关系、精神成长、文化冲突等一系列艺术再现，才能够不沦为"一部专业演员参演的新闻影像"。

面对妻子贾娅提出"要么盖厕所 要么就离婚"的要求，凯沙夫绞尽脑汁。去邻居家蹭厕所，去火车上蹭厕所，甚至去偷电影摄制组的移动厕所……但凯沙夫的"权宜之计"在传统的威压和现实的拷问下不仅轻如鸿毛无能为力，他偷盗带来的牢狱之灾，也成为压垮贾娅的最后一根稻草。

在这种层递式的矛盾冲突保证影片节奏之前，恐怕还有一个问

题值得注意，那就是《厕所英雄》中体现了人对于价值观的选择。凯沙夫选择"权宜之计"还是"为爱战斗"并不是对贾娅的爱有变化，而贾娅把自由如厕作为婚姻的"一票否决权"，也并不是知识女性的傲慢与矫情。意义上浮，情感后退，以生活方式为代表的文化影响超越了一见钟情的甜腻爱情，成了"话题电影"的现实主义证据，于是贾娅就很自然地发出了"没厕所 就离婚"的最后通牒，实际上恐怕对于贾娅来讲还不止如此，一种能让她决绝放弃爱情的生活方式一定是"如此活 毋宁死"。

影片在人物关系的布置上也不乏亮点，其中的层次和张力较之前几部反映人与人、人与体制、人与社会的模式的电影，是一个小突破：《厕所英雄》展现出的"一个人与一群人"的关系。而在这些人物关系中，既有形象鲜明、支撑故事发展的凯沙夫与贾娅，他们深爱对方又因难以融入对方文化传统继而陷入不能改变现状的苦闷，也有凯沙夫和代表着传统文化中腐朽因素并习惯于对他进行精神统治的教徒父亲；有曾经顽劣、逐渐开化最终帮哥哥实现愿望的纳鲁，以及他代表的渴望变革顺应进步的年轻一代，也有与之形成对比，站在他们对面拒绝文明和进步的愚昧村民。《厕所英雄》不但表达了贾娅的公公与这个时髦新潮有个性的儿媳之间的矛盾，甚至设置了贾娅父母劝说她顺从丈夫意志的环节。这样，故事情节的驱动力已经不再来源于单个或单组人物关系，甚至不仅仅是印度社会中的女权问题，而是每个人以为的"天经地义"之间的鸿沟，是人对美好的向往与那个"看不见、摸不到"的传统文化糟粕之间

的对峙和战争。这个号称"改变了6亿妇女命运"的影片，它的价值也正是在于提出了一个诘问，即文化差异下的社会进步到底需要什么来推动？是靠顺从老实有点小聪明的凯沙夫，靠除了离家出走对建造厕所几乎没有任何帮助的贾娅，还是靠尚未开化粗鲁顽皮的纳鲁？如果贾娅没有爱上与她家境迥异、只能穿假冒名牌的农村青年，那么这样的进步到底何时开始，何人承载，又何时能完成？

于是，影片中的凯沙夫站在被父亲和村民用锄头捣烂的家庭厕所旁，贾娅在家门口面对找上门兴师问罪的凯沙夫的祖母，他们终于都在压抑和苦痛中爆发，完成了对愚昧落后人们的"启蒙二重唱"：他们对落后滞重的传统文化，对冥顽不灵的愚昧村民发出了声讨和抗议，在一次次的努力无果、权宜受挫之后，他们开始发现，这些妇女之所以不像贾娅一样用离家出走的方式争取如厕权利，并不是没有贾娅优越家境那样的表面原因，而是她们一直都没有意识到经年流传的生活方式还可以被改变。一种文化的落后可以践踏生命和尊严，可以侮辱他人和自我，妇女们每夜拎着去野外的尿壶里，装着的除了她们卑微的服从，还有她们愚昧沉重的灵魂。之后，在女主角的影响下，她们终于以"不吃饭就没有新陈代谢"的名义拒绝为男人们做晚饭，而往日拿在手里的尿壶也终于被她们踢翻滚落，那清脆的金属声音回荡在整个印度的上空。

如此，印度电影呈现出的文化景观就更加值得探讨。一方面是《起跑线》中身为中产夫妇的拉吉与米塔挤破脑袋让女儿上德里文法学校，目的是让女儿学好英语"去印度化"，并以西化的生活方

式入手打通上流社会的晋升通道，另外一方面也有《厕所英雄》中的村长、父亲、村民还有那些温顺麻木地去野外如厕的妇女，他们偏执地坚守着对传统文化——哪怕是封建糟粕的膜拜。而这两种不同的态度可谓水火不容又共存共生：前者是后殖民主义的延宕，后者却是反殖民主义的证明，可相反的态度又都在对文化奴隶的形象阐释中殊途同归。

当然，印度"神剧"之"神"有一点就在于，观众永远不用为它的结尾担心。当凯沙夫和贾娅因为厕所上天无路入地无门，只能以离婚告终时，这个一千多年都没有人离过婚的村庄也引起新闻媒体的关注，个体事件变成公众事件，政府部门着手解决，"苦命鸳鸯"终于捍卫了如厕的尊严和自由，也捍卫了美妙的爱情。当解决了厕所、赢回了妻子的凯沙夫从政府出来依然心事重重时，观众意识到他不再是那个只关注一己悲欢的农家小哥，而是变为一个关注社会和自我反思的人。这毫无疑问是主创对他"为厕所努力 为爱情斗争"中思想启蒙的升华，也是对印度青年人的冀望。

遗憾的是，影片的"强话题性"掩盖不住影片的冗长拖沓；层次丰富的人物关系也无法解决"影片进行三分之一男女主人公才结婚"这种结构比例失调的硬伤；连印度电影的歌舞标配都变成了可有可无，叙事功能弱到观众都感觉是在"尬舞"，或者可以说，成就《厕所英雄》的是主题，打败《厕所英雄》的，是制作。

（原刊于2018年6月22日《中国艺术报》）

不要向歌舞片要剧情

如果用"传记片"的心理预期来看《马戏之王》，平淡无奇的情节设置难免会让人失望。剧中由休·杰克曼饰演的巴纳姆是19世纪美国纽约的传奇人物，出身裁缝之家的巴纳姆靠奇妙的想象力和锲而不舍的坚持，寻找到一群不被社会认可的"奇人"，开始了他的马戏人生。于是，他赢得了爱情，收获了友情，实现了梦想，保住了初心。虽然也经历了价值迷失，但他毫无悬念地拯救了自己。

毫无悬念，就是《马戏之王》的软肋。当电影创作把一个传奇人物的一生作为主体时，起伏跌宕的人生、充满悬念的故事、沧桑厚重的命运底色，以及温暖又悲凉的生命哲学就无可避免地成为观影预期。但《马戏之王》没有，一切都没有悬念，就好像海上没有风。

身无分文的巴纳姆可以轻轻松松把夏洛蒂从显赫的家里带走，出身迥异的他们不但颜值配一脸，价值观也出奇的一致；说服"奇人"们加盟马戏团同样也没有任何障碍，只需要一句"反正是如此，何不去挣钱"，就把大胡子姐姐、2米高的巨人、矮小的侏儒和500磅的胖子尽收囊中；与珍妮·林德沉浸于世界巡演，一度在价值和感情产生动摇，妻子失望地回到父母家中时，这位主人公也只需要在他们少年时倾诉心声的海边道一个歉唱一首歌，一切就回到了

幸福的从前。

就这样，《马戏之王》毫无悬念地变成一个从现实中来的童话故事。曲折跌宕的人生奇遇缺席，现实的质感和有关人性思考的分量则一起蒸发了。片中的9首原创插曲和数场声光聚集、精美绝伦的编舞抛弃了主题意义的捆绑，堂而皇之地让情节服务于歌舞，而忘记了应该由歌舞来推动情节。但人物传记的命题过于宏阔，它涉及的时间长度和思想深度，必然与歌舞的诗意化构成了相互制约的两极。

因此，把《马戏之王》与《爱乐之城》相比，除了基于创作者相同的角度之外，并没有太大的意义。《爱乐之城》在主题上的深入是把青春、爱情、事业聚于一点发力，在选择和取舍中爆燃，从而蔓延更加深沉的思考和叹息。但是一旦主创的野心从一个看似"小"的主题变成一个人的人生长度，那么在一百零三分钟里，人生的思考就不可避免地会轻飘，人物失去区分度，或者过分标签化，只有在珍妮·林德穿着华美的白色礼服面对千人大剧场忘情演绎《Never Enough》的时候，只有在胡子姐姐推开门，带领"奇人"们走上街头眼含热泪唱出《This is Me》的时候，我们的心弦才能感受到震动。

当然，在向歌舞片要剧情之前，我们不能否认《马戏之王》的音乐和编舞的精彩。其中巴纳姆与合伙人菲利浦在酒馆中讨价还价的一场"舞戏"，巧妙地利用了酒吧的侍者、吧台和两人的酒杯，

音乐和舞蹈的节奏与酒吧闪烁的灯光相互呼应，使两人的试探和博弈显得放松、幽默又充满动感，特别值得一提的是，这一场戏大概是全片中以"歌舞推动情节"最出色的一场。可以与之媲美的是，菲利浦向空中秋千女孩安表白心迹的一场戏，运用了空中秋千的道具编配了空中与地面相互交融的舞蹈，安的突然升空、菲利浦的半空坠地都作为视听的补充语言，强烈地暗示了菲利浦与安的身份和社会背景的差距悬殊，而安在空中飞翔穿越的轻盈和自由也是她对自身充满沮丧和质疑之后的理想状态的隐喻。因此，《马戏之王》被提名第90届奥斯卡最佳原创歌曲，并拿下第75届金球奖最佳原创歌曲，无论是作为班杰·帕赛克、贾斯汀·保罗音乐团队的荣誉，还是作为歌舞类型片的质量，它已经及格了。

很多观众在观影后说："歌舞片看什么剧情，就是看歌舞啊。"看来，这样的戏谑并不是没有道理。诞生于好莱坞的歌舞电影毫无疑问拥有它自己的理想语境，中国电影对于故事片的钟爱则拉大了对于欣赏《马戏之王》的差距。当影片的主创克服了用情怀赚取观众眼泪的庸俗，并用童话手法掩埋真实历史人物的沉重时，大概也是身体力行，用一部不带脑子就能完全get的精彩歌舞电影，向历史上那位真正的巴纳姆的马戏哲学——"高尚的艺术就是使人欢乐的艺术"致敬。

（原刊于2018年2月5日《新京报》）

侠隐在哪儿?

在《邪不压正》里,史航客串了只会写五个字的影评人老潘。既然姜文把包含着理想观众在内的专业观众全部调戏了,也不难想见他对于受众的"懂"和"不懂"并不在乎,他的"作者电影"通过快进的影像节奏和主观化的精神世界,横冲直撞地在我们眼前展开。于是,我决定尊重姜文的想象,就用五个字来做题目,哪怕我作为一个被调戏的影评人也有一点被冒犯的感觉。所幸,姜文电影的"冒犯"从来都不是挑战公众的道德底线,而是拉扯观众的思考与审美的上限。他的与众不同之处就在于,他并不用镜头对文学进行改编和翻译,而是直接以电影的方式进行思考和表达。

"七七事变"前后的北平危机四伏,阔别故土十五年、接受过专业特工训练的李天然背负着"国恨家仇"回到故乡。一方面是日本通过军事、文化、经济对中国虎视眈眈张开血盆大口的民族告急,另一方面则是作为李天然的仇人——拥有"弑师凶手"和同门师兄双重身份的朱潜龙,已经当了北平警察局副局长。无论时代与个人,李天然面临的都是人生的至暗时刻。

那么,问题来了,分歧也来了。更多观众想在这至暗时刻里看到英雄横空出世,看到真相被层层揭开,看到主线副线各种线被码得规规矩矩顺眉顺眼,然后人物命运和家国情怀在结局处胜利

会师，观众们则在"强情节"的好看故事和摇摇欲坠的煽情里得到满足。

如果姜文这么拍的话，他就不是姜文了。算上这部被称为"民国三部曲"封章之作的《邪不压正》，从《阳光灿烂的日子》开始的六部影响力较大的作品中，姜文始终踯躅在历史叙事和个体言说之间，他和他的镜头语言一起，穿越事实判断、道德判断和历史判断，不断寻找着能够以电影方式呈现的价值判断。姜文电影呈现出的，绝不是简单地以镜头图解新闻时事，以故事吸引大众眼光，以历史安抚现实浮躁，或者更甚——直接站在道德制高点扼你咽喉的那种促狭格局。

正如以复仇为使命、夹在两个养父中难施拳脚的李天然，这个拥有"希腊美感"和小于6%体脂率的荷尔蒙符号，虽然一回来就开始了在屋顶上飞檐走壁的追凶，但他一会儿被亨德勒爸爸斥退搅局，一会儿被当街注射毒品后又被唐凤仪色诱，一会儿为巧红制作"小脚变大脚"的康复自行车，最后还被蓝爸爸封印在城楼上静默以待时机。不仅如此，他的师兄朱潜龙早已用塑像的方式重构了历史和真相，师父还是师父，凶手却变成了李天然，在过去的十五年里，李天然作为一条狗的形象在师父脚下忏悔。至此，李天然的复仇计划不仅被两个"父亲"一再模糊和延宕，最悲剧最荒诞之处在于，复仇的意义被解构、被搁置：十五年之后，除了当事人，还有谁在意真相？家仇早已经消解或者以其反面和否定的方式呈现在现实世界。

很明显的，从历史背景的角度看，《邪不压正》被赋予了和《让子弹飞》《一步之遥》时间上的互文关系，从主题的精神性来看，与其构成互文关系的则是《阳光灿烂的日子》《太阳照常升起》。李天然以长大后的马晓军出现，男孩继续向男人蜕变，女人依旧是照亮男人成长的光——只不过这个"长大了的马晓军"已不再需要那个被光线镀成金色、胳膊上绒毛丝丝可见的米兰，他必须要遇到多一分则淫荡少一分则矫情的唐凤仪，以及目光坚定云淡风轻、能和他在屋顶上看世界的巧红。现实世界里的明枪暗箭步步惊心，屋顶世界里理想的光辉与放飞了的自我，又一次形成了两个坚硬的平行世界，只有成长中的少年在两界穿梭，现实与超现实的光芒轮番把他照耀。

"他们让师父怎么死，我就让他们怎么死。"为了满足李天然的复仇方式，蓝爸爸想尽办法最后拼掉了自己32颗牙齿才把朱潜龙和根本一郎约到一起，但交换条件却是出卖李天然；那场原本可以十分悲壮十分惨烈的师兄弟决战，却一次次被"一个师父教的，破不了招""——你的枪不是在地上呢吗？ ——我忘了！"这样的对白一次次拆解和蒸发。从男孩到男人，从国恨家仇的使命到个体成长的尊严，蓝爸爸在担架上说出"去找你自己的儿子吧"，侠气十足的巧红则一贯迷之自信地告诉他"我会找到你"，这样的积极暗示使《邪不压正》在男性蜕变主题的完成度上更进了一步，尽管姜文镜头中的男性还是离不开蚊子血，也离不开白月光。至少，他和他的女性之光永远拥有着冥冥中的纽带，至少他也即将走出"父"

的荫庇和控制，并尝试着成为年轻一代的"父"。

从被称为"十倍叙事速度"的片头看，开场十分钟不到，交代完的不仅是电影的全部背景，也有姜文放弃叙事的态度。不放弃叙事，就无法戏谑，就无法解构，就失去了黑色幽默和更深的悲伤。于是，李天然揣着复仇之心，在回北平的列车上看到了十五年后的故乡时，马上就要沦陷的北平美得不可方物：仰拍视角下的蓝天红墙和廊檐雕琢，运动镜头里的鸟起雪落和冰雪站台，一帧帧诠释"旧京古都风华"的镜头超越文字变成了让接受者毫无争辩能力的美学现场。姜文似乎不满足于此，除了彭于晏奔跑中的骄傲腹肌，他用铬黄色调下医务室床上俯身回头、用梨涡让人心旌摇荡的唐凤仪和蹬着自行车碎发汗湿在脖子上的巧红，表达着不同性感层次的解读。交际花唐凤仪美貌性感的日常和日军占领北平后决绝的纵身一跃，裁缝店老板巧红月夜钟楼上脸颊绯红着与李天然对饮的温情几许，仍然可以称作电影创作中"光的教科书"。镜头作为姜文电影语言的执行者，行走在观众和主创之间，取代了导演的意志和演员的流量，同时在取代观众吁求的时候又满足了他们的审美。

在影片开头响起肖斯塔科维奇《第二号爵士组曲》里的"第二圆舞曲"的时候，就埋下了一个暗示：严肃的悲像土地一样，被薄雪似的夸张和戏谑掩藏。但古典音乐作为姜文精神趣味的标志，也成为解码他作品的工具。当一切都陷入游戏，只有音乐最诚实：半裸或者不裸的李天然跃动在连绵起伏广阔无垠的屋顶世界的时候，多尼采第歌剧《爱之甘醇》里最著名的咏叹调《偷洒一滴泪》

两度响起，快意恩仇的少年在成长的路上何时泪洒衣衫？他关于"父"、关于"欲"、关于"自由和成长"的一切感喟是否也都隐藏在音乐里，就像李天然的心事被表面上那么多荒诞覆盖一样？

潜龙勿用，道法天然，到底谁是侠隐？是劳苦心智报仇雪恨的侠义少年？是陪伴和帮助少年成长的贞烈的凤仪或潇洒的巧红？还是每一个引领、遮蔽又渐次离开的"父亲"？那"想吃醋才包饺子"的讲究，那四分之一瓶酒的传承，那些被一一拔掉的32颗坚固牙齿，以及凤仪身上的一个和李天然身上的一身印章带给观众的符号和仪式感等等，都已不能停留在电影的认知层面，而必须放在审美层面进行解读，而姜文在审美智商和精神等级上的优越感又不愿意隐藏到底，总是时时从屏幕后面跳出来，冒犯我们一下。

（原刊于2018年7月17日《新京报》）

记录青春镜像的痛与光

一面是对紧急撤档、原著"融梗"的质疑，一面是对周冬雨、易烊千玺在片中表演的盛赞，曾国祥执导的电影《少年的你》目前已破12亿票房。然而，这部以校园欺凌为题材的电影并不是依靠媒体热度的笼罩，而是凭借与社会现实的完美并轨以及充分适度的镜头语言，为青春电影完成了一次新的探索和突破。

电影的故事并不复杂。高考前夕，安桥中学的高三女生陈念（周冬雨　饰）被同班同学魏莱等人暴力欺凌，遇到辍学混社会的男孩小北（易烊千玺　饰），两人相互依靠、互为光亮，小北为实现"你保护世界，我保护你"的誓言，企图替致魏莱死亡的陈念顶罪，真相大白后他们各自接受了法律的裁决，生活归于平静。

从剧情来看，电影选取的现实视角并不突出社会事件的新闻性和奇观性，对于贯穿整个人物线的"霸凌"主题，《少年的你》选取的事件甚至并未超出日常所见，比如，座椅上被洒满红墨水的恶作剧、整个教室里转发着"妈妈是骗子"的短信，体育课上的孤立和背后砸过来的排球……这些情节是普通的，它可能存在于每一个学校、每一个班级甚至每一个人的青春里。可见，《少年的你》首先用片名对这些青春里的"痛记忆"进行了召唤，第二人称表现出强烈的对话欲望，使少年成长的伤痛存在变得不容置疑。电影通过

这种对话意蕴唤起不同年代、不同地域、不同视角、不同形式的校园欺凌体验，把青春校园中缺乏逻辑的加害推向剧情核心，然后与观众进行情绪交换和确认，从而得出"总有一个是少年的你"的结论——魏莱或者胡小蝶；陈念或者小北；教学楼天井里围观的、教室里窃窃私语的、体育课上不传给陈念球的普通人。

这样一来，电影就与传统意义上单纯聚焦某个真实社会事件、就事论事的现实题材创作拉开了距离。《少年的你》对校园欺凌现象进行的是更深层、更普遍的情感发现和意义挖掘，有效回避了话题本身"是非对错"的二元局限，就像魏莱欺负胡小蝶根本不需要什么原因，陈念被魏莱凌辱其他同学也默然跟随，小渺从"帮凶"成为"受害者"仅仅是因为不听话，等等，这种不需要逻辑的"恶"带来的真实感和无力感持续营造着压抑阴郁的氛围，放大了现实题材粗粝冷冽的质感，增加了少年们青春成长的社会学意义。

值得关注的是，电影不但以题材视角实现了创作的现实自觉，更可贵的是保持和探索着艺术上的审美自律。早在电影《七月与安生》中，"双主人公"设置的人物镜像就作为女性自我成长的一体两面，使曾国祥的青春电影大放异彩。《少年的你》对于镜像的运用更加广泛和娴熟，片中三条人物主线都在映照和转换的语境下不断推进并加速着故事冲突，反射着社会众生和人性冷暖，用强烈的代入感和真挚的情绪传达为青春的阴影带来一道自然暖光："我们生活在阴沟里，但有人依然仰望星空。"

第一条主线是以陈念为核心的女生辐射镜像。跳楼自杀前的胡

小蝶与陈念抬着酸奶箱走在楼道里的背影，对称的画面呼应着人物形象的映射，同时也隐喻了命运的重复：胡小蝶沉默隐忍最终不堪忍受暴力崩溃自杀，陈念在胡小蝶遗体上盖上衣服之后便成为"下一个"。

或者出于对胡小蝶生前倾诉和求助时过于懦弱的内疚而觉醒，陈念面对受到欺凌的小渺时不想再无所作为视而不见。她伸出援手完成了自己从受害者向保护者的转变，但这次转变不过是拉康镜像理论中的"误认"，即把自我当作他者，把幻象当真实。影片情节也证明了这一点，在她保护小渺后招来的是欺凌的升级——更猛烈的围攻殴打、被剪头发以及拍裸照视频。这个情节中陈念的身份转换一方面解释了"平庸的恶"的缘由，更重要的是在自我镜像的转换中同时确证了"善与恶"的价值镜像。除此之外，在魏莱与陈念之间同样存在镜像效应，两个同样学习优异、梦想考到名校的女生，一个家境优越，在逼死胡小蝶后恬不知耻地炫耀赔偿能力，一个家徒四壁，被追债的敲门声吓得瑟瑟发抖，两个看似截然不同的"少年标本"，实则都是病态家庭孵化的产物——陈念的妈妈因售假被债主们讨债把未成年女儿丢在家里做挡箭牌，魏莱的爸爸则因女儿高考落榜复读一年都没有跟她讲话。两个扭曲的少年灵魂被安置在对抗冲突的两端，她们的形象在情节中不断打斗，也不断重合。

第二条主线是陈念与小北。在曾国祥的青春讲述中，"爱情"永远是一个情感诱饵，导演似乎有意规避青春题材中爱情易于滑向

俗化的可能，从而把发现更真实、更细腻、更丰富的情感瞬间作为更高追求。在《七月与安生》中，两个女主的"双生"镜像设置隐喻自我的两面，男主人公家明作为感情纠缠的符号，几乎完全消隐在七月和安生从十三岁到二十七岁的青春日常里，"自由还是安稳"才是电影关于女性成长中更具价值的发现。

与双女主互为镜像相比，《少年的你》无疑增加了自选动作的难度系数，男女互为镜像的设置更容易在友谊和爱情的分界中变成温暾的暧昧，从而抵消两个人物在精神上的"互文结构"，消解性别映照的丰富性。放学路上被魏莱飞踹在地的陈念，碰到了寡不敌众的"小混混"小北，她之所以胆怯又坚定地吻了这张陌生却满脸血污的脸，是因为此刻的小北就是陈念自己；而小北在执意替陈念顶罪的计划中为伪造侵害现场又回吻了陈念，两次亲吻都是为了营救对方，在这个完整的回环结构中，亲吻超越了亲密接触的表面含义，充满了惺惺相惜、相依为命的个体温度，也充满了电影剧情的情感张力。

在生活经历上，未成年的小北独居在郊外的破房子里靠打架混生活，残酷的"丛林法则"使这个少年变得冷峻寡言，陈念成了第一个问他"疼不疼"的人；而常常受到欺凌无人诉说的陈念，每次拨通妈妈的电话听到的是絮絮叨叨的怨天尤人，本想求安慰的女儿便哽咽着鼓励起妈妈来。母子\母女的错位和精神遗弃让两个少年心灵相近，相互舔舐伤口，他们的抱团取暖纯粹干净，这样的温馨在黑暗里凝聚成一束柔光，打在他们台词并不多的镜头里，最终在探

监那场戏中得以实现。当重影叠视的方式把陈念和小北的脸庞组合为一体时，镜像和心灵同步，文本意义与镜头表达同步，就镜头语言的准确性而言，这个惊艳的画面是对是枝裕和电影《第三度嫌疑人》的致敬还是模仿，就变得没那么重要了。

第三条主线是片中的少年与他们的父母。毫无疑问，电影中对于父母形象的设置是相对极端的：陈念妈妈作为一个逃避者的形象永远不在场，小北的母亲为了再嫁抛弃了儿子，魏莱妈妈散发着"利己主义者"的冷漠气息，罗婷爸爸甚至可以当众甩给女儿粗暴的耳光。子女在青春故事中第一次上场，本质上也是其家庭和父母的灵魂镜像，就像魏莱的阴狠与假笑，罗婷的懦弱和附庸，甚至是陈念一心想考出去的固执，以及与她的固执相匹配的插着耳机隔绝外界的自我关闭。他们的命运不仅与父母紧紧相连，甚至还因袭、放大、变异，成为刺向自己和他人的"双刃剑"。电影把青春作为一面镜子，以校园欺凌为焦点，不再简单地把社会现实"事件化"，而是依托人物塑造设置了丰富合理的矩阵，凭借人物之间的"镜像"艺术地传达了电影情绪，让观众在情绪的延伸中完成了对社会问题的反思。

当然，《少年的你》不仅在叙事水平上颇见功力，精确而艺术化的镜头语言也是电影的亮点，仅在用光方面，教室戏以白炽灯打光突出班级的压抑冷漠；小北家以红光突出两人心灵相依，派出所以顶光下泄表现人的被动绝望，尘埃落定在押送车里的交谈则用了阳光照在陈念和小北脸上，为如释重负、期待未来的心灵做了精准

的旁白。乌云的遮蔽、太阳的跃出、红绿灯的显示、高考前祝福的白色雏菊……每个细节都指代着人物和剧情的走向，在完成审美表达的同时映照着少年成长，记录着成长中的痛与光，并为青春题材电影的经典化提供了更多可能。

（原刊于2019年11月8日《中国艺术报》）

点燃从类型片到大片的引信

上映4个小时票房过亿，5天突破12亿元人民币，拿下上映第一周周末全球票房榜冠军，刷新了华语影史单日票房第一的纪录……然而，《战狼2》——这部由吴京导演和主演的军事题材动作电影，不仅仅在电影市场的统计指标上表现出色，也在类型电影的创作艺术上实现了融合与超越，直接体现在观影感受中，那就是：燃。

主创吴京坦言，《战狼》系列的创作思路最早从2008年开始萌发，拍摄《战狼1》主要是想一扫电影创作中的疲弱，改变思想价值和阳刚力量缺席的现状，因此，用军旅题材讲述家国故事成了一个成功的、令人惊艳的尝试。而《战狼2》似乎得到了《战狼1》的市场鼓励，在类型影片的创作上进行了更深入的融合，在艺术手法上也实现了更多的超越。从"东方之狼"特种兵战队在中外边境抵御外敌来犯，到异地漂泊、不忘初心的"前军人"孤身犯险拯救同胞和非洲当地难民，《战狼2》把"犯我中华者，虽远必诛"的爱国主义和民族主义情结，悄然转换成世界范围内"保护国人 舍我其谁"的气魄和担当。这个故事核的意义转换，不是变化而是拓展；不是口号宣告，而是顺势而为。它借用非洲当地叛乱、中国政府第一时间撤侨的情节与《战狼1》进行了一次具有互文意义的讲述，那就是不仅中国军队、中国公民深切爱着自己的祖国，祖国也有能力、负

责任地爱着每一个中国人。

影片中"被退役"军人冷锋（吴京　饰）、退役军人何建国（吴刚　饰）、富二代军事迷卓亦凡（张瀚　饰）这些由各个军事角度组合成的角色，构成了有层次感的军事人物谱系。接下来，在当地叛乱造成的社会动荡和生死关头，电影用"在非洲的中国人"这个第三方视角来感受战争的残酷和血腥，这也为冷锋在撤侨军舰抵达后"走还是留"的选择预留了一个情节的"钩子"。已经脱下军装的军人，在已经进入安全地带、完全可以驶离叛乱之地的时刻，在中方军队无命令不得武力支援的情况下，仍然做出了重回硝烟、救回华资工厂受困同胞的坚定选择。正是此时，冷锋具备了展现个人英雄魅力的结构框架，民族的自豪感、凝聚力顺其自然地作为主流文化价值得到了诠释和传达，而代表着个人英雄魅力、塑造孤胆英雄的娱乐性和商业性也获得了逻辑上的合法性，这是展现大国形象、承担大国使命的具体讲述，也是中国电影从类型片到"大片"必须具备的创作视野。

正因如此，冷锋的人物塑造主要展示个人英雄魅力，而并不囿于"个人英雄主义"：剧情安排上看，海军舰长时刻心系冷锋生命安危，在得到命令的第一时间眼含热泪喊出"发射"进行武力支援；冷锋驾车驶过交战区时候，以臂为杆，红旗招展中"We are Chinese"体现出的热切与骄傲；片尾护照缓缓推进中，"无论你在海外遇到了怎样的危险，请你记住，你的背后有一个强大的祖国"的直接抒情，都在为他的"超级英雄"的形象营造了一个国家背

景，而规避冷锋成为"个人英雄主义"的可能。

文戏武戏分配明确，类型片特点突出，全程视听高潮，吴京用"一打到底"展示了中国动作电影的新形象。从电影开头冷锋为了牺牲战友家遭遇强拆仗义出手痛打乡痞，到水下一人勇斗四海盗的视觉奇观；从返回当地单臂挂车的激烈枪战到坦克车手的对峙漂移；从鏖战欧洲雇佣兵轻重武器火力全开到徒手搏击拳拳到肉，《战狼2》给了军事题材的类型电影创作一个前所未有的清晰定位。军事题材再不是靠整齐划一的服装道具、指挥部的统一指令、危险时刻的保底增援以及直白生硬的台词来完成"标签化"创作，而是实实在在靠身手（技击素质）、武器（装备展示）、特效（场面还原）为军事题材电影注入了生命力，增加了感染力，也推动中国的类型片向大片走了坚实而关键的一步。

那么，成为大片需要具备的基本要素除了价值主体升级和类型内容充实之外，是否可以把娱乐精神、搞笑桥段、年龄国别分配、英雄美女故事等要素进行精简或者有选择地剔除呢？在这一点上，《战狼2》是保守的，或者说，它不回避"好莱坞式"的外壳，甚至是依托"好莱坞"风格来收割票房。

而在制作水准、叙事空间和视野格局全面升级的显性审美创作之外，《战狼2》所体现的电影史意义也是不可忽略的。随着电影生产方式的根本性变革，电影的文化功能开始逐渐由政治、意识形态斗争的主战场转变为娱乐化、商业化的文化产品。2011年以来，一些大主题、大制作的平平表现和折戟沉沙，让国产电影在大

成本制作上始终无法坦然放开手脚。于是小制作大行其道，一些没有青春的青春片，失去意义的怀旧片以满血复活的娱乐精神进入大众视野。无论是主人公精神品质的缺失，还是理想和现实的"乌托邦"，都让中国电影困溺于个人视角，虚无的城市舞台和所谓的"都市魅力"成为青年的精神消遣。而作为主要受众的中青年观众群体，只能在他国大片中感受英雄情结，东方硬汉的人格魅力和民族信仰的基因也较少在电影艺术形式中得到很好的体现，从这个角度来说，《战狼2》对民族的精神力量起到了唤起作用，在荷尔蒙满满的镜头里，东方的英雄形象不展示腹肌，不较量块头，找到了讲述中国故事、塑造中国形象的方法。

（原刊于2017年8月4日《中国艺术报》）

《你好，之华》，也是"你好，自己"

　　由岩井俊二导演，陈可辛监制，周迅、秦昊、胡歌等出演的《你好，之华》带着制作光环上映后，并没有为青春爱情题材的文艺片迎来高票房。不仅如此，它更多地裹挟在观众对《情书》（1995年）的回顾和眷恋中进行对比讨论，似乎《你好，之华》只是继续把岩井俊二认证为"纯爱教父"的证据。然而，这位20世纪90年代日本"新电影运动"的代表导演在23年后再度瞄准青春爱情题材进行创作时，绝不仅仅是主创对个人审美和情怀的兜售，除却日渐成熟的中国电影市场对日系纯爱经典在中国的"本土化"的吸引之外，使青春不再局限于"情绪化"的集体记忆征用，不再满足于"标本式"的岁月切面展示和梦幻的情感言说，才是《你好，之华》的光亮所在。

　　《你好，之华》之所以无法摆脱《情书》的阴影，除了源自岩井俊二对青春情感题材的坚持之外，其艺术表达上的相似度成为让影迷大呼失望的主要原因。之华（周迅　饰）在姐姐之南的葬礼上拿到了一封之南初中同学聚会的邀请函，并见到了姐姐当年的追求者——同时也是自己的爱慕对象——作家尹川。原本要向同学们说明真相的之华，却任凭同学们把她误认为之南，同时还接受了尹川的问候、联系以及"我喜欢了你三十年"的短信。无意看到短信的文涛（之华丈

夫，杜江　饰）盛怒下摔坏之华的手机，于是之华开始给尹川写信，几次书信往来之后，尹川与之华见面，共同展开往事的真相。

毋庸置疑，当情节进行到此时，岩井俊二把观众拉回到他熟悉的情感框架和美学编码的意图已经非常明确了，他甚至情愿承受对故事逻辑的忽略。当年《情书》第一次惊艳正是凭借同样的叙事逻辑：开篇同样是男主人公的意外离世，恋人渡边博子意外发现了藤井树中学时期的旧址并开始给恋人写"寄往天国的信"，而辗转收到此信的人——同样名为藤井树的女子，竟然是男藤井树曾经的暗恋对象。原来内敛腼腆的男藤井树之所以大胆地向渡边博子求婚，正是因为渡边与女藤井树极为相似的外貌，一段不为人知的暗恋浮出水面后，如释重负却内心复杂的渡边博子对着空旷幽深的雪谷大声呼喊藤井树名字的一幕，与《你好，之华》片尾四人分角色朗读之南遗书的桥段如出一辙。青春题材、外形酷似、过早离世、书信象征等要素的参与，使影片总体呈现出的是与岩井俊二以《情书》为代表的青春电影的重复。因此，从观影体验上讲，除了周迅对中年之华的演绎带来的说服力之外，影片确实带来了更多《情书》的影子。

"爱对了是爱情，爱错了是青春。"《左耳》中黎巴啦（马思纯　饰）说出的这句台词，也恰好是岩井俊二对青春爱情类型电影给出的基本阐释，或者说是他坚持唯美主义流派，并被称为"青春电影大师""纯爱教父"的主要指征。在岩井俊二看来，成长中的怅惘和迷乱构成了残酷的青春物语，在他镜头中呈现的也

多是一场场没有爱情的爱情故事。《你好，之华》中，尹川喜欢之南，但面对之南暗示问题却不敢热情回应；之南也对尹川有好感，却阴差阳错与在大学食堂打工的张超结婚生子，最后受到家暴抑郁自尽；相比之南的矜持，明亮可爱的之华鼓足勇气把表白信交给尹川，得到的却是清晰的拒绝；上学时给之南写信、毕业后给之南写书的尹川则始终文艺范儿十足且孑然一身。《情书》中也是如此，男藤井树爱女藤井树而不得，却因为渡边的样貌与女藤井树酷似而一见钟情；渡边深爱男藤井树却在婚礼前失去至爱，没有得到藤井树真爱的渡边却依旧因为痴恋爱人不能接受秋叶茂的热烈追求……爱情似乎从来不去光顾他的主人公，他们也从来都得不到青春时的爱情，而除了青春爱情，他们似乎一无所有又别无选择。于是，爱情的缺席使岩井俊二的爱情故事天然地带有悲凉色调，唯美主义流派的审美指向使死亡成为主角的唯一选择——王子和公主不仅不会幸福地生活在一起，而且还要天人永隔。

当然，相对于重复，《你好，之华》的突破也同样精彩。影片从青春故事出发，却没有完全囿于青春故事本身的讲述，而是一路披荆斩棘，试图用怀旧视角，通过青春故事在生命体验中存留和发展，去除中年视角下关于青春的怀旧和治愈光环，探讨自我的成长、自身与生活的和解，以及青春真正的魅力所在。岩井俊二冲破了悲情故事的禁锢，让青春的视野放大到了哲学领域，即：人生最让人怀想的时光，应该是"拥有无限可能的时光"，较之于《情书》《四月物语》《关于莉莉周的一切》等作品关于青春情愫的片段性和

静态化，《你好，之华》成为一篇写给中年人的散文诗。

当同学聚会上再也装不下去的之华狼狈退场，走到门口听到姐姐之南作为学生会主席在初中毕业典礼上的发言时，她深邃凝重又激动抑制的眼神传达了来自心灵深处的震动。尽管自小生活在优秀姐姐的阴影下，初恋的苦涩也拜姐姐的甜蜜所赐，但是在之华心中，也一如姐姐所说，"相信中学时代对我们而言都将是终身难忘，也无法取代的回忆"。好学上进、漂亮出色的之南认真学习、努力进步，有喜欢自己、自己也喜欢的男生并与之相恋。看上去没有一个选择是错误的，没有一个环节是不对的，而结局却仍然是之南嫁给了"越看见她就觉得越自卑"的家暴者张超，最终在冷漠畸形的婚姻围城里作茧自缚，交付了如花的生命。爱情的缺席不再是岩井俊二关于青春爱情的文艺标签，而成为之南在执念中拒绝与生活交流对话的最后一根稻草。岩井俊二在《你好，之华》中重新度量了青春爱情在人生中的长度和重量，打开了青春关于人生讨论的新的视野。

与之南人生相并列的另外一种人生可能，则是如之华一般，平凡地不被感知，初恋被拒绝，嫁给IT男，结婚生女与先生斗智斗勇，被误会也不去激烈解释，博弈让步、淡然生活，只有在尹川突然造访时引爆所有情绪累积。这一种可能就是隐藏在之南背面的、大多数人的生活，之华也因此成为银幕前每一个中年的自己。之南在毕业典礼上还说道："我们在场的每一个人，无论是过去、现在还是将来，都走在自己独特的人生道路上，也许有的人会实现梦

想，也许有的人不能。"但十四五岁的少女还并不能践行那样旷达的人生哲理，更何况这毕业演讲本就是尹川来操刀写就，从懵懂初恋那里流露出的青春寄语，却变成了命运的玩笑。怎样面对实现不了的梦想和想象之外的生活，是每个人必须面对的人生命题，也是和主角同龄的中年人在总结人生之前的最大体悟。活成最好的样子，远不是屈服于某个时刻定下的规划，而是要接听生活打来的每一个突然的电话，也要面对你焦急地投递后生活的石沉大海，没有回音。

这才是"无限可能"最震动人心的所在。也正因此，知性成为岩井俊二在唯美、抒情之后新的艺术表征。正如罗伯特·麦基所说："艺术电影崇尚知性，用情绪的毯子紧紧捂住强烈的情感。"而制造情绪和营造意境又是岩井俊二多年来实践唯美风格的最大优势，音色澄澈的电影配乐轻缓柔和、透亮纯净，多而不满，支撑起影片散文式的结构，周迅的生动细腻、张子枫的灵动自然为知性做了详细的注解，抬起了影片评分的一颗星。

《你好，之华》是对一粒尘埃的指认，是每一个人对自我的唤醒。影片在轻车熟路地梳理青春情感的同时，把青春以及青春的前史和续集进行排列和比对，提炼出了青春之于人生历史的新的意义，它不仅仅是一段无疾而终的懵懂爱恋，更是自我认知、自我建设、自我接受的人生起点，在这个意义上，"你好，之华"也就是"你好，自己"。

（原刊于2018年12月3日《中国艺术报》）

是谁有病：《动物世界》里的小丑之问

在《动物世界》的开头，郑开司有一句毫无表情的双关独白："我脑子有病，不是那种吃药做手术就能治好的病。"这句听上去偏执、想起来无奈的话，是一个"小丑"的人物小传。

在《动物世界》的结尾，当他一路过关打怪、靠智商在"命运号"赌船上改变了命运，并被编剧薅着，讲出那句"该打的仗我打过了，该跑的路我也跑到了尽头，老子信的道老子自己来守"的时候，深夜楼上"第二只鞋子"终于落了下来。

当然，这只鞋子结束了楼下人的担忧和焦虑，也终止了一切猜测和想象。我们难道永远都需要一个"中心思想"来抚慰和鼓励银幕前每一双凝视命运的眼神吗？好像没有这只鞋子来总结郑开司的"阶段性胜利"，他"平民英雄"的形象就缺一个句点。而以"平民英雄"为主角的正剧作为当今国产电影最成熟、最讨喜的类型，是需要这只鞋子的。"平民"里的众生和"英雄"里的理想，让平民英雄的故事里充满了血与火、笑和泪，以及奋斗和超越后的火柴天堂。

因此，《动物世界》的最大难度就是如何从福本伸行漫画《赌博默示录》里改编出能够与中国地气相融合的调性。尽管导演韩延成功改编过熊顿的手写体漫画《滚蛋吧！肿瘤君》，但与现实题材

的形式转换相比，《动物世界》的改编除了解决中日文化差异前提下的"本土化"，还必须面对转换视角这个叙事上的难度。对于"我们应该怎么完成好这一生"的主题，韩延在《滚蛋吧！肿瘤君》里从生命终点回望，让豁朗又心酸的幽默与生命倒计时里的痛楚讲和。那么，从生命起点向后看去，当痛楚和绝望不再是"有限"的，当"无限""不确定"降临，并不定时地破坏和干扰生命的展开，人应该怎样面对？《动物世界》用"小丑"和二次元空间的组合完成了从"平民"到"英雄"的伏笔和隐喻。

"小丑"是由两部分构成的，一部分是残酷现实的嘲弄、调戏和凌虐带来的无力感，另一部分则是从对抗现实、战胜邪恶中产生的力量幻想和忘我的努力。一开场就处于人生谷底的郑开司是一个没有争议的loser：他既没有给母亲交医药费的经济能力，也没有保护女朋友刘青的办法，家里的房子还被发小骗去抵押，他只能守在被赶到医院走廊中的妈妈的病床边，在楼道的暗影里一边吃泡面一边看着刘青拿走别人送的礼物，任凭他"小丑超能力"被封印在现实的躯体里。

这是一个标准的"失败英雄"前传，也为科幻、推理、动作等元素的介入做好了人物准备。"小丑"别无选择。毫无反应的"植物人"妈妈会等他多久？无法给出未来的女朋友会等他多久？彷徨茫然之际，李军的谎言和欺骗为郑开司的"变形记"压上了最后一根稻草。游戏厅里身着小丑服、上着小丑妆的郑开司，在浓艳的油彩下无数次想象，并终于要在"现实—虚幻—现实"的蒙太奇转换

中大显身手了。在这大显身手中，他紧紧攀住落魄、孤独、坚韧三个支点，对于小丑的卑微与悲情做了一个高完成度的呈现。他遭遇了李军拙劣的欺骗，遭遇了赵医生对女朋友的追求和病人对心上人的调戏，遭遇了没有医药费妈妈被赶出病房……而特别需要引起注意的是，欺骗他的人是一起光屁股长大的发小；碾压嘲笑他经济能力的赵医生根本不用亲自出现，一个名牌女包就把他的自尊撞个稀碎；而男病人对刘青的变态和猥琐就恶狠狠地发生在他的对面，刘青面无表情地说出"这就是我的工作，你养我吗"的一刻，极限情境的设置为情节展开和"小丑"形象提供了张力，换言之，郑开司作为一个社会人已经退到墙角，且退无可退。

退无可退时产生的勇气是震撼人心的，也是值得描述的。因为在《动物世界》里，这是"小丑"荣誉的开始，但并不是他悲情的结束。当郑开司泪别刘青，耳边盘旋着她"你一周不回来我等你一周，你一直不回来我等你到死"的誓言，义无反顾走上"命运号"赌船的时候，还有更沉重的命运等待着他。

"情绪激动时小丑人格上线"的设定，终于从片头的特效展示变成影片的内容核心，郑开司从主观想象里的"打怪超人"变成现实中智商超群的"天才小白羊"——当然，"小丑"的开挂离不开压迫、欺骗和背叛。这是一场事先没有规则、随时可以修正和颠覆规则的赌局。正如用"平局说"轻而易举骗走郑开司两颗星的华人张景坤所说："谁规定过不许作弊？"在一场比赛中，没有标准变成了最大的困难。当你因跑得最快、跳得最高、游得最远而扬扬得

意时，却被告知这次比赛主要是比谁穿的衣服更漂亮，深深的迷惘和不安就此降临，而这种绝望正是"小丑"悲情的最大值。

开弓没有回头箭，就像那两场精彩的"车厢打怪"和"飞车逃命"一样，郑开司在金属大钟倒计时的"嘀嗒"声中只能继续走下去。他遇到李军和孟小胖，迅速组成"赌命梦之队"，发现均衡算法并不断得到实战验证后顺利囤牌，却在成功在望时出现意外，遭遇白人赌徒团伙逼宫，千钧一发时他孤注一掷用利益拆解邪恶团伙，却逃不过张景坤卷土重来以"公平"之名要求重新洗牌，并企图出千偷牌陷郑开司于死地。不仅如此，"梦之队"频现猪队友，内部队伍的分崩离析加速了情节的步步惊心峰回路转，悬念丛生里的烧脑游戏不仅征服了原著动漫IP的读者，也借由"小丑"的人设获得了细腻的文学质感。

观众看到的，是在极限情境下与之自然匹配的密闭空间，以及在密闭空间里上演的烧脑游戏，简单的"剪刀 石头 布"主宰了人的生命，游戏成为人生。四个小时的有限时间，游轮赌场的有限空间，或赢了上楼活命，或输了黑屋赴死，郑开司对游戏算法分析得越努力越缜密，越科学越成功，他的影子也就越沉重：在弱肉强食、适者生存的动物世界里，人到底应该用什么规则统一物质和精神、身体和思想？正如马克思在《1844年经济学哲学手稿》中所说，动物和自己的生命活动是同一的，而人能够区分生命活动和个人意识。郑开司在险象环生、荆棘密布甚至肉眼可见的陷阱和套路的迷阵中，到底是否应该放弃人的底线而屈从动物世界的法则？恐

怕这才是影片想要提醒观众的。

尽管《动物世界》短暂的风光瞬间被《我不是药神》飓风掀过，但这种大声说出"我脑子有病"的悲怆和坚定，这种在变形世界中对于"人"的坚守，完成了影片对于"小丑"形象在影史的延续：即它成功地隐喻了当代都市人的精神焦虑，并企图为这焦虑制作路标。片中的郑开司掌握命运、争取命运、改变命运的唯一方式是动脑筋想办法，他情绪再激动、"小丑"能力再咆哮，不过都化作了对于"苏格兰的黑山羊""绿色小魔方"的神运用。只有后退一步，我们才发现《动物世界》的最大亮点除了电影工业化的特效技术飞跃，除了李易峰从"流量小生"到演技在线的转变，除了推理悬疑的烧脑逻辑带来的吸引之外，是"小丑"也许刚刚上路。就像郑开司无法控制自己身体里的"小丑力量"一样，"恐怖"是否会成为极限状态下的另外一种表达？这种选择如何规避？如果真如斯蒂芬·金在《小丑回魂》中对"小丑"文化意涵做出的暗示，那么我们又将如何与自己心中的"小丑"相处？

那么，在《动物世界》中，最经典的瞬间一定不是猛虎水晶巨人石像的豪华游轮；不是斗兽场即视感的赌徒围猎，甚至不是来自德国的变形宽银幕手工镜头，也不是经典影片镜头渐次浮现的斑驳与怀旧。它成为经典系列电影的巨大可能性，也许就在安德森那优美却又令人毛骨悚然的口哨声里，那失踪的父亲也绝不仅仅只是一个彩蛋，而也许是"小丑"下一个选择的起点。我有病但不治，这种"虽千万人吾往矣"的令人感动的固执，在个人情感中或可是

"何弃疗"的深深迷恋，在每个人面对生命的瞬间，又是那么郑重，那么富有仪式感的承诺：我有病，但我至少是个人。

到此，才弄清楚，第二只鞋子落下时，眼前竟然也是妥妥一杯鸡汤，但这杯鸡汤色香上佳，余味不散，我干了。

（原刊于2018年7月11日"i看影视"微信公众号）

沉默到底是什么

鲁迅先生在《纪念刘和珍君》中说："不在沉默中爆发，就在沉默中灭亡。"

导演忻钰坤在得到《心迷宫》的观影反馈和票房鼓励之后，以"沉默"为关键词打造了他第二部罪案悬疑电影，并把犯罪与人性、利益、时代贴合在一起，以上映一周后近5000万元票房在《头号玩家》的火力围剿下杀出了一条血路，大获口碑好评。

主人公张保民是个说不出话的人，他并不是天生的哑巴，是年轻时血气方刚与人斗狠冲突时自咬舌头的生理结果，也是他上天无路入地无门只能握紧那页寻人启事的精神寓言。

以张保民寻子为主线的"树形叙事"随着情节的展开，勾勒出以矿山老板昌万年、律师徐文杰、矿工张保民为代表的三个社会阶层的价值选择和生存困境。儿子张磊的丢失让在煤矿挖煤的张保民焦躁无比、怨怒交加地闯入丁海的羊肉馆，并对于这个拜自己所赐失去左眼的屠夫表示着充满自信的敌意，但房间里孩子的哭声只是丁海家失智的儿子不能控制的突发情绪。而失去线索、孤独无力的张保民第一次沮丧地站在昌万年的面前，并不是因为找到了儿子丢失的谜底，而是因为卷入矿山公司殴斗损坏了昌万年越野车的玻璃。受害者变成肇事者，施害者却戴上了无辜和宽容的面具。施害

者与受害者位置反转，弱势阶层（底层矿工）中的弱者（张保民年轻时因打架咬舌失语）首先损坏和"伤害"了掌握财富、位于食物链顶端的"肉食者"，而以黑社会手段暴力吞并他人矿厂、用金钱对律师进行潜规则"摆平"采矿环保舆情，又失手（根据片中两次射箭失手推测）杀死张保民儿子还妄图逍遥法外的昌万年，则在这一刻变成了一个宽宏大量、体恤人情的仗义老板。在抽丝剥茧地让罪恶现出原形之前，"恶之花"开放在无力的善良面前，不仅丢了儿子而且死了儿子的张保民表情麻木地接受着昌万年"不用赔偿""可以来我矿上干活"等"宽容"和"福利"，情节的张力在此打开，黑色幽默的味道笼罩了观众。

沉默的张保民是选择了爆发的，他疯狂到毫无忌惮、不怕生死地寻找儿子，羊肉馆中的"形迹可疑"，昌万年狩猎室中的声响和光线，都成为张保民不抛弃不放弃死死抓住的最后稻草。可惜的是，爆发过后的他也并没有得到应有的正义和尊严，随着片尾矿山的轰然倒塌，浓重的寂灭感烘托出影片浓郁冷冽的反思性和悲剧性，也昭示了"在沉默中爆发，又在爆发后灭亡"的无尽凉意。

在恶的面前，善良有多么无力？徐文杰是一个极具爆破感的角色——当然，他和张保民一样并不以台词言说命运。沉默寡言、谨慎不安到有些神经质的徐文杰，是一个律师。这个角色的插入本身就是一处妙笔，从情节上解释了昌万年"金钱所至，无所不能"亵渎法律的途径。同时，作为一个职业言说者，徐文杰常常陷入无边的沉默，妻子因病离世、职业道德沦丧、女儿被绑身陷罪恶交

易……"肉食者"昌万年轻松地摆布着他的人生。从找人在法庭做伪证替昌万年摆平矿山环保官司,到被迫参与包庇昌万年射杀张保民的儿子张磊,徐文杰在压抑和焦虑中忍受着来自更高"食物链条"的挤压。可悲的是,这种挤压的传递也并不能在他这里停止,面对丁海失智的儿子用手比画引弓射箭的动作,面对淳朴至善的张保民冒着生命危险把他带到临时保护女儿的幽深洞口,徐文杰仍然没有讲出张磊丢失的真相,一个为他人寻求公平正义的法律工作者和法定言说者,最终面对警察问询"还有其他要说的吗",在片刻沉默过后他仍然选择了平静地戴上金丝眼镜:"没有了。"至此,作恶者无言,旁观者失语,受害者只能如张保民一样,"虽能发声,但不太清楚,也就不说了";至此,昌万年在沉默中逃脱,徐文杰在沉默中欺骗,张保民在沉默中永远地失去真相。

粗犷荒凉的场景、夸张而质感的人物得益于俯拾皆是、异常充沛的隐喻。张保民(及其儿子)养羊、丁屠户宰羊、昌万年吃羊,以生物链条图示的方法清晰地标注了他们的社会层级;矿山崩塌的场景虽被调侃为"五毛特效",但对张保民心中希望的破灭、儿子的死亡以及真相的迷失,也不失为一个恰切的暗示;放羊的张磊无聊中垒的小石头的坍毁,孩子书包、水杯和面具上的奥特曼图形成为正义缺席、拯救者缺席的游戏化的代码……这些图示和隐喻一直在传递一个观众公认的主题,那就是在高速发展、众声喧哗的时代,永远有不能发声的人,每个人都可能成为"失语者"。

用沉默的方式来讲述一个引人深思又震撼人心的故事,这并不

是电影的终点。钱谷融在《论文学是人学》中讲道："一切都决定于怎样描写人，怎样对待人，真正的艺术家决不把他的人物当作工具，当作傀儡，而是把他作为一个有着一定思想感情、有着独立个性的人来对待。"这不仅在文学领域适用，在电影创作中也适用。导演对作品主题和价值的把握，主要体现在他们对人物的态度上。从这一意义来讲，张保民的沉默就不只是"底层""弱势"的定位，还包含着主创通过对人物的态度和通过人物传达出的更深层次的意旨。以张保民为例，在恶的面前，张保民如同开了外挂，一人打一群的所向披靡让人感觉不可思议；在更弱者（徐文杰女儿）面前，张保民毫不犹豫施以援手，竭尽全力背着女孩逃离魔手。可见创作者既是用同情的态度来塑造张保民，更是用尊重的、悲悯的态度塑造张保民。因此即便儿子被害，他在藏匿儿子遗体的黑洞中救下了帮凶的女儿；即便犯罪者良心蒙尘掩盖罪行，矿山崩塌真相永埋地下，让大山前的他如此渺小麻木，但那个身影也深沉悲壮。张保民是生物世界的弱者，又是精神世界的强者，对于这个世界中的残暴罪恶、弱肉强食，他能给予的最大嘲弄，那就是沉默。

一切纯洁和美好都不再喧哗，病体羸弱的妻子翠霞丢了儿子连歇斯底里的哭声都没有，寡言少语的羊肉馆屠户丁海凶煞的外形下包裹着一颗质朴善良的心，他的儿子受矿山开采污染地下水的影响失智失语……影片中能听到的，只有昌万年的"生物链"理论、他手下爪牙的猖狂寻衅以及村长抽着洋烟，喝着桶装矿泉水的骄矜和优越的聒噪。

在《暴裂无声》中，沉默除了是弱者对自身境遇的无力感的再现，也是悲剧主人公站在"善"的坐标，以牺牲的形式和"浸入式"的体验，与恶进行的勇敢对峙和正义审判的过程。在昌万年再次用"你儿子在我这儿，只要你交出徐文杰的女儿"来欺骗张保民的时候，刹那的犹疑表现出了他作为一个父亲救子心切的被动心理。沉默让"张保民们"弱小无助，但是也让他们在恶的面前保持朴素的人性尊严，并以柔弱和正义对其宣战和嘲笑。

于是，末尾再拿出鲁迅先生在《半夏小集》中一句："明言着轻蔑什么人，并不是十足的轻蔑。惟沉默是最高的轻蔑。"

（原刊于2018年4月14日"i看影视"微信公众号）

"成仙记"里的映照与浮沉

　　只有看过电影，才更加确定《北方一片苍茫》这个片名显然不如原名《小寡妇成仙记》。这个听上去很文艺、很有内涵的名字，似乎想以它表面上的深沉严肃和一种不明觉厉的郑重，来取代小寡妇的"粗俗"和成仙的"低俗"，而事实上，恰恰是"小寡妇"标记了民间伦理下乡村女性悲惨、弱势又岌岌可危的命运，也恰恰是"成仙"又以这命运激流中荒诞的转向为所有黑色幽默加粗了字体。

　　在王二好成为一个不折不扣且被屡次验证的寡妇之前，还是一个和弟弟抢电视看的少女时，就因为制造"凉水柿子"的恶作剧成功地霸占住电视，并永远失去了弟弟。在这个暗沉的、黑色的基调随着王二好和第三任丈夫大勇踩在雪野里的"咯吱"声中，在王二好平静空灵、带有回声效果的讲述中，这个被生活冷待的农村女人除了个人成长中的灰色和疼痛之外，并不具备反射他人、社会或者其他的永恒意义。

　　但大勇在自家炮仗厂爆炸事故中的丧生，作为"最后一根稻草"压倒了王二好。压倒她的倒并不是事不过三的"克夫宿命论"，而是村民的唾弃驱赶和没吃没住的生存困境。这困境展示了她无经济能力、无立锥之地、无男人庇护的底层境遇，也成为困住

王二好让她动弹不得的命运沼泽。"老豆腐"的残忍侵害，村支书赤裸裸的摊牌，"秃脑袋"的无耻赖账，和老同学徐伟的不轨之心成为她需要反抗和忍受的新的厄运。

更大的不幸在于：厄运在前，软肋在后。二好的小叔子"石头"——一个比她还弱小的存在，让她失去了转身就逃的权宜，甚至失去了就地受死的资格。她所有的苦痛并没有得到这片熟悉的土地的抚慰和稀释，她的不幸也没有引发来自人间的善意，反而从一个"被损害的"变成了一个"被侮辱的与被损害的"。然而，一个这样的"王二好"却要从她的不幸里拧出一些温暖，赶在那些貌似正常的人前面，给那些比她还要不幸的人一些微茫的光亮，于是黑色与荒诞喷涌而出，王二好像影片中出现了两次的镜子一样，成为一面同时映照苦痛弱小和妖魔鬼怪的"双面镜"。

在电影中，镜子作为自我遗落、自我迷失和自我寻找的镜像出现，对人的主体性和存在感进行了提醒，镜子的破碎恰恰暗示对自我寻找的失败。如果说赔上自身之不幸就能够让人性的冰冷和猥琐现出原形，那么去映照苦痛弱小的哀哀生民，就必须交给超现实的魔幻。心疼瘫在炕上的聋四爷，王二好在院里生火支锅给他洗澡，回家取洗衣粉却把聋四爷忘在了天寒地冻里，岂料就是这寒热交替治好了聋四爷的聋和瘫，还把她推上了"普度众生苦 仙女下凡尘"的神坛和仙位。于是，"秃脑袋"如王二好所言，梦见了大勇遭到了报应；村里悍妇本来想用兔子枪崩了"勾引"人的王二好，对方却毫发未伤。这就有了在聋四爷家的"拨乱反正"，围坐在王二好

身边的七个男人，从驱之不及到趋之若鹜，膜拜纠缠着私欲，停电和来电交替，模仿西方教堂装饰的彩色窗玻璃下，上演了中国北方农村版的《最后的晚餐》。出卖她的犹大虽然没有出现，但村民们极力邀请王二好到家住的热情让她过于抢手，抢手到她去了谁家谁就会得罪全村人，套上神仙光环的王二好"不好的时候遭人啐，好的时候遭人恨"，民间的乡村伦理以另外一种不容置疑的力量再一次淹没和遗弃了王二好。

影片通过构建现实的物性空间、情感的心灵空间和超现实的神性空间，来结构王二好命运的浮沉，也给"疲软的现实主义创作"（导演语）提供了更深沉的力量和更丰富的艺术表达，展示了电影艺术在空间构建上的自由和优越。作品中对应王二好现实命运的物性空间和"成仙"后的神性空间选用黑白色调，不管是尘埃里的"寡妇王二好"，还是被神化的"仙女王二好"，都是社会暗角与人性黑洞对一个人的异化。而当王二好回忆第二任丈夫对自己的疼爱，以及因无法承受自己流产寻短见的伤心过往时，影片用了一场长达7分钟的固定机位长镜头，墙上闪烁着廉价的彩色小夜灯，镜头前还有个红通通的火盆，隐藏在冷峻的黑白表达之下的真实——真实的人和感情，一起迸发出来。

导演蔡成杰说："故事中的荒诞和现实中的荒诞撞在一起，假的荒诞衬托出真的荒诞，冲击力就来了。"当王二好接受了聋四爷的萨满器物顺利地离开村子，走出"命硬寡妇"到"好运仙女"的重要一步时，一片羽毛被莫名的力量吹向天空。本意不过是让曾经

的小姑子少受家庭暴力的她，无视B超女孩的前提，信口开河地许诺妹夫，只要不赌钱、多干活、对女人好就能生男孩，结果真的生了男孩的两口子迫于生活压力卖掉了两个女儿；她一句话让徐伟拆宾馆，就拆出了十几斤的"狗头金"，狂喜之后发现不过是一块铜疙瘩；而被她稀里糊涂治好了所有病的聋四爷因为不再需要儿女伺候，独自上房的时候摔死在自家院里……正当王二好好似一片羽毛被莫名的力量吹起的时候，现实又让她意识到她不过是一片羽毛，如此而已。片中涉及的重男轻女、家庭暴力、空巢老人、留守儿童等诸多现实问题，仅仅靠王二好的抗争，仅仅靠镜子的映照和羽毛的飘忽是无法解决的。因此，冷峻之外，电影弥漫着悲凉和绝望的气氛，回应这绝望的有王二好在现实\成人世界的失语，有被膜拜她的乡民们兜头泼下"百家尿"的凄凉，也有与她相互依靠又互为镜像的石头的死亡。

（原刊于2018年8月1日"i看影视"微信公众号）

沉睡与觉醒，如何砸开那根困住嘉年华的锁链

由文晏执导，文淇、周美君主演的《嘉年华》公映之前就成为唯一入围威尼斯电影节主竞赛单元的华语影片，并获第54届金马奖最佳剧情、最佳导演、最佳女主角三项提名，最终捧回了金马奖最佳导演的奖杯。

作为一部以"未成年少女性侵害"为题材的影片，《嘉年华》在内容上承担时代责任的勇气成为媒体和评论界的关注焦点，当然这也并不妨碍它在艺术手法上的独特和巧妙。小文和新新，这两个被侮辱与伤害的少女在父母阴沉的斥责、学校的冷漠、凶手的无耻中更加沮丧和迷失，在一次伤害之后，她们还要承受伤害的延续和翻番：回不去的学校，回不去的家庭温暖，回不去的青春童真……

真正的嘉年华是什么，应该有什么？到底是少女们如花的青春，还是我们身边飞奔的时代？如果是前者，我们该如何守护；如果是后者，我们又该如何看待阳光下的暗影？这些对"嘉年华"的注解与深意，被无一例外地体现在了作品的角色设置中。《嘉年华》在视角设置上突出了女性关注：小文和新新、小米、莉莉、小文妈妈等，这当然与女性导演的观察视野有所关联，但值得一提的是，女性形象通常具有的感性抒发并没有影响《嘉年华》在镜头语

言上的克制，因此作品的反思力量就格外强大。

　　比如小文，受到伤害后，她忍受妈妈无休止的指责谩骂，夜里一个人跑去找爸爸无果，在海边坐了一夜，找到后又被爸爸一句"不是说好了只住一天的吗"问得发愣，然后每天就"若无其事"地假装上学——其实是去海边发呆。小文那天真无辜又带着一丝倔强的眼神，比对作恶者声泪俱下的控诉、对父母声嘶力竭的质问、对妇科医生的恐惧瑟缩，都来得更加沉重。最大的伤害也许不止于身体，而是伤害过后，她们被周遭的旋涡撕扯着，一夜之间就跌跌撞撞地从童年世界来到了成人世界，那种深深的茫然和孤独才是超越了身体之上的更加致命的二次伤害。

　　小米是一个已经离家三年却辗转15个城市打工的黑户少女，她言语简洁、表情冷漠，机械、日复一日地做着老板吩咐的杂活，而让这样的生活合法、安定是这个15岁女孩的最大理想。对生活如此卑微的忍受和争取，使小米的过往也变幻为一种不祥的猜测。正是那样的过往使小米格外关心视频监控中"刘会长"是否进入两个女孩的房间，并保存了证据，也正是这样的过往使小米对正义审判邪恶不再抱有希望，而只是用证据换取一万元办身份证的费用。因此，悲剧之处就在于目睹侵害的小米，没有试图施救或帮助，她在事件发生的整个过程中表现的平静和麻木与她的年龄完全不匹配，因此，小米是否拥有一段伤害极大、不堪回首的过往，成为观众的肯定性推测。

　　拜金俗气又单纯的旅馆前台莉莉是距离小米最近的女性，她

们朝夕相处，冷暖与共。莉莉为了虚荣胡乱结交，堕胎后大骂"下辈子不当女人"后怅然离开，但她能留给小米的，却只有脂粉和首饰——那些伴随莉莉走向迷途又被小米无比羡慕的虚荣的道具。离婚后沉醉于香烟、酒精和舞厅，深夜回家都不知孩子未归的小文妈妈，在获悉女儿遭遇后给予女儿的首先是重重一巴掌，然后就是扔掉她漂亮的裙子，粗暴地剪去她漂亮的长发，这股"为什么受伤的不是别人单单是你"的怨气，反射着成人在教育缺位后的无力和绝望。

由此看来，《嘉年华》是以互文关系来平衡人物关系、重组人物命运的。小文的遭遇不仅还原着小米的过往，小米的现状也正在滑向莉莉的结局，而最终，她们是否都要成为小文妈妈那样，遇到不幸就只会麻痹自己责怪别人而不懂得面对和负责的女性？当女性命运被几个人物串联起来，电影的反思性和悲剧性就更加强烈。

需要指出的是，片中的女性不仅没有呈现出女性意识的自觉，相反，由于个人、家庭、学校、社会等多方面原因，她们的主体意识在主动或被动地沉睡着：贪慕虚荣最终黯然离开的莉莉、渴望合法身份继续当童工的小米、被侵害后任凭家长意志裹挟的小文，以及不懂自律、逃避教育责任只知归咎孩子的小文妈妈，她们形象背后那深深的无力感，恰恰是女性对自我实现的巨大的茫然。这种茫然，既有人生路径规划的缺席，也有青春路上的跌跤；既有家庭关系的破裂与磨损，也有婚姻不幸的心理重建。想要摆脱这种茫然，又难以通过某一人、某一方的力量来实现，哪怕片中从始至终都有

一个象征着正义力量和母亲温暖的律师阿姨，她阅历深厚、有爱心、愿意无偿帮助弱势群体，但是来自全社会对于伤害的反应——怜悯、漠视、指责、耻笑、逃避、掩盖、纵容等，都是她无法控制和左右的。这是一个毫无疑问的社会课题，它通过女性的眼睛和女性的命运，对社会和人心都提出了冷静的拷问。也正因如此，电影并没有把伤害本身作为表达的终点，在勇敢地触碰这个敏感题材的时候，避免了对痛苦的猎奇和围观，甚至略去了犯罪的狰狞残忍，更加艺术、冷静地表达伤害过后岁月如何继续，生命如何成长。

影片结尾，象征性感的梦露塑像被拆除移走，也暗示女性美作为欲望符号的时代应该过去，女性应该在自我实现中找到存在感，而不再是男权语境下靠身体美吸引关注、引发罪恶的源头。可能正是清楚了这一点，原本打算出卖青春随波逐流的小米，猛然惊醒并用力砸开摩托车锁链，逃离了堕落的生活。但事实上，砸开锁链常常不是一人徒手力所能及，正如锁链的构成不是只有一环铁索那么简单。当砸开锁链的小米，与被放倒拉走的梦露塑像在高速上相遇，不能不让人思考，这个出走后的"娜拉"，要去往哪里呢？离开家庭、朋友和教育，离开健康良性的社会机制与社会环境，小米以及小文们的明天又将是什么呢？也许这才是《嘉年华》带给我们的深思与启示。

（原刊于2017年11月29日《中国艺术报》，题目有改动）

曾经路过，何时抵达

《路过未来》是导演李睿珺在《告诉他们，我乘白鹤去了》《家在水草丰茂的地方》之后，又一部以凝重的现实主义风格来摹写乡土中国的电影。影片选择了现代化程度很高的深圳作为背景，而不再仅仅是"站在故乡望故乡"；影片塑造了一个生在北方却长在深圳的女孩耀婷，而不再仅仅是"一方水土一方人"。这是李睿珺在现实主义创作上对自己的一次突破——《路过未来》从探讨"在乡农民"的生活困境走向了展现"城市农民"的生活图景，多层次的平民视角丰富了粗粝质感的现实，也体现了李睿珺作为导演对于城市发展和乡土精神的自省。

关于故乡

耀婷一家在深圳已经生活了近 20 年，父母逐渐习惯城市秩序和人际交往，耀婷对老家甘肃已经没有记忆，妹妹干脆就出生在深圳，对这样的家庭而言，什么是故乡？ 是土地还是记忆，抑或是当耀婷父母双双"被辞退"、决心回乡后为祖先上香烧纸的那缕青烟和"再也不走"的诺言？耀婷的父母先是成为被"外面的世界"始乱终弃的农村人，当夫妇俩失落了几天之后抱着"回乡至少还有地

种"想法的时候，现实是用耳光来回答他们的：因离乡太久，田地已经合法流转，除了被老乡占用圈羊的几间土坯房，他们只是换了一个地方打工：之前是在深圳，现在是在家乡。更甚者，回来掰玉米砍玉米秸，使耀婷爸爸久治不愈的腰疾受到了更大的伤害——尽管这伤害比他们失去土地、衣锦还乡未遂的屈辱无奈还要轻上许多。

事实是，当"深漂一代"重返故乡，与同族人之间除了"太爷爷""姑奶奶"这样似乎可以让人情关系马上升温的称呼，除了被乡亲们艳羡的细嫩"显年轻"的皮肤之外，他们在经停深圳一站后的人生路上，已经毫无争议地先从乡村中层变成城市的底层，又从城市的底层再次沦为乡村的底层。20年前他们放弃乡村安定的耕种光景，去见识外面的世界，去萌发激情的梦想，去勾勒美好的未来。但与"在乡农民"不同的是，他们身陷两个时空：一边是见证中国城市的成长，一边是体验乡村的巨变，在两个世界飞速的自转中，人是该在家乡坚守土地，还是应该去外面的世界打拼？人的存在感和获得感成为不断检验幸福指数的参照系，"深漂"们在身份上"既都属于"，又"都不属于"，人物归属的断裂把时代变革和命运选择的冲突推到前台，使电影主题的意义充满弹性和张力。但是，电影令人震动的并不在于这些看上去不美甚至还很辛酸无奈的故事和命运，而是这命运背面的历史车辙：是改革大潮的波浪，是时代不可逆转地向前、再向前。

《路过未来》表现出强烈的人文关怀和对社会历史坐标下的命运思考。尽管有人离开土地又离开繁华，失去梦想又失去故乡，但电影不以悲观和寂灭统筹情感，哀而不伤的人物命运与滚滚向前

的时代列车是每个时代都必须面对的命题，而李睿珺用镜头为他们立传，用悲悯的情怀照亮历史隧道中那些逆光的人，这是《路过未来》最美之所在。他们努力奔命、他们终日辛劳，他们"梦里不知身是客"，他们"直把他乡作故乡"，这命运是他们的困窘，也是他们悲壮的荣耀。

关于"深漂二代"

与父辈相比，耀婷、新民、李倩等青年人的"都市生活"更具有不确定性。和父母的工厂一样，耀婷打工的工厂不定期地因没有订单而无薪停工，这让急切想把无法在乡村生活的父母接来的耀婷更加无法攒齐"蜗居"的首付；这让天真得可爱又愚蠢的李倩难以把不满意的五官迅速整好；只有新民在暴利的医药公司违规找"试药人"，这种对身体的摧毁、比卖血更甚的营生是黑暗里恐惧又危险、刺激又稳定的"亚世界"所在。正是这样的所在拉开了"深漂二代"现实生活的卷帘：这里，既有制造业经济的下行萎靡，也有一线城市畸高的房价；既有药品行业混乱无序的上市流程，也有农民工在城市里身体和灵魂的安顿；既有城镇化建设的农村愿景，也有土地流转却尚未形成现代农场体系的农业现状。

遗憾的是，电影在人物塑造上，两代"深漂"的层次感不强，父辈的沉重作为背景渲染在耀婷的人生路上，而耀婷——一个在深圳长大、几乎可以说就是深圳人的青年人，她的人格远远不可能只

有成熟懂事、忍辱负重这么简单。城市给予她的情绪、性格和梦想，在她即将失去未来的时候，仅仅是咬紧牙关牺牲健康做"试药人"，从人物的精神层面上，她仍然是一个甘肃的年轻农民，而不是一个城市与乡村的"混血"。当然，她必然要传承原生家庭的精神与文化，可这并不能作为她身上缺乏"深圳人格"的有力辩驳。在深圳的20多年，是耀婷有记忆以来的 20 多年，那么这个城市给了她哪些与父母不同的追求与挣扎？

片中耀婷和新民的关系线是一个亮点。5 岁时随爸爸到深圳找"跑了的妈妈"未果的新民是混社会的青年，偶然机会通过微信邂逅耀婷，但两人一直用陌生人对话框交流。这个意象的使用贴切自然，不着痕迹，它指向"深漂二代"内心的孤独。这些没有背景、没有财富、没有学历、没有社交圈的青年，他们封闭的内心缺少打开的理由，也缺少打开的方式。一方面，新民和李倩逢场作戏、骗李倩做"试药人"可恨而无赖，一方面他在网络的虚拟世界里以"沙漠之舟"的网名与耀婷畅谈着人生感受，彼此安慰岁月沧桑，并仍然保有一颗清朗的赤子之心。而网名"雾中风景"的耀婷，在买房缺钱、试药挣钱、身体垮掉不能挣钱的死循环里，像蜡烛一样用微弱的火焰照亮了新民的人性。从此新民不再为试药公司工 作，并带耀婷看病、带她回老家。人性的温暖成为支撑青年人的最后光芒，这虽不是最好的安排，却是创作者带着诗意和善意的最终表达。

（原刊于2018年5月28日《中国艺术报》）

决胜时刻的宏阔与诗意

在中华人民共和国成立七十周年之际，特别是在《开国大典》《建国大业》等共和国题材电影已经在叙事策略、美学风格等方面获得成功经验的前提下，《决胜时刻》再次把镜头对准1949年的中国，聚焦中共中央从西柏坡"进京赶考"到开国大典的短短六个月，以宏阔而诗意的影像语言完成了一次对新中国建国史的全新呈现。

1949年初春，国际局势的严峻复杂、国民党对和谈的毫无诚意、特务的嚣张气焰让三月的香山带着微微寒意，共和国的建国大业正经历着黎明前的最后黑暗。电影从这里开始，以毛泽东等中央领导同志迁入北京香山后的工作生活为主线，以国共和谈的破裂过程为切入历史的事件背景，艺术地再现了共产党人团结民主人士、争取和平解放、指挥渡江战役、筹备政协会议和开国大典等重大历史节点。与以往对史实进行"编年体式"的线性重述不同的是，《决胜时刻》将中国与英美势力，我党与爱国民主党派、国民党反动派等多组关系融汇其中，短暂的时间维度与密集重大的历史事件交叠辉映，形成了情况紧急、任务紧迫、情节紧张的叙事动力，为观众献上了一次激动人心、激情澎湃的观影体验。

与以往同类题材相比，这部影片"重心后移"，把对"决胜时

刻"的定位从战火纷飞的前方战场转移到了运筹帷幄的幽静香山，不仅是要讲述鲜为人知的历史事实，同时还要完成对共和国缔造者们的精神描绘。对毛泽东、周恩来等老一辈无产阶级革命家的形象塑造既保持了国家历史话语中的严肃，也还原了共和国缔造者们真实可感的革命乐观主义情怀。在影片中，毛主席写下《邶风·静女》为警卫员陈有富谈恋爱支招牵线，工作闲暇与儿女共进午餐、帮小女儿出主意逮麻雀，反对把梅兰芳请到香山而一定要去戏园子拜访听戏，锻炼培养小战士田二桥，为他的牺牲泪湿双颊……这些情节都在"大事不虚、小事不拘"的创作原则下对领袖的银幕形象进行了极大地丰富和提升。在国共和谈中，同为黄埔教员又分列双方代表的张治中和周恩来，既有老朋友见面温暖真挚的问候，也有对国家民族大义的探讨与认同，和谈中，周恩来厉声纠正张治中对国共"兄弟之争"的说辞，"这是革命与反革命之争！"铿锵有力、掷地有声；和谈后，尽管张治中一力争取也难免破裂结局，周恩来仍然为张接来家人免去后顾之忧，"我们已经对不起一个姓张的（张学良），不能再有第二个"，可谓言之切切、心意拳拳，共产党人坦诚宽厚的形象呼之欲出。孟予清晰有力的电台播报赋予了国共和谈、渡江战役等历史事件新的视角，张治中与蒋介石最后会面相背而立的镜头诠释了理想信仰"志不同不相为谋"的选择；任弼时悠扬舒缓的琴声中浮现的是中国共产党人披荆斩棘、筚路蓝缕的峥嵘岁月……

于是，在紧张严肃、孜孜不倦的工作场景之外，大量的生活细

节和日常画面为重大历史题材添加了柔和色调的滤镜，英雄形象生动地嵌入国家记忆，伟人形象从单一的政治塑造转向多维的人物塑造，因为对建立新政权的意义确认也正从历史革命的角度向国家形象言说与民族精神建构的方位调整，新时代对国家记忆的重温更应该推动时代精神的凝聚，而《决胜时刻》恰恰在这方面完成了影像呈现的创新。影片中除了共和国领导人形象的塑造，还对陈有富、孟予、田二桥进行了大量立体可感的描摹，年轻有为、积极奋进、坚守立场、勇于牺牲的普通战士构成了历史洪流中生动的人物群像，而电影也正是在两组人物表现中寄寓了充沛的情感，并且在历史和情感的共同推进中，一边再现共和国历史，一边勾勒共和国精神，讴歌祖国与讴歌英雄在此达到了统一和同构。

"虎踞龙盘今胜昔，天翻地覆慨而慷。"从1949年3月黎明前夕的黑暗到10月开国大典时的"高光"，《决胜时刻》立足国家意识和民族认同的价值观，以"和平解放"的历史责任，以"不是我们赢了，而是人民赢了"的政治情怀，通过惊心动魄的历史节点、气势磅礴的战争场面、温暖细腻的镜头表达和逼真精致的造型，完成了对这段光辉历程的艺术呈现。

《村戏》里的三场"戏"
—— 试谈《村戏》中的历史质感、时代关注与美学表达

 根据已故河北作家贾大山先生小说改编，由郑大圣执导的《村戏》，通过讲述村里每年一度的春节大戏因"分地"在即、人心动荡导致的波折和由此引发的闹剧，反映了以河北为代表的北方农村在20世纪80年代农村联产承包责任制施行之初，新的利益分配方式对乡村文明和农民精神世界的冲击。有意思的是，担任主要演员的河北井陉晋剧团的演员们并没有在影片中用戏曲方式淋漓尽致地呈现这出四折的山西梆子，便知《村戏》的意图绝不仅仅是这一出《打金枝》。

 那么，《村戏》里还有什么戏呢？从故事和冲突来看，第一场戏就是"历史戏"。"历史戏"是导演郑大圣对《村戏》的定位，尽管影片中的两个历史节点与当下的时间跨度并没有太大，使得"历史戏"这个称谓听上去有点夸张和笼统，但仍然不能否认，对《村戏》的第一个突出的感受就是历史质感。在村里紧锣密鼓筹备春节村戏的当口，承包分地的政策也落地了。"赶快分地"取代了原本众所期盼的春节文化大餐，成为村民最关注的事。村里的文艺骨干小芬和树满是一对恋人，原本被定下饰演主角郭暖的树满因为不会种地被小芬的父亲老鹤嫌弃，既不能再担任主角，也不能和

小芬恋爱；而跑调跑到不像话的志刚则被老鹤看好，他代替树满成为主角的原因是会种地；原本被村里照顾的"奎疯子"占着的九亩半地，也被村民要求拿出来分配。曾经是村民一年所盼的"文化盛宴"变得不再重要，什么样的人唱郭暖都可以，"分地"才是头等大事。因此，这场雷声大、雨点小的戏并没有在影片中唱成，村戏，作为祖辈相传的文化实践，作为功能相会、力量交织的乡村舞台艺术，作为一个相对稳固时代精神寄托，作为以日常生活完成乡村文明和社会建构的代表性事件，以明显的弱势让位给了以"分地"为代表的大开大阖的经济浪潮。旧的体制和分配方式行将结束，新的、稳定的价值观念尚未形成，在这样的20世纪80年代，在两个历史板块的动荡和裂缝中，利益跳出来，以迅雷不及掩耳之势取代了中国广大农村在上一个历史时期已经相对稳定和坚固的法则，成为唯一的解决实际问题和处理人际关系的方法。

那么，呈现历史中的事件，就一定呈现历史质感吗？当然不是。评论家毛时安讲过一个有意思的事，就是关于怎么"摸砚台"。两个同为古物、样子仿佛、纹饰相若的砚台，价格却相去甚远。外行只道是故弄玄虚、漫天要价，内行却一语道破甄别的关键：手心和手指肚摸并无差异，用手指背的关节触摸，才能体会好砚台的嫩滑温润。如果说80年代想唱未唱、一波三折的这场村戏是郑大圣用手指肚摸了摸历史这方砚台的话，那么他站在80年代的坐标上，通过影片内对60年代的回望，以及屏幕外对当下的凝视，则是他用"指关节"来完成感知历史的体验，无论他有心还是无意，

历史质感是在这时呈现的。

影片用交叉剪辑的方式来展示"奎疯子"王奎生在60年代和80年代的生活状态，身为民兵队长的他为保护集体财产把"偷吃"地里花生、仅仅五六岁的女儿误伤致死，却要把这痛苦的误伤在表彰大会上说成"大义灭亲"，戴着红花和荣誉为村里争取救济粮。在女儿小小的棺材埋到村北沙岗上后，民兵队长王奎生，舍掉女儿为村民换回救命粮的模范人物王奎生，就变成了"奎疯子"，60年代是人见人怕、人见人烦的"奎疯子"，80年代是村民视其为异类和累赘的"奎疯子"。王奎生既要以女儿的死和自己的疯面对60年代巨大的时代震荡，还要和村支书、老鹤、树满、小芬，和村民们一起在上一个打击还没清醒的痛苦和混沌中，继续面对80年代的新的历史震荡。如果我们肯付出一点想象力，当然还可以继续想象——"奎疯子"如果还能挨到移动互联、价值观多元的时代，他又会是什么样的"奎疯子"？

这是残忍的，也是现实的；是痛苦的，也是无言的。历史形态对人的精神冲击贯穿到了历史的肌理，80年代为表，60年代为里；80年代为果，60年代是因，而60年代和80年代之后的当下，是价值观更加多元多变、利益分配和冲突更加剧烈的现实。得出的结论便是，历史质感的形成并不是仅仅呈现历史事件，而是在历史行进中捕捉历史相似，或者找到历史规律——至于是对这历史规律进行反思还是进行咏叹，那是创作者的自由。

这样看来，《村戏》的第二场戏也找到了，那就是"当代

戏"。一切历史都是当代史，历史和现实永远互为镜像，互为表里。郑大圣用了中国传统美学"虚实相生"的手法，处理了镜头内的"历史"与屏幕外的"当下"之间的关系：从始至终筹备的村戏，到底筹备得如何，演得是否精彩并未给出结局，而是宕开一笔，用大喇叭告诉村民，春节过后，戏照演，地照种，只有"撸起袖子加油干"才能奔生活，什么都不能阻拦且阻拦不了历史的进步。在这进步中，人性的弱点与人心的痛点显得微不足道，这种"微不足道"体现出的沧桑感，出现在60年代，80年代，也将会出现在当下，以及未来。而60年代、80年代就像函数关系里当n=1和当n=2的示例，n当然还会不断变化，函数关系也会逐渐复杂，而社会历史形态更迭中物质与精神的失衡，以及人在历史行进中的困境与出路则是一个恒定的主题，历史质感生发的当下意义就变得可贵。

当然，影片的主题价值是借助电影创作的美学表达实现的。电影作为视听艺术，仍然逃不脱视与听的建构。但是，在视与听之间，声音的处理因为贯穿全片起到了统摄作用更加耀眼。从《廉吏于成龙》《天津闲人》一直延续到《村戏》，郑大圣持续表达着对戏曲元素的运用和偏爱，并在中国传统戏曲的写意与电影表达的写实之间不断试验。从原来把京腔、天津话等方言改造为类似念白的诗句，到本片中全部使用河北井陉县方言，戏曲中的唱腔念白化身为全部的人物对话。《村戏》并不是戏曲电影，《打金枝》也并没有唱成，因此，影片的戏曲元素就在河北方言对伴奏的补充中得到了完

整。影片格外注意声音在音量和音效上的控制，夸大的剥花生的声音用于表现花生对于"奎疯子"的特殊意义；王奎生误伤女儿后花生田里夸大了的蝉鸣声，来表现角色的寂灭和绝望；商量"奎疯子"去处时老鹤家搅拌鸡蛋和炒鸡蛋的背景音，等等，都让张力并不大的剧情增加了节奏。

色调的冲击值得一提，黑白色调拍摄参与了历史质感的营造，不突出新时代、新时期的生机和生动，而是把重点放在个体在重大历史时期变更的瞬间呈现的激动、混乱、无助等应激反应。在集体、道德或者权力的威压与捆绑之下，王奎生地里的绿色的花生苗、绿军装和红旗成为仅有的两种颜色，夸张的着色不仅凸显那个时代夸张的极左思想，也是在用确定的颜色来阐释人们"确定"的认知。此外，片中也毫不吝啬使用长镜头、大远景来表现太行山腹地、广袤田野中的人的存在感。俯仰视角——特别是俯视镜头的大量运用，甚至由上而下的"疯狂"视角的参与，突出了人在时代历史中的渺小和命运的不可控，如"奎疯子"和他的九亩半地、村支部里的"长老会"、小芬和树满的不欢而散的约会等。

以上所有，实现了《村戏》在形制上的"入戏"：《打金枝》的戏尽管一直没有唱，可是这台戏通过历史事件的介入、声音和镜头的调度和对当下时代隐藏的指认一直都没有停止，而且还必将在未来的生活里一直演下去，甚至就不再仅仅是"村戏"。

（原刊于2018年第3期《长城文论丛刊》）

一次"影""戏"交融的成功探索

以戏曲电影《定军山》为发端的中国电影，不仅标志着戏曲电影作为一种文化建构成为中国电影的特有种类，也预示了中国电影潜移默化接受传统美学滋养、体现民族审美理想的特性。戏曲电影经历了20世纪三四十年代的繁荣之后，也经受了21世纪以来电影工业和大众文化的夹击，提升自身的"电影性"成为戏曲电影蓬勃自新的时代经验——这也在前不久举行的中国戏曲高峰论坛上得到了确证。对尹大为导演戏曲电影的艺术研讨作为论坛议题之一，使他与中国戏剧梅花奖获得者、石家庄评剧艺术家袁淑梅合作的评剧电影《安娥》，成为戏曲与电影互为提升、相得益彰的一个精彩案例。

戏曲的虚拟写意与电影的再现写实是戏曲电影在艺术呈现中必须调和的一组矛盾，所谓的虚实分野、影戏纷争是考验创作者智慧的题目，同时成为推动戏曲电影发展的内部力量。由石家庄市评剧一团出品的戏曲电影《安娥》讲述了国歌作者田汉的夫人安娥作为作家、诗人和社会活动家，从追求独立自由的民国才女成长为爱国抗战的国之勇士的命运历程。安娥作为石家庄的历史文化名人，在2015年就以评剧的艺术形式亮相第十四届中国戏剧节，《安娥》也荣获优秀入选剧目，获得了业界好评。此番电影改编创作不仅意味

着作品要从虚拟和表意的美学表达转向，还意味着同一故事题材、同一人物命运必须在叙事方式、价值深度和传播面向上进行重新布局。事实上，《安娥》的亮点正是在于精准地把握了戏曲的"虚"与电影的"实"之间的平衡，在写意与再现的交互中拓展了作品的叙事空间，强化了安娥命运的历史纵深感，呈现了她作为知识女性和文艺家的价值追求和崇高理想。

伴随着五四运动爆发，受到新思想启蒙的安娥从她的封建家庭出走。作为安娥命运的原点，影片通过北京街头学生游行演讲、安娥家门夜景、安娥内心独白以及安娥与母亲的告别等四个场景进行分层铺垫，尽管时间上仍然是线性推进，但安娥走上革命道路的时代背景，借助镜头中宽阔而热烈的街头游行、振臂高呼的学生队伍和猎猎红旗上的铿锵标语铺陈开来，真实立体的实景构架转移了戏曲表达中"一人可顶千军万马"的写意铺垫，在观众与镜头的交流中，作品的的感染力得到了极大提升。

在艺术创作中，戏曲对于"实"的呈现固然是写意的：舞台此刻的书房下一幕就可能变成花园；将相几个回合，便可表示两军对垒的残酷战斗；《打渔杀家》中的父女划船只能看到桨……虚拟与神似的写意性成为创作表演者和观众约定俗成、心领神会的艺术契约。然而，戏曲的艺术灵魂存在于"四功五法"，如果说表达实在的情节、动作尚能举重若轻，那么对于历史背景、自然景物、社会环境的表达，戏曲的写意就难免陷入"以虚写虚"的平面化，而这些又正是电影的优势。从安娥与田汉第一次相遇并救他于危急的上

海梨园公所，到中国左翼作家联盟会议召开前的外滩景色；从见证了田汉与安娥相爱相离的永嘉路371号，到敌机当头的淞沪战场，既有人物命运在历史洪流中的碰撞颠簸，也有深沉历史中人物不甘麻醉、不甘沉沦的抗争，电影的镜头化对戏剧的舞台性持续进行着丰富和补充，单人单线、一枝独秀的戏曲主人公在电影中逐渐显现出精神成长、爱情经历和艺术生命三条隐形脉络，为安娥在烽火岁月中的命运浮沉和理想坚守提供了实实在在的支撑。

尽管电影本质上是市场流通的文化产品，附带着大众文化心理的影响，但如果没有深刻丰富的文化价值取向，偏离了社会主流审美的共同认可，就没有良好的传播前景和市场回报。无论在戏曲中还是电影中，人物是观众对价值观进行指认的对象。如果说现代评剧《安娥》更加突出呈现的是戏曲中的"主脑"——安娥的人生际遇和命运走向，并通过故事性的情节和程式化的表演充分展示戏曲的通俗性和唱腔的艺术表现力，那么电影在此之外还有一个更高的追求，就是把人物塑造从"故事的人"升级为"价值观的人"，观众在波澜壮阔的历史中不仅体悟人物悲喜，还要更深地挖掘他们的精神源泉和文化底色。

在这个意义上，影片的价值主题和人物塑造都离不开戏曲的"电影化"，安娥的形象也在价值观的"三级跳"中越发生动和厚重。离开封建家庭勇敢地与田汉相爱是追求精神自由的爱情观的安娥；才华横溢创作出小说《莫斯科》和歌曲《渔光曲》是追求艺术完美的事业观的安娥；一生为党工作，特别是被称为《义勇军进行

曲》姊妹篇的《打回老家去》的面世与传唱，成为这对艺坛伉俪挺身于时代烽火、以如椽巨笔站立时代潮头的写照。人物塑造上，影片更是挖掘了安娥精神深处的闪光点。当田汉的前未婚妻林维中突然出现在二人眼前，而不是传闻中的离世，已经怀孕的安娥在痛苦万分中"赶走"田汉，难免让人质疑：在新文化启蒙下的知识女性对于爱情难道没有勇气争取吗？一个曾经面对担任国会议员的父亲在遗嘱中与其断绝父女关系的人，一个24岁就从事中共特科情报工作的人，一个曾与史沫特莱共赴鄂豫边区采访记录战地实况的人——这位生在石家庄的燕赵才女，绝不是一个着眼个人悲欢、止步男女情爱的小女人，而是有着勇敢果决、豁达胸怀的"大丈夫"。因此，她对田汉的"放弃"仍然围绕着她对田汉在艺术和个人选择上的"自由"展开，"真正的悲剧是没有责任者的命运悲剧""我享受了你的真情真爱，已经很满足了"，一句句成熟理性的分手告白彰显了安娥作为太行儿女的精神底色，她不仅有水一般的温柔，还有山一般的挺立，红色革命经历赋予她的镇定从容，让她做出了"争爱情不争躯壳"的人生选择，这不是新女性的不彻底，"你是自由的"恰恰验证了新文化对新女性的影响和启蒙。正如她在《燕赵儿女》中写到的："我爱我破碎的家乡，燕赵的儿女们，生长在摩天的山上。"作为一个怀有崇高理想的女性艺术家，她固然拥有追求自由和理想的炽烈，但更拥有善良自守、仁义厚重的质朴品质，这也是燕赵精神与石家庄文化的具象呈现。

法国著名电影批评家塞尔日·达内曾用"爱恨交加"形容戏剧

和电影的关系，极言二者之间在"开放—封闭""写实—写意"中的对抗。那么，在电影要素积极参与的前提下，戏曲电影中的戏曲因素是否会被压抑呢？戏曲电影《安娥》借助戏曲的艺术手法解决了这个问题。四幕剧的结构强化了作品的叙事性，从安娥离家投奔革命与田汉一见钟情，到二人相伴相守共同创作，到林维中回国痛别知音，直至抗战爆发艺术伉俪再度联手拯救民族危亡，每个冲突段落的点睛之笔都落至评剧唱段。如田汉被安娥的创作才华吸引而情愫暗生的时刻，影片中为二人设计了内心独白式的二人对唱，在夜晚的咖啡馆，二人在亭台栏杆中交替走位，程式虚拟的动作依然作为传神达意的演绎方式存在，既展现了戏曲中通过人物的舞台位置确认表演主体的特点，同时又以独白（画外音）的方式突出人物的心理活动，进一步推动了故事开展。

田汉：（唱）多见过时髦女腹中空空，天降下缪斯神颇有灵通。

安娥：（唱）他竟然对作品如此肯定，人海中遇知音又喜又惊。

田汉：（唱）读作品见思想广阔厚重，看作者静如水深藏机锋。

安娥：（唱）大作家多洒脱桀骜不驯，强磁场吸引人随他而行。

评剧电影《安娥》对戏曲"写意性"的表达除了借助戏曲本身的艺术特点之外，还勇于对电影巧妙借力。与戏曲的舞台性相比，《安娥》在景别上的松紧和节奏张弛有度，既有全景对身段动作的照应，也有机位推拉摇移中对表情和神态的聚焦，仅安娥忍痛别田

汉一场，就有远、中、近景三个不同的景别配合安娥"窗外—走廊—卧室"不同的动作造型。此外，全片人物精美的服饰妆容，高饱和度的镜头画面，不仅调整着影片的情绪和色调，也在这出烽火岁月的人生大戏里营造了象征着中华传统美学视野下的唯美意境。夜色下安娥家门口晃动的灯笼，二人畅谈艺术时冒着咖啡的热气，爱人背影后的泪眼蒙眬，民族危亡中的凛然大义……影片以甜美、柔美、凄美和壮美织就了安娥的生命景深，一个满怀激情、出走于封建大家庭的小姐在抒情的意境中完成了向一个怀有崇高理想的文艺家、一个把个人命运与国家命运紧紧联结的爱国者的转变，影与戏在电影中也实现了高度的和谐和交融。

可见，在弘扬中华优秀传统文化和全媒体"万物互联"的双重语境下，提升戏曲电影的"电影性"已经成为学界和艺术家的共识，但在戏曲电影中，让戏曲形式负载电影的价值内涵，使戏曲电影跨越"戏曲纪录片"和"戏曲艺术片"的阶段，为民族文化和民族精神的艺术代言，仍然是新时代电影人必须面对的挑战，而《安娥》的创作可能会为戏曲电影的突破带来一些有益的启示。

（原刊于2021年9月6日《中国艺术报》）

直白浪漫的焰火"天梯"

在《天梯》之前，我们没有看过《九级浪》，但是看过2008年奥运会的"大脚印"；我们没看过《一夜情》，但是看过APEC会议的焰火表演。即便那样的惊艳与绚烂，也似乎并没有让蔡国强这个名字家喻户晓。

在《天梯》之后，0.6%的排片率也没能阻止影片傲娇的豆瓣高评分和观众的好评口碑，一个名为蔡国强的人，以及他的艺术观念、道路和旨归都用纪录片——这种看似平和却又随时炸裂的方式与我们相遇。

那么，这部由奥斯卡金奖导演凯文·麦克唐纳（Kevin Macdonald）执导，耗时两年，遍访蔡国强在纽约、东京、上海、北京、浏阳、泉州的工作现场和同事师友后，精心拍摄的几千小时的素材里，一定隐藏着一个让人无比钦佩又耳目一新的主题，暗含着一个让人豁然开朗又自叹弗如的人生和道路。

天梯，就是一架从地面登上天际的梯子。这种简单、直白、浪漫，又有点异想天开的想法，是蔡国强的艺术缘起。20世纪60年代，十几岁的蔡国强看到美国宇航员登陆月球的新闻，意识到自己可能一辈子无法去太空的时候，就想到要造一架"天梯"。从那以后的四十余年里，他从来没放弃用烟火创作来弥补这个遗憾，因为

"艺术是我去宇宙的时空隧道"。其间，"9·11事件""火灾隐患被吊销工作证件""技术瓶颈"等数不清的来自环境、技术、时间等各方面的因素困扰，都从未动摇过他的创作初衷，而冥冥之中的因缘际会，又让天梯挂在他的老家——泉州市惠屿岛的深蓝夜空。

电影企图通过两个线索对蔡国强和他的艺术进行梳理，找到这个从泉州出发、在世界成长又回归家乡的爆破艺术家的心灵密码。一条线索是蔡国强从泉州到世界，又从世界回归泉州的成长轨迹和艺术理念的呈现；另外一条则是他完成"天梯"的艰辛历程。两条线索时而并行，时而互文，最终在这场"天梯焰火秀"完成时，随着视频里的奶奶、满脸欣慰的母亲、喜极而泣的妻子，把艺术与人文、表演与情感、理想与现实都包裹在一起。

"当时奶奶年轻，我想的是世界；奶奶老了，我才想到世界在家里。"天梯成功后的一个多月，奶奶去世了。也许把天梯在泉州的成功解释成巧合，或者缘分，更符合蔡国强的艺术观。未知与神秘是蔡国强的艺术灵感之源，他对未知和神秘充满尊重。蔡国强的故乡福建泉州，就有着顽强的民间信仰。未知世界让人敬畏，更让人激动。科学家以技术探索天空，艺术家难道只能把天空留给想象吗？蔡国强走出了勇敢而令人赞叹的一步。在无山可倚、无峰可挂的水湾，架起一座通往太虚、带着人类虔诚的焰火天梯，这不仅挑战了技术的局限，也挑战了艺术的极限；这不仅是蔡国强童年梦想的圆满，也是中国古老焰火的现代表达。

《天梯》更忠实于纪录片的真实性，而故事性被稀释了。取而代之的是，天梯以"送给奶奶的礼物"为情感核心进行了素材组织，这是一个属于亲情的落脚点，当然也是一个毫无争议的泪点。作为全家的"顶梁柱"般的女人，奶奶在蔡国强很小的时候就认定他以后能当一个"了不起的艺术家"。这个"未来的艺术家"靠着父亲用全部薪水买来的书，邂逅并归依了艺术；又与父亲在"文革"那个特殊的年代"烧了三天三夜"的书。因此，蔡国强的骨子里既有他几十年对梦想的坚持，也有放弃的悲壮。也许正因如此，他从不介意别人说他"这辈子画不过毕加索"，在蔡国强身上，艺术家常见的狂热有之，艺术家少见的内敛和稳定，亦有之。

　　我们可以说，亲情让蔡国强的天梯充满了温度，洋溢着浪漫，但并不能说是亲情的渲染改变了艺术家的既有印象——无论是过于自我还是过于商业；无论是过于偏激还是过于刻板。从美感到材料，从工艺到艺术，蔡国强一点点突破现实的边界，让烟火与画布结合，与历史遗迹结合，与城市建筑结合，他的价值是把焰火变成艺术，把不可能变为可能。他把源自火药，产自祖先"炼丹长生"的产物，从久远的历史隧道里拉出来，严肃而隆重地放在我们身旁，不仅仅是营造氛围做一些"欢乐的事"，而是把色彩、声音、光亮融于一体，用瞬间燃爆的形式在自然中还原。从此，烟火不再囿于传统的窠臼，而成为一种世界各种文化之间的交流语言，成为一种具有现代性的文化景观。

当然，找到这样的表达方式，同样离不开蔡国强的"世界性"。30年来，蔡国强受到的是五大洲文化的共同浸润和影响，这使他的艺术视野和艺术观念更加广阔和自由。从1991年蔡国强在日本举办里程碑式个展《原初火球》开始，他就勇敢地跳出东西方二元论，从宇宙视角关照人类文明。陈丹青评价他"可能是唯一一位自外于西方艺术庞大知识体系的当代艺术家"，艾未未却说他是"西方艺术体系下的艺术家，是出口转内销的"。但蔡国强对这些评价都不以为意，他说："我就是我，在世界不同文化土壤里成长、开花结果的一颗来自泉州的种子。"

既然是一颗种子，那么到哪里也要生长出中国的藤。因此，面对世界各种文化思潮，不同的立场声音，他坚持在"国家要做事"的时候回来设计，哪怕本来的构想被改得面目全非，以至于他的同事充满失望地说"我也不知道这次设计的（艺术）核心是什么"。蔡国强当然也无法逃开艺术与政治、文化、资本的博弈，这无奈中需要一个艺术家与自己斡旋、讲和。但他对艺术的持久热情、持久探索和不断超越，使他的创作历久弥新，使他的灵感层出不穷。而天梯的实现，恰恰源自蔡国强对梦想的稳定的坚持。

片中，在湖南浏阳市楼顶上跟花炮厂经理谈论方案的蔡国强；在工作室与同事共同实验操作的蔡国强；在植物人父亲病床前与父亲聊天的蔡国强、在百岁奶奶目光里大叫"你孙子是不是很牛"的蔡国强，他所表现出的开心、平和，是影片用条理化的资料，和克制的镜头语言，推送出的令人尊重的艺术家形象，他是那么稳定，

可触，实在，带给人激情和安全感。

　　《天梯》结束，天梯延伸。蔡国强是否家喻户晓仍然并不重要，因为在蔡国强的艺术世界里，只有实现，无所谓成功。

　　　　　　　（原刊于2017年9月27日《新京报》，题目有改动）

拍幸福才是难的

在《四个春天》获第55届台北金马影展（2018年）最佳剪辑提名和最佳纪录提名，并一举拿下第12届FIRST青年电影展最佳纪录长片奖之后，导演陆庆屹非常直白地回答关于电影如何架构的问题："说实话没有什么架构，很多事情自然而然就发生了。"

陆庆屹所说的自然，当然包括他作为职业摄影师的拍摄自觉，包括他本人对连续拍了四年、积累了两百五十小时的影像的熟悉程度，但首先还是得益于影片流畅而连续的日常取材。这部以家庭日常生活为表现内容的纪录片，主角是导演的父母。他们在黔南地区的小城里过着平淡却充满滋味的生活，浆洗缝补、采药做饭、熏烤香肠、研究孩子们回来的菜单，边翻看从前的照片边谈笑打趣，他们看燕子的来去，接听远在东北的女儿的电话，或者弹唱一曲贵州风的民谣。"春天"在片中并不是简单的纪年，用以记录几乎没有差别的生活琐事；它甚至也不仅仅是一种希望的象征，对未来的期冀；实际上，春天作为时间轴线，是作为影片的时空视角对父母的日常生活进行整理和介入，时间成为一个角色。

电影中的父母所笃信的"人无艺术身不贵 不会娱乐是蠢材"，贯穿在四个春天里。在轻松欢乐的第一个春天里，精通二胡、小提琴等多种乐器的父亲和能歌善舞、乐观开朗的母亲多次唱起贵州山

歌，他们在儿女的起哄下喝交杯酒，相互染着已经灰白的头发，主调温馨和谐，色彩鲜艳明丽。但这里的"艺术"和"娱乐"不是父母生活的调料，他们春天踏青的时候唱，做着家务的时候唱，晒草药的时候唱，就是在二伯和女儿庆伟的病榻前也唱。艺术变身音乐和摄影，成为父母老年生活的打开方式，并分别遗传给了大儿子庆松（从事音乐）和小儿子（本片导演），父母的生活样态成为一种饱满丰盈的水源，滋润感染着每一个家庭成员。当这样的简单生活被观众接受和认可的时候，其中朴素的诗意无法避免地被一再放大。但这诗意并不是滤镜和后期带来的刻意美化，也不是导演对日常生活的主观选择，他的镜头不过是一台尼康D800，没有专门的收音话筒，不但帧率跟电影镜头不吻合，声音与电影声道也不匹配，这种剥离于拣选和制作之外的诗意因其没有矫饰，也就远离了造作。

区别于"人造诗意"的真正诗意，更容易变成直击人心的持久力量。在第二个春天，姐姐庆伟患肺癌去世。在饭桌上兴致勃勃跟父母转述火车上旅客如何把她当作"80后"（实际是"60后"）的得意的女儿，那个曾经蹦蹦跳跳在90年代录像里的活泼的女儿，在病床上形容枯槁，干裂的嘴唇一翕一张着对妈妈说："我觉得好恐怖啊。"白发人送黑发人成为父母春天里的寒冬，但影片并不把苦难处理为戏剧性的转折，它就像一些他们去看望生病的二伯一样，遗憾的是庆伟没有康复。镜头在表现父母晚年丧女的哀痛时，

并不拒绝用中近景来呈现守灵时张着嘴睡着的妈妈，瞬间苍老寡言的爸爸，可贵的是，镜头矜持而克制，尽管导演在镜头后面的哽咽也若隐若现，但并没有以此引爆观众悲伤的情绪，从而使父母的痛苦沦为廉价的消费。

快乐的日子诗意，平淡的日子诗意，痛苦过后的日子还是一样保留着那简单朴素的诗意。后来的春天里，父母在女儿的坟前种菜坟头种花，希望这些灿烂的生命陪伴着女儿；他们仍然在吃饭的时候给女儿放上碗筷盛上饭，不是难以自拔的悲悲戚戚，而是平静温和的"庆伟，你也吃饭"。平和积极、豁朗达观的生活态度成为无声处的惊雷，成为影片持久的力量。

但不可忽视的是，被誉为人的"生存之镜"的纪录片，受社会学语境和大众文化影响往往屈服于边缘化和娱乐化的主题，在价值的两极中表现出了对戏剧性和消费性的依赖，"关怀人文"的艺术使命变成了关怀弱势和叙述奇观的局部呈现，并一度滑向没有黑暗就没有深度、没有丑陋就没有价值、没有离奇就没有意义的错误理解。那么对于"一年回一次家，春节见一次父母"的千千万万个中国家庭的缩影，同样有难以团聚的遗憾，有稍纵即逝的欢乐，有不得不离别的隐痛，影片选择了一种真正回归民间的情感样本。《四个春天》里的父母之所以看哭了观众，不是因为他们是"别人家的父母"，恰恰相反，他们更像自己的父母，特别是对于平凡生活的忍耐与自适，对挫折、伤病和不美好的消化和接受。这种力量恰恰是一些标榜"将视线转回民间"影片所忽视的，城市化进程对民间

符号的吞噬，对民间传统的倾轧以及对家庭关系、家庭结构的改变，让更多的影视作品愿意把作品聚焦在背井离乡、骨肉分离、融不进的城市以及回不去的乡村。民间性与现代性的对决再现了一个真实的民间，而"空巢老人"、"留守儿童"、养老、教育等问题也解构着关于"乡村"的概念诗意，在传统与现代、城市与乡村的碰撞中，有《乡愁》这样以冷静的责任感对创伤和摩擦进行叙述的书写，也有《四个春天》这样以温暖的情怀对幸福和磨难进行呈现的生活哲学。但置身时代，除了揭开生活的面纱，露出它的疤痕之外，是否也应该有作品来做出怎样活下去的指引和回答，并捧出温热的微笑和眼泪。

2018年7月，评委会给获得FIRST青年电影展最佳纪录片奖的评语中说："平和的歌声融在暖意盎然的日常角落，生命的真谛诠释欢聚别离的终极孤独。纪录片固有的控诉性和边缘性，在明亮的心中消弭无形。"《四个春天》用春天的视角和父母的生活完成了一次对生活的致敬，陆庆屹说"我觉得幸福是特别难拍的"，但他做到了。

（原刊于2019年1月14日《中国艺术报》，题目有改动）

余秀华 "离婚记"

　　在那首惊世骇俗的《穿越大半个中国去睡你》之后，余秀华以她的诗，她残疾的身体，她的大胆和倔强，她的狡黠和粗俗，成为一个话题人物和一个媒体奇观。而跟随其后的《摇摇晃晃的人间》似乎有一个野心，就是在两年之后用一部纪录片把"余秀华现象"从日渐平息的围观和谈论中重新打捞出来，把主人公余秀华再次推到公众面前，把"性""残疾"等蹿红热词删除，重新起草余秀华与社会交流的开场白，用她的生活日常为风口浪尖上的"残疾女诗人"做出新的注解。这种注解，既是不甘的灵魂为残缺身体的严肃正名，也无法回避地成为"余秀华现象"的二度消费。

　　2014年，余秀华"一诗成名"。全媒体社会背景下余秀华成名的现象需要客观而多元的阐释，什么让她成名，为什么她可以成名，成名到底给她带来什么，成名后如何继续等等关于余秀华的解脱与困境，关于她的昨天、今天和明天，《摇摇晃晃的人间》都以相对客观的态度进行了再现。客观首先表现在对主人公的定位上，她不再是一个需要同情和怜悯的脑瘫患者，不是一个思想怪诞语言放荡的诗人，当然也不是一个口吐莲花不食烟火的神话，让余秀华"落地"是《摇摇晃晃的人间》的价值。

　　纪录片放弃了强势的情感介入，对主人公的呈现表现出了冷

静的克制。镜头既不回避她困难的言语表达和摇晃的行走，也没有选用大篇幅的采访类对谈和那些带有明显引导、咄咄逼人的问题，手持摄像的人物跟拍和小景别的特写拍摄，让媒体带来的"瞧热闹""看异类"式的围观在纪录片的讲述中回归到对一个平等灵魂的关注。

这位女诗人跛着脚去割草、喂兔子、洗衣服、杀鱼，看上去是那么朴实和认命，娴熟的动作甚至可以使人暂时忘记双手的残疾；她屡次和母亲顶嘴，对母亲安排的包办婚姻和入赘的丈夫充满了愤恨和压抑；她依然与一年回来一次的丈夫激烈争吵，敢于顶着"出了名就抛弃丈夫"的名声，与话不投机的丈夫尽快离婚。

《摇摇晃晃的人间》放弃了身体残缺、女性书写等噱头，放弃了歧视、猎奇、嘲笑、惊讶等情绪，放弃了"鸡汤励志"的夸张和煽情，回归到了一个生命对另一个生命的关注，关注一个人的柴米、爱恨和悲喜。甚至，片中诗歌出现的位置都没有配乐，诗歌的诗意与现实一地鸡毛的平行呈现，丰满了观众对于余秀华的想象——也许曾是否定的想象或错误的想象。

片中大量的空镜头与余秀华的诗歌一起，为她沉醉于诗歌的生命伴奏，也为她沉溺于生活的沉重的肉体注解。鱼塘中捞鱼、砧板上剖鱼，荷叶水里摆尾的小鱼，共同组成一个女诗人的现实世界。当她出现在种满杨树的乡村小道上，飒飒风里的余秀华笨拙地奔跑也不仅是一个潇洒的比喻，它还是与丈夫谈离婚不欢而散的无奈和厌倦。因此，诗意不再是这个摇晃的躯体的虚假装饰，不再是对

"诗人"进行记录的有意攀附，而是与粗粝的生活共同呈现生活的客观，这种客观也是对余秀华视野的无限接近。

余秀华不仅在诗歌中极尽她大胆的文字和空阔的想象，直白、敏感、强烈地表达着她对世界、对家、对爱、对性的感受，她还能为导演范俭读诗，能与研讨会上邻座的男性开着轻松的玩笑，能从容出席各种规格的访谈、会议，镇定应对各路记者的采访，机敏幽默地回答所有带"坑"的提问。当然，她也厌恶丈夫到看都不想看一眼，丈夫打来的电话也常常不接；反击那些把她的诗说成"流氓体""荡妇体"的读者"我就荡妇了怎么着吧"；对老实巴交的丈夫还提出同床一次500块的要求。这些状态的记录都超越了2015年"余秀华现象"的新闻热点的边界，而是作为一个注释、一个具有前传功能的背景演说，还原一个能说会道、敢爱敢恨、任性自恋的女性。

可以看到，让余秀华"生命不再空洞的"不仅仅是她自己所说的诗歌，也包括成名——或者说成为一个公众话题人物。诗歌只能让她孤独发声，而成为公众人物则让她的发声得到了回应，这种回应让她同样感受到了"空洞"生活的意义所在——几十年来屈从于身体、屈从于命运的灵魂获得了主动发声的机会，获得了主宰个体世界的强烈欲望。

社会消费余秀华的同时，余秀华也消费了大众。比如她可以坚持在读者见面会前拒绝主持人预习读者问题的建议，比如她在公众媒体坚决而淡定地拒绝了"中国的艾米莉·迪金森"这个称号，比

如她锲而不舍地要与没有共同语言的丈夫离婚，并以成名后获得的物质优势主宰了离婚的顺利完成。

这个可以改名为《余秀华离婚记》的纪录片，是以成功离婚剧终的。对余秀华而言，丈夫一年回来一次的名义婚姻与解除婚姻，只是让她付出了15万元人民币。当然，这不是要否定解除无爱婚姻的意义，而是问一问余秀华追求灵魂自由超拔、追求女性为爱而生的决绝精神，到底是成名之前就有的，还是媒体合力推动下"滚雪球"式不断膨胀的；到底是物质的自我实现寄予的信心，还是大众推手增加了底气。

没有爱的婚姻解除了，看上去多少是一个成果。但是，大众在解除她婚姻枷锁的热情得到满足之后，是不会和她"从此幸福生活在一起"的。不仅不生活在一起，而且大众的渐渐遗忘也会减少她的物质回报。因此，余秀华是敏感而聪明的，离婚后的她掩饰不住挣脱牢笼的快意，也在夜晚的路灯光中陷入惆怅："好像不知道命运，把自己往哪个方向推，推这么高，会不会突然摔下来，会不会突然就粉身碎骨。"正如海报上那个背对观众的丰腴裸体，暗示着余秀华关于爱的想象仍然只是一种等待，关于未来的期冀依然是惶恐。

事实上，不仅"突然的成名对于生活于事无补"，"久违的离婚"也未必能改天换地。罹患癌症的母亲、命运前路的迷茫都依然是余秀华备感彷徨的问题。残疾让余秀华脚下的路颠簸摇晃，但自信得有些狂妄的余秀华也用诗歌和灵魂修补着身体的障碍，以至于

摇晃的不再是"一直都不能接受"的身体，而是这让她无奈又深深留恋的人间。尽管余秀华拒绝摇晃、大声呐喊，用诗歌拒绝摇晃的身体带来的不安，但注定无法摆脱舆论的"消费式"追捧和遗忘。

（原刊于2017年7月3日《新京报》，题目有改动）

闪耀在乡村公路上的民间智慧

　　作为青年导演霍猛的第二部长片作品，《过昭关》在2018年第二届平遥国际电影展上表现不俗，一举拿下费穆荣誉最佳导演、费穆荣誉最佳男演员、中国新生代单元最受欢迎影片（提名）等奖项。实际上，真正亮眼的并不是一些媒体匆忙给出的"乡村公路片""素人本色出演"等标签化的评价，而是电影运用公路片的叙事结构对中国乡村图景的一次正视，对民间伦理的一次朴素呈现。

　　春秋末年的伍子胥被楚平王画像追杀，走投无路时蒙东皋公相助，过了昭关保住性命，才有了之后襄助吴王阖闾建功立业的后话，电影就这样在历史典故和现实生活的象征中展开。照顾妻子待产的李运生把放了暑假的儿子宁宁送回乡下，为弥补孙子无法去大城市旅游的遗憾，李福长开着电动三轮车带孙子开始了一段看望重病老友的长途乡村旅行。在公路叙事的框架中，爷孙二人先后路遇不得志的青年垂钓人、缺乏安全感的中年卡车司机和渴望交流的养蜂老人，覆盖了社会群体的青年、中年、老年，电影以社会问题个案的形式反映人们在现实生活中的征候性存在。在面临现代化转型的当下中国，多元的思想和价值观念不断交汇碰撞，传统与现代、物质与人性、成功与挫折等矛盾性命题成为社会普遍心理在社会背景中打成的"结"，而被绑在"结"上的远远不止是萧瑟残

败的故乡、低温的边缘叙事、自私冷漠的所谓人性和用精英视角讲出这些故事的城市中产。

《过昭关》就反其道而用之，突破了公路片对人物心理的疏离、叛逆、救赎、皈依等惯常表达，用李福长老人的形象颠覆了人物的常规设置，完成个人对创伤经验的理解和消化后，以一个布道者的身份，抚慰和鼓励这些过不了关的陌生人，从而在公路情节的明线下布局了一条完整的人物形象暗线。值得注意的是，霍猛在加重爷爷形象的启蒙色彩的过程中，依靠的不仅仅是三段略显直白的"鸡汤"劝解，而是他被大车带到沟里发现爷孙二人安然无恙时，起身拍拍土对司机说"你走吧"；是让抛锚半路的中年卡车司机骑着自己的三轮车去买更换零件，和孙子在荒野酷暑里开始一场离开水杯又不知道等到何时的等待。而这些让人备感珍贵的温暖，它们的源头正是中国传统乡村夜不闭户的静谧安然、鸡犬相闻的邻里守望和质朴克制的民间表达。中国电影的乡村叙事只有设法规避创伤视角的唯一性，才能够避免描述乡土中国时形成更多的遮蔽，换言之，是民间的情感价值和人生智慧使中国乡村之所以成其为本身，并成为艺术创作的文化母题。

"关关难过关关过"，生死关也是如此。中国哲学对于生死观既有儒家"未知生焉知死"的积极入世，也有道家"故善我者，乃所以善我死"的超脱，安生重死和视死如归从来不构成矛盾，因此，影片既要通过爷爷执意"千里走单骑"去看重病在身、来日无多的老友来表达中国传统文化对生命的尊重，同时在一场沉默而干

涩的哑叔葬礼上，让观众感觉到了民间的温度与真实。男人们一边闷声不响地掘土，嘴里说着"你也来两锹（土）"，一边对逝者的最后时刻进行冷静的叙述，仿佛自言自语着别人的故事。这就是中国人面对生命的感性以及面对死亡的达观，恰恰是民间伦理在个体生命中的真实体验折射出了智慧的光芒，使得爷爷对孙子宁宁的生命启蒙在平和、幽默的同时也充满了温度和力量，爷孙在旅行中完成了生死观的启蒙和人生经验的传递。

生命终点是否就是人生中最难一关？霍猛的镜头显然给出了否定回答。影片中他使用哑叔和养蜂人两个"失语者"的形象，为"人生何关最难过"做出了解释。因为少年时一句谎话害哥哥被误解自杀的哑叔，陷入深深的自责内疚，从此再也不讲话；而养蜂的老人失去了说话能力，却对儿女进城后的空巢产生了强烈的恐惧，乡村荒野里响起了他借助机器与李福长爷孙的灯火"夜话"，无论是能说而不说，还是不能说却想说，这些还没有走到生命终点的人其实很早就止步于人生的某个关口。相较于爷孙俩在"公路旅行"见到的车祸中的死亡，以及去医院探望的好友几个月后的离世，"失语者"的人生经历反而更富意蕴，它从另外一个角度解释了生命终止并不是最难的一关，同时也暗示了"过人生就过关，过关就是过自己"的生命寓言。

就电影意象而言，童年的梦想、壮年的打拼、生命的降临、事业的低谷、心灵的枯寂、突发的意外、病痛的折磨等意象作为生命关口的符号被以镜头的方式重组，拼凑出"过完昭关过潼关，过完

潼关还有山海关、嘉峪关"的人生况味。在人物塑造上，"冰山叙事"帮助李福长以显现在故事中的情节，以及隐含在人物前史中的经历，试图在一个"西西弗斯式"的生命循环中，找到"过关"的态度：人生的价值就是平衡自己的精神世界，完成与内心的对话，开启心与心的交会，坦然地看待各种不期而遇并平静地接纳。

当然，这是霍猛的理想主义表达，就像他为爷爷选择了一场看望多年不见的重病好友的"说走就走的旅行"。在方言、低照度和长镜头渐渐成为艺术电影的标志时，纪实性常常引导创作者以批判和反思之名揭开民间的丑和乡村的痛，对于"痛"和"丑"的讲述成为吸引眼球的主题，同时也束缚了作品的生命力。同样是留守老人，《北方一片苍茫》里的聋四爷在儿女的抛弃中死去；同样面对死亡，《告诉他们，我乘白鹤去了》中的老马因不愿被火葬选择让孙子、外孙女把他活着埋到地里，这样的冷峻带来尖锐的光影冲击和深度思考的同时，不仅遮蔽了与之共存的朴素温和的乡村，更遮蔽了城乡结构巨变背景下中国几千年乡土文明积淀下的民间智慧。这智慧中有压着孙子乳牙的房顶盖瓦，有用可乐吸管给孙子做的风车，有迢迢千里只为会朋友匆匆一面，说一句"我来看看你"，有对孙子平淡又耐心地告诫"不了解的事不要去害怕，要去了解它，了解了就不害怕了"。在对乡村的情感观照上，《过昭关》的态度是非常明朗的，李福长是生于斯长于斯的乡民，他一生经过了自然灾害、政治运动、独居、老友先后离开等无数坎坷，但他对于人生的"过关"并不是满身戾气，而是蕴含着中国底层人民生命哲学和

生存智慧的通透与和解。霍猛对自然光线的运用，对画面的高对比度、高饱和度的选择，也体现了创作者在电影风格上对温暖质朴的信任和选择。

当然，谁都不必担心这样的审美表达会是一种廉价的煽情。影片结尾，李福长老人在乡下大雪纷飞的早晨又唱起《过昭关》的戏文"我好比哀哀长空雁，我好比龙游在浅沙滩"的时候，这几句河南越调给观众带来的也并不是"白茫茫大地真干净"的无望，而是哼唱出了径自流走的岁月，以及和老人一样坚守和尊重生命的更多的乡村人。

（原刊于2019年6月3日《文艺报》，题目有改动）

拒绝消费语境下的命运奇观

　　一旦选择普通人作为"小人物"来担纲纪录片电影的主角，往往就难以逃脱两个困境：一是人物的性格光芒和精神重量被细碎零乱的生活日常掩埋；另一个则是向消费语境缴械后对命运奇观的再现。公映以来，尽管《大三儿》在票房和排片上都不尽如人意，但电影在化解两重困境的层面做了努力尝试，尽管导演佟晟嘉与主人公之间拥有深厚的兄弟感情和发小情结，但并未影响作品对人、对命运、对价值的审美静观。

　　在内蒙古赤峰，这个名叫"叶云"但从来也没有人叫过他"叶云"的四十七岁男人，与父亲相依为命，因头大且排行老三，人称"大三儿"。天生残疾的躯体，低薪独身的境遇，一米一的身高和去西藏看布达拉宫的愿望成为《大三儿》叙述线中的关键词。或者说，这几个关键词特别容易使电影被误解成一个"野百合也有春天"的励志故事："大三儿"历经好友反对、数次体检、筹措路费、自身高反等阻力和辛苦，终于在水平跨越了5000余公里，垂直上升了5000米后，坐在了珠峰大本营的星空下。

　　但影片并不想通过"一个残疾人的西藏之旅"为大三儿立传，从而把主题草率地定位在"小人物和远方梦想"的能力悬殊冲突上，以"大三儿进藏记"为题为观众送去一杯浓浓的鸡汤。相反，

影片始终意图超越人物的外在表征，通过平稳的镜头和相对封闭的人物关系网来建构一个正常独立、拒绝异样眼光的主人公。

电影需要通过躯体完成它同精神、思维的联姻（吉尔·德勒兹）。因此，影片在对日常生活的记录和捕捉中，只有淡化"大三儿"与健全人的差异，才能拉平两个世界的角度。在镜头运用上，低角度和常规角度的拍摄衔接保证了观众视野与"大三儿视野"的同步和同位；在叙述上，"兵哥""春哥""朱朱"等残疾或低智的同事好友与"大三儿"一起构建了又一个真实、和谐、平等的世界。在这个世界里，友好的生存替代健全和成功成为这个人群的价值坐标，他们完全不必承受任何人的俯视和侧目，也不会接受其他人的怜悯与施舍，每个月一千五六的收入让他们的生活保有着平淡的温度和节奏，不设防线的沟通让他们比心智健全的人更加简单和直白。

因此，当买彩票的"大三儿"第一次出现在观众视野里，镜头里晃动的不是他蹒跚的步伐，而只有冬日里熙熙攘攘的人群，他对彩票店主那一句中气十足的"照（号）打"，突出了人物豁朗从容的调子。生活里，他和好友撸串聊自己想去西藏，打趣哥们想交女友早点结婚的热情；他和父亲做饭吃饭热剩饭，和工友进门出门打招呼；他一边调侃自己坚持买彩票是为了"满足自己小人得志的卑鄙思想"，一边和同事开着关于相亲关于加班关于别人学打鼓的日常玩笑；一边在厂区中规中矩一丝不苟地完成每天拖地的工作，一边也能嘲讽耄耋之年的老父亲竟然换了鸟叫的短信提示音。当人物安然地处于机械无聊的生活自循环中，不夸张生活的窘迫、不渲染残缺的痛

楚、不顾影自怜也不假装文艺的时候，超脱功利和"去奇观化"的观照视角在保证生活质感的同时，也保住了作品与观众之间的信任和契约。

在"去西藏"这个核心问题上，"大三儿"是坚定的，也是执着的。到底是他比普通人更无趣的生活、更差的身体条件让他的愿望格外强烈，还是自小在运输车队长大，常被哥哥们带出去玩耍的童年岁月预设了这个看似遥远的梦想，电影并没有给出答案，而两个以司机为职业的哥哥相继车祸离世，无疑给他冒着生命危险的"西藏之行"晕上了悲凉的命运底色。影片记录了春夏秋冬四季里，大三儿面对的来自各方的纠结、反对和担忧，但是对于一个"行动派"而言，他能做的就是独自去北京锻炼自己，反复去医院评估体能，以及在"串局"上固执又坚持的沉默，终于慢慢说服了开车带他进藏的朋友阿皮。"大三儿"走上布达拉宫的艰难和坚定，接到白色哈达时的意外和开心，海拔四千米时被阿皮背着前行的感动，在珠峰大本营邮寄明信片执意付钱的憨厚，都是他在日常世界里不曾被唤醒的精神光芒。

电影中不断以交叉剪辑的方式闪回他关于梦想的独白和在楼道反复拖地的寂静，两个世界的图景就在这闪回中徐徐展开，而远方的世界也宽容地吸引和滋养着这个命途多舛的人。当大三儿望着远处的珠峰看到雪山金顶，站在天光云影的然乌湖畔，听着帐篷里毕毕剥剥作响的火炉，他和所有人一样幸运满足，那些命运的捉弄与生活的冷待都变得微不足道。

深夜的帐篷中，佟晟嘉问大三儿："大家都说来西藏是净化心灵的，你有没有觉得自己的心灵被净化？"大三儿说："我感觉我的心灵挺纯净的，稍微净化净化就行了。"这带着几分幽默的答语让当时采访大三儿的导演颇多遗憾，但正是这"启而不发"让主人公形象的呈现经验超越了再现经验，以强烈的即时性和真实性逃离了简单的励志和轻浮的"鸡汤"，而观众也不必再仅仅从道德评价意义和人物性格的认识意义上对"大三儿"进行定位和阐释——从他的细碎日常和进藏壮举中迸发出来的是超出认知意义和评价意义之上的审美意义：即人如何与自己的缺陷相处，如何与莫测的命运相处，如何与远方的梦想相处。而在这些相处中，大三儿达观地接受，认真地生活，执着地追求，不去怨天尤人、不会矫揉造作、不见贪心不足，践行着罗曼·罗兰笔下那朴素的英雄主义：世界上只有一种真正的英雄主义，那就是在认清生活真相之后，依然热爱生活。

但是，影片的结构面对这样的精神内涵表现出了不堪重负的无力感。在"进藏"这个关键性的转折上，情节的线性推进并不明显：到底是体检结果，是大三儿的执拗，还是对梦想的同理心说服了一直担忧的朋友，片中没有给出逻辑提示，就算崔健的《一无所有》再燃，也无法完成情节过渡。而交叉剪辑带来的双机位感又呈现出了刻意的设计痕迹，一边是在空荡暗淡的楼道里拖地的孤独，一边是充满表达欲望的回忆和描述，导演与主角之间的兄弟情感所伴生的信任参与了创作，"大三儿"本人带有评价性和情感性的内

心独白替代了镜头对日常生活的跟拍，大量的同期声和画外音独白破坏了观众见证、发现和思考的审美愉悦，削弱了纪录片最为基本的纪实性。不仅如此，导演又抽离了现实世界/健全人这一参照系，主人公在类似真空的框架下所做的回忆、表现和努力，都变得轻飘——他完全可以更多地与现实社会发生衣食住行等种种关系，影片也完全可以在精神上向他喜怒哀乐的更深处潜行，而不是仅仅抓住一个工作场面和一种处世态度来完成对人物的总结，任凭影片的私人化肆意蔓延，导致观众不能产生足够的共情，又降低了纪录片的感染力和震撼力。

（原刊于2018年9月3日《中国艺术报》）

第二辑

剧　评

我们在《大江大河》里澎湃

刚刚收官的《大江大河》带着"年度爆款"的标签和豆瓣的高分加持，在屏幕内外、网络上下收割了不少赞扬。宋运辉（王凯 饰）领衔的"金州Team"、雷东宝（杨烁 饰）代言的"小雷家style"以及杨巡（董子健 饰）演绎的"个体户"，分别从工、农、商三个社会领域呈现了改革开放第一个十年（1978—1988年）里青年一代的奋斗历程，再现了那个波澜壮阔的时代，成为"改革开放先锋"的生动写照。

然而四十年后，当我们再对一部改革开放题材的电视剧进行讨论时，进入观众视野的早已不仅仅是历史片段本身。我们在时间的行进中不断回望，发现每一次对改革开放的重新进入和再次呈现，都会在两个时代的镜像和互文中产生新的言说方式。在《大江大河》中，改革开放是时间背景也是题材内容，塑造"改革开放先锋军"形象，是剧作的题中之意。然而，如果让"先锋"的精神不仅闪耀在改革开放的第一个十年（第一部）、第二个十年（第二部），而是有可能闪耀在后面的每一个十年，闪耀在已经距离改革开放四十年甚至更长的时光里，那么《大江大河》所完成的就不能仅仅是展示真实强烈的年代风貌，塑造生动感人的人物形象，而必须是通过丰富震撼的思想变革和纯粹细腻的精神质地来感染人、打

动人。

毋庸置疑的是，四十年的时间间隔出的时间距离和情感代沟，被《大江大河》充满力量又深沉厚重的情感气质填平了，实现了"打通观众年龄圈层"这个在目前影视剧创作中极其有难度的目标。近年来粉墨登场、各领风骚的"婆媳家庭剧""仙侠玄幻剧""罪案推理剧"等依靠各自的稳定受众，凭借题材和情节的红利也纷纷制造了"打通圈层"的热度，但这种"打通"只是关于情节的话题性讨论，还远远不是让两代人甚至几代人重新拥有对"理想"和"意义"进行探讨的冲动。观众被《大江大河》触到了燃点，根本上是因为它以电视剧的艺术方式开启了一场在改革开放初期与当下两个时代之间关于"理想"和"奋斗"的对话，而演员的在线演技使这场对话产生了极大共鸣。

从剧本创作来看，该剧的历史厚度和戏剧冲突分量足够，由宋运辉、雷东宝、杨巡组成的"弄潮三子"天团，分别置身于国有经济、集体经济和个体经济三种不同社会经济形态，在时代变革的浪潮中追求理想、挑战命运，建设美好生活。从人物塑造来看，宋运辉以充分的情节冲突和合理的叙事节奏成为当之无愧的"主线"与雷东宝、杨巡构成"一主两支"的人物结构，满足了作品对于形象的丰富性的需求。当然剧本由于追求三男主在经济身份上的象征，抛出了"三线并置"的卖点，可惜小雷家村一线几度陷于冗长无序的叙事节奏，杨巡跳跃模糊的人物线走向（有采访称是剪辑导致），都让"卖点"变成了弱点。

从歌德的"人类的根本研究对象是人",到黑格尔"艺术的中心是人",再到卢卡奇"艺术的对象是人的精神及其外化",越来越多的影视剧创作开始把人物的思想品格和精神成长作为故事架构的终极意义。当"讲好故事"已经成为创作共识,那么,再现人物的精神历程,再现人物与时代的相互成就,就成为更加具有叙述力量和价值意义的艺术标准,并有能力赋予电视剧深沉细腻的文学质地。

《大江大河》打动观众的核心在于摆脱了为讲故事而讲故事的"献礼剧"套路,显现出以故事勾勒时代精神脉络的创作自觉。对于改革开放的历史,我们不缺乏经济史、政治史、教育史,但是思想史和精神史却是我们每一代人都需要的源泉和滋养。"图卷式"的综合呈现并不缺乏,但关注改革开放在思想和精神上的觉醒、纠结、成长和坚定,《大江大河》的创作是一个有益尝试。

备受家庭身份牵连不能读高中,学习却异常刻苦的宋运辉,以全县第一的成绩和姐姐同时超过了分数线,但他收到的第一份礼物并不是云开雾散后命运的馈赠,而是姐姐宋运萍得知家里只能有一个读书名额时,痛彻心扉地写下放弃申请,才为他争取到的入学资格。宋运辉的上升折叠着姐姐宋运萍的下沉,他的高光瞬间与姐姐的至暗时刻就交会在1978年,从此,他们在人生最重要的十字路口道别,开始了迥然相异的人生,而这种复杂的承载奠定了宋运辉厚道感恩、沉稳坚韧的精神底色。

经历了"上学难"之后的宋运辉,尽管是恢复高考后的第一

届大学毕业生，尽管在校专业成绩年年第一，也同样经历着"就业难"，因为金州化工厂这个技术亟待更新、利益盘根错节、关系错综复杂的国营大厂，早已经给这个瘦弱、执拗又聪慧的后生出好了题目。在被网友称为"金州欲孽"的"厂斗"中，他没有一刻懈怠过对于理想的坚持，没有一刻停止过业务学习和技术革新，没有一刻放弃过对于友谊的真诚。无论是同班同学虞三叔轻松分到技术科而自己被发配到一线当工人；还是身不由己卷入水书记和费厂长的斗争，甚至最终被闵忠生利用抱憾离开金州远走东海，在波诡云谲的钩心斗角中，宋运辉选择的是"站正义不站人情"，简单的工作方式、智慧的处世哲学，对比一些唯"成功学"、唯"阴谋论"的电视剧，格调高下立现。

他的姐夫雷东宝，部队复员后凭着一股男子汉的冲劲儿，当上了村党支部书记，拉开了小雷家村以集体经济为核心的农村改革序幕。求助身为大学生的小舅子如何包产到户，问计思想开明的徐县长怎样发展村企，抱着不达目的不回村的想法屡败屡战找回钢筋水泥……一切的误解和困难都不能阻碍他带领小雷家村致富的决心，哪怕是妻子怀孕离世带给他的苦涩与沉重。

改革开放交给宋运辉和雷东宝的，绝不是运筹帷幄、人生开挂的"金手指"，而是一个希望与困难同在、理想和压力交织的全新的未知世界。《大江大河》告诉我们，改革开放不仅仅有锣鼓喧大鞭炮齐鸣，不仅仅有夹道欢迎冰消雪释，在"将改未改""向何处改""如何去改"的黎明前夜，有人发现机遇，有人觉察矛盾；有

人找到方法，有人倾倒权势；有宋季山（宋运辉父亲）伤痛过后的惊惧懦弱，有"老猢狲"黎明之前的小丑嘴脸，也有小雷家村保守封闭的死水一潭。被罗纳德·科斯在《变革中国》称为"二战以后人类历史上最为成功的经济改革运动"的中国的改革开放，能用四十年走完西方国家一两百年的历程，它就一定饱含着时局多变、思想多元的变幻交锋和深邃多层的历史肌理。

没有什么是容易的，哪怕时代给了你前所未有的机遇。这恐怕是《大江大河》始终汹涌，令人激动又引人思索的所在。初中被迫辍学的宋运辉如果不是一边喂猪一边学习，哪怕他在革委会的院子里背上一万遍的《人民日报》社论，也不可能走进大学校园。在改革和时代对宋运辉进行选择之前，他必须首先是一个对自我理想不断确认的"累不死的宋运辉"，才有后来的成为技术明星，被水书记信任器重。宋运辉和雷东宝，代表的是认真踏实、真诚义气、坦荡无私、甘于奉献的品质，承载的是巨变转型时期对人才的呼唤和渴求，他们是穿透年代圈层的时代精神镜像，用"无招胜有招"的执着完成了人物形象在作品中的艺术使命和文化使命。

当然，正午阳光不仅是制作上的"处女座"，也有着永远放不下的"深情强迫症"，雷东宝与宋运萍的恩爱高度反衬了宋运萍去世的悲剧效果，但这种深情得不接地气的诗意悬浮在剧情之外，总是晃荡着"小包总"的影子。或者说，放下这种无谓的深情，专心做一个"改革开放技术流"，让扎实的情节催生扎实的情感，让扎实的情感升华为扎实的精神，对抗屏幕前面那些动不动就"丧"的

面孔，和把"佛系"作为人生巅峰的青春。

我们为什么前行？艾青的诗句给出了最好的回答："去问开化的大地，去问解冻的河流。"

今天，我们为江河澎湃。

（原刊于2019年1月12日微信公众号"编剧帮"）

时代语境中的伦理拷问

　　作为大众文化的载体之一，家庭伦理剧总是可以凭借自身与社会现实的充分互动，在吸引关注热度上完胜其他题材。都市家庭情感剧《都挺好》3月开播以来数度上"热搜"，"苏明哲金句""苏明玉被二哥暴打住院""作天作地的苏大强"等成为引发观众线上线下持续讨论的剧情梗，大有凭借社会话题热度成为爆款剧的趋势。

　　然而，在《金婚》《家常菜》等怀旧剧和《双面胶》《当婆婆遇上妈》《欢乐颂》等时代剧已经把家庭伦理剧中的亲情、婚姻、婆媳、职场等场景和情感开发得相当充分的前提下，形成新的社会话题、冲击新的热点高度，就势必需要在显性的都市精神景观中，打开新的、被遮蔽的面向。《都挺好》最大的看点就在于从原生家庭角度对家庭关系层面的新发现和梳理，而不是满足于渐渐铺开的劲爆剧情。苏明玉（姚晨　饰）作为家里最小的女儿，自幼遭受来自母亲"重男轻女"思想的精神凌虐，长久以来被家庭漠视和忽略的成长伤痛，终于在母亲去世后、在她再度面对家庭时，碰撞出新的伤口和思索。

　　母亲去世带来的父亲赡养问题拉开了三兄妹再度共商家事的大幕。一边是母亲去世，一边是兄妹三人的成长前史，双线并进的

情节铺垫解决了人设的合理性。用功上进、"两耳不闻窗外事"的老大苏明哲毕业于哈佛大学计算机专业，在一家不错的企业就职，与妻子吴非拿到了绿卡，有个可爱的女儿小咪；嘴甜又善于见风使舵，自小被母亲溺爱的老二苏明成靠父母的偏心就业、买房、成家，是个任性自我的"妈宝男"；因父母重男轻女梦断清华的苏明玉坚强自立，与家庭决裂十年不曾来往，成为一个倔强冷漠包裹着敏感内心的都市金领。

当两个哥哥对母亲的去世尽情宣泄痛苦的时候，苏明玉靠在老宅墙上、枯坐在奔驰车里默默流泪的镜头，不仅准确地传达了女主角在心理上爱与痛的含混、委屈和屈辱的纠缠，其更深层的价值在于为观众带来了一个中国原生家庭的伦理拷问，即父母对于每一个孩子的爱是否都是公平而充沛的？这种爱的不均衡造成的情感创伤会有多大的风险？可能的后果是什么？毫无疑问，这对于一向以"和为贵"为理想模板的主流家庭价值而言，是一个情感刺激和心理挑战，它意味着以往关于家庭与亲情的描述——那种千篇一律的"家和万事兴"式的话语时代，已经一去不复返了。别说《渴望》中"刘慧芳式"的苦情母亲、《老大的幸福》《贫嘴张大民的幸福生活》里慈爱温暖的大哥、《家常菜》里恪守"一句话一辈子"的绝世好男人刘洪昌，就连《婆婆来了》《门第》等剧中那些对婆媳冲突和家庭背景差异的表现和挖掘，也已然无法找到家庭问题的解药和出路。那么，正如武志红在《原生家庭》序言中提到的，"孝道以及与孝道密不可分的重男轻女"作为一切常见的病态心理的根

源就在《都挺好》中浮出了水面。

把父母子女、兄弟姐妹之间的矛盾从利益冲突和性格冲突中抽离出来，而单纯地放在亲缘关系中不公平的感情体系中来讨论，是需要勇气的。它很容易形成对亲情和人性的质疑，并使人产生一种误解，仿佛是多元的经济社会及其利益优先的市场机制对血缘关系提出了挑战。但剧中为了突出原生家庭的问题，专门阻断了父亲和兄妹三人之间的"物化"的利益冲突，苏大强有退休金作为生活保障，也有一处自己"不敢回去"的老宅；子女们都受过良好的高等教育，拥有稳定体面、收入可观的工作，他们既不去嫉妒对方的优渥，也无须觊觎父母的房产，在各自的轨道上平静自足地生活。母亲的去世打破这种平衡后，老大苏明哲放下电话就飞回苏州奔丧并决定带父亲苏大强回美国，即便因失业不得不留在国内，他仍然主动提出为父亲买一套新的三居室，并雇保姆让苏大强安享晚年；而得知丈夫苏明成这些年用了家里20多万元的儿媳朱丽，二话没说就每月从工资中拿钱给苏大强分期还款；承担下母亲一切丧葬费用，给父亲买衣服、给侄女买礼物的苏明玉更是自掏腰包给苏大强上当金融诈骗买单。

事实上，这之后的核心冲突不是来自现实的局限，而是仍然来自十年前母亲还在控制的那个原生家庭。因此，一生在妻子强势安排下唯唯诺诺又不敢仗义执言的苏大强，在摆脱控制后直接"原地爆炸"为一个自私虚荣、索求无度的"啃儿（女）"一族，身体健康却不想自理生活，宁愿天天等儿子叫外卖也不自己做饭吃；已经

身为人父的苏明哲认为自己管好自己就可以了，面临失业和父亲从国内打来的满含催促抱怨的电话，他就无所适从或者对弟弟说出属于他的经典台词"你太让我失望了"；苏明成不仅仍然天经地义地认为自己可以什么都不负担，赶紧把父亲打发到美国过自己的小日子，对受着委屈承担家庭责任的苏明玉还是满含鄙夷不屑一顾；苏明玉则隔离在亲情之外，只剩职业的干练甚至是冷漠，连第一次见到侄女小咪都不能表现出天然的、来自血缘的亲近。

当一个家庭的经济能力不能满足所有子女要求时，无论是"一碗水端平"的平均主义还是主观驱使下的"按需分配"，都会形成永久的心灵创伤，这种无解才是原生家庭之痛的悲剧性。父母对于子女在情感付出上的"分别心"成为若干年后父母与子女、子女们之间难以逾越的心墙、难以释然的心结和难以诉说的心酸，而原生家庭状态作为解读当下家庭伦理的新要素，也是《都挺好》在题材开发上的亮点所在。当然这个亮点在提出观点后就后继乏力，特别是原生家庭问题对苏明玉的负面影响，以及向下的代际传播都没有太多体现。

当亲生父母的"不爱"成为一生的隐痛和随时自燃的"爆点"，观众在接受心理上获得了"真实感"的满足。无论是自身从原生家庭中获取的遗传伤口，还是来自他人原生家庭故事的二度体验，《都挺好》从某种程度上打开了现代人在都市奋斗的另一重隐秘的心灵困境，从而得到了强烈共鸣。这一重困境最早的提出应该是对于"凤凰男"家庭背景的指认，而后逐渐归并到父母对子女之

爱在性别上的不均衡，正如网友评论，"没有蒙总的苏明玉，本质上就是另一个樊胜美（《欢乐颂》女主之一）"。

但是，作者在剧中以"重男轻女"的家庭成见打开性别视角的同时，又用人设的重新组合对性别视角进行了补充和反拨。在重男轻女的话语阴影下，一方面是以苏大强为首的父子三人形成了自私、懦弱的"渣男组合"，通过形象的极度戏剧化作为观众进行价值评判的靶子，任凭呼啸而来的指责与愤怒；另一方面，吴非、朱丽、苏明玉尽管拥有各自的立场，但她们要么是识大体顾大局的儿媳，要么是受家庭道德感绑架无法脱身的女儿，"仙女三人团"带着满满正能量始终抚慰着观众的心。

改编于同名网络小说的《都挺好》注定无法摆脱它的"爽文"气质——要么很痛要么很暖，而这种带有娱乐和狂欢气质的呈现也是文化消费语境下的时代注解。从对原生家庭的反思到对戏剧人设的反对，从人物情感的蔓延到观众情绪的传播，这是电视剧作为文化产品的营销策略，当然也是对家庭问题思考的窄化。时代需要的不是"打死苏明成"，也不是将一切责任推给原生家庭，而是在历史不可能倒转的前提下，在无法阻断亲情的局限下，修补重塑自我从而阻断那些心灵的历史创伤。

（原刊于2019年3月20日《中国艺术报》）

这曲欢乐的颂歌何以为继

续集创作向来就是一把"双刃剑"，无论国际国内、电影电视，"续集"已经不可避免地成为商业行为和文化消费，它的任务就是通过消费第一部作品（往往相对成功）的话题热度和人物形象来延续市场份额继续"吸金"。那么，是青出于蓝还是狗尾续貂，这就取决于文本价值与商业价值的博弈。

聚焦主题思想价值的开掘

时隔一年，《欢乐颂2》在上一季的耀眼光环和观众饱满的心理预期中走上了荧屏。尽管与《欢乐颂1》引起的话题热度和收视口碑表现出了客观差距，但在电视剧续集的创作上，该剧仍然表现出了专业制作的最大诚意。居住在欢乐颂小区22楼的五个背景不同、性格迥异的职场女性——商业精英安迪、富二代曲筱绡、城市中产"新穷人"樊胜美、职场菜鸟邱莹莹和关雎尔，她们追求事业、遭遇爱情，相互碰撞又互相融入，尽管从她们的经历中可以梳理出城市中产女性的精神图谱，可以解释当下社会职场女性的生活方式、价值选择和审美趣味，甚至可以指认这些现象背后难以逾越的阶层区隔，但是"欢乐五美"的故事没有完结，续集就有动力。在第一

季的结尾，安迪在万家团圆的春节孤身赴海岛度假；樊胜美虽然如愿换了理想的工作，却不被王柏川的母亲认可；邱莹莹摆脱"白渣男"后与应勤互生好感；曲筱绡与赵启平开启浪漫相爱模式；关雎尔也顺利通过了实习期考核……这当然是一个逻辑自洽的大团圆，但也铺实了新一轮的故事底座。

因此，在《欢乐颂2》的开篇，小包总就按照曲筱绡的情报潜伏到安迪度假的海岛，为安迪提供了轻松诙谐的另一个世界、另一种可能，以结束她纠结难舍又痛苦不堪的"柏拉图之恋"；樊胜美身陷原生家庭榨取的泥潭，与王柏川渐生裂隙；曲筱绡在发展事业的道路上不再有充足的资金和人脉来做"免死金牌"；邱莹莹的新男友虽不是渣男，却囿于传统贞操观念持有偏见……于是，新的故事开始了，情节的车轮开始转动，续集的必要条件产生了。

但《欢乐颂2》创作难度在于，"欢乐五美"形象的塑造通过标签化、类型化已经在第一部完成，从已播出的剧集来看，留给续集的人物塑造空间并不大。为降低这个创作难度，《欢乐颂2》把焦点对准了剧集主题思想价值的开掘，而不再仅仅把塑造不同性格、不同层次的职场女性形象作为目标。

女性精神没有延展反而消解

小说原著作者阿耐说："我是一个坚定的女权主义者，但是我生活在一个男权社会。"阿耐对社会属性的描述虽有待商榷，但现

代女性在职场奋斗、自立自强、寻求自身价值的励志元素在《欢乐颂2》中并没有被阐释、被加强，积极进取、坦然面对、自由洒脱的现代女性精神反而被慢慢消解。一向自诩职场达人的樊胜美，在男友王柏川与曲筱绡合作生意还通过安迪攀上包奕凡后，不禁欣喜万分；在王的产品出现问题、合作失败后却大为光火横加讽刺和指责。作为一个想通过自身努力跻身上层社会、跳脱现有阶层的积极奋斗者形象，樊胜美在工作中是女强人，在生活中是知心大姐姐，她教导邱莹莹要矜持，告诫关雎尔"工作才是我们的依靠"，唯有做出自己的事业方可安身立命，但她自己也难置身其外，不但把在上海买房子作为生活的头等大事，并把这个使命寄托在王柏川的事业发展上。素来崇尚"公平交往"的邱莹莹在了解应勤已经有了按揭的房子车子和比较可观的月薪和奖金之后，对这段感情的憧憬和期待更加强烈，并成为她与应勤交往的一个较大的推动力。樊胜美、邱莹莹和关雎尔既要在事业中去刷"自立自强"的存在感，又难以超脱传统家庭观念，同时把个人幸福寄托在家庭、婚姻和男人身上，既没有坚持奋斗的自信，也没有战胜逆境后的超越，原本在续集中可以大做文章的"女性精神"的延展停滞了，广阔丰美的意象也随之沙化，成为一片没有力量的荒原。

相对于负重前行的樊胜美、邱莹莹和关雎尔，公司高管安迪和富二代曲筱绡因为经济的独立，精神和人格表现得更加自由。她们不必考虑房子、车子和月薪，工作不是生存所迫，而是精神需求。曲筱绡为了证明自己的商业能力，博取父亲垂青，争取家业份

额，用自己的成绩反衬她那花天酒地无所不为的浪荡子哥哥；年薪百万的安迪更是莫名其妙地接到了从天而降、不要都不行的巨额遗产。但人格自由并不等同于人格完善，对于在物质层面没有刚性需求的两位女主人公，精神世界的完善和圆满是戏剧冲突的最好发力点。智商超高但有精神病家族史的安迪，孤儿的童年背景使她极端冷静、惧怕亲近、遭遇刺激极易情绪失控。既然那个对她有着深刻的了解、全方位的呵护和帮助的魏渭，都因为安迪精神上的彻底袒露，让"共同的秘密"变成了共同的"精神负担"，最终在越来越消极而沉重的心理暗示中黯然分手，那么小包总又是凭借什么让有着"肢体接触焦虑"的安迪可以欣然接受这样一个一身"痞气"和"骚气"的富二代，并带领安迪走出身世的阴霾呢？只靠死缠烂打的偶像桥段和"花式撩妹"的肉麻台词，显然无法提供安迪这个人物形象产生变化的逻辑证据，更无法完成安迪人物形象的成长和完善。因此，不仅包奕凡的"撩妹"显得矫情，连之前安迪在《欢乐颂1》中展现出的敏感、高冷和病态也都显得矫情起来。无独有偶，仅仅因颜值就疯狂迷恋上赵启平的曲筱绡，尽管打着"主动追求个人幸福"的旗号，通过直率的表白、大胆的追求打动赵启平，但是，三分之一剧集过去，曲筱绡不喜欢听古典乐、看话剧就睡觉的审美趣味，也丝毫不影响她与赵医生的感情沟通，这样薄弱而且无须建设的爱情基础，不过是偶像小说中的"纯情乌托邦"，不但让人物形象失去了戏剧张力，也与接地气的现实主义创作越走越远。

困境是冲突的富矿，女性精神在困境中的遭遇和解围往往最能

够得到淋漓尽致的体现。遗憾的是，《欢乐颂2》没有给女主们这样的机会。当安迪深陷身世、遗产、新旧男友等烦恼时，"万能"老谭像神一般的存在给予她精神、物质、时间、法律等"管家式"的帮助；当樊胜美在闹心的家庭琐事和兄长的无休止索取中苦苦沉浮，她抓住的也只有王柏川这根稻草；曲筱绡尽管用租房住显示独立性，但仍然在创业之初离不开父亲的经济支持，在公司事业发展中需要包奕凡为她打通本地人脉……女性精神应该包含的勇敢和韧性还没来得及开花就萎谢了，在第一季对主人公形象进行"标签化"之后，再无进一步的挖掘和延展，降低了《欢乐颂2》的艺术价值和活力。

从"欢乐"滑向了"娱乐"

然而，出身于网络IP的影视剧，注定了续集创作是为了"响应市场"，在"女性意识发声""城市中产分层""阶层的固化与板结""职场中的上升通道"等话题热点在第一部中都已充分阐释的前提下，续集的创作仅仅有故事的延续和意义的深入又是远远不够的，它需要保持一个与第一部相同甚至是更紧凑的节奏、更和谐的色调与更融合的意境。

事实上，《欢乐颂2》明显比第一部松散，戏剧冲突不集中，爆发力不够，五个主人公之间的情节联系略显机械，导致剧情的节奏感不强。除了安迪遭遇"遗产风波"、被误认小三、与小包总渐

生情愫等情节尚能产生冲突、效果抓人之外，樊胜美继续在重男轻女的家庭里"反压迫反剥削"，曲筱绡平淡无奇地一边工作一边与赵医生恋爱，邱莹莹仍然处理恋爱问题的小烦恼，关雎尔在"乖乖女"的道路上信步前行……剧情的重心似乎从"事业+感情"变成了"感情上台、事业淡出"。而"感情戏"的成功通常需充分的悲剧性因素，这显然与"欢乐颂"的基调不能吻合，因此，把事业从情节挪移成背景，降低了"欢乐颂"里"欢乐"的情节和分量。而"欢乐五美"在第一部中的人设亮点之一、与人物形象契合度相当高的着装风格，诸如安迪的干练、樊胜美的"高仿"、曲筱绡的可爱等，在该剧中也消失不见，取而代之的是各种现实中的时装秀展示，武装到牙齿的"广告效应"消解了人物与形象的契合——安迪的海滩装、阔腿裤等造型让观众直呼辣眼睛，曲筱绡几次以不合乎个性的皮草形象披挂上阵，也令人数度跳戏。不得不说，商业运作成功于自然，失败在刻意。同时，《欢乐颂2》的意境也发生了变化，从一部以接地气的台词见长的都市剧，变成一部都市轻喜剧。上一部剧中负责搞笑的曲筱绡、邱莹莹依然负责搞笑，而负责严谨高冷的赵启平和安迪也毫无来由地融入了幽默甚至闹剧的氛围，新加入的角色小包总、舒展也以闹剧风格出现，加重了该剧的"娱乐味"，情节具备深度，而人设却放弃深度，与第一部的多元风格相去甚远。

应该说，《欢乐颂2》具备充足的续集拍摄预期，剧本对人物和主题的挖掘有目共睹，但它陷于对"欢乐颂"的窄化和表面化，

忽略了追寻欢乐、幸福的庄严感，致使"欢乐"滑向了"娱乐"，就算铆足了劲，加上了大量的插曲音乐来做上帝视角的"旁白"诠释，也无法增加该剧的戏剧冲突和"文艺范儿"，自然也很难满足观众对于续集的心理期待。

是年代剧，更是时代剧

　　《情满四合院》是刘家成继《正阳门下》《傻春》之后执导的又一部京味年代剧，讲述了20世纪60年代到90年代间，北京四合院里上演的一幕幕悲喜剧。在长达三十余年、处于中国社会历史变革最为剧烈的时期里，政治运动、改革开放等历史节点一边撞击人物命运，一边改变人们价值观念，生活在社会底层的普通人在时代潮涌中如何生存、成长，如何安身立命、寻找幸福成为时代的思考和主题。

　　善良仗义的红星轧钢厂食堂厨师何雨柱（何冰　饰），能干孝顺、带着三个孩子一个婆婆生活的钢厂工人秦淮茹（郝蕾　饰），自私嫉妒、满腹诡计的钢厂放映员许大茂，主持四合院公道的三位大爷和孤寡老人聋老太太，组成了一个没有血缘关系的"家"。《情满四合院》不再仅仅以家庭伦理观察人性世情，而是以社会伦理作为考量标准，突出人物的社会性而非本能性，在对人物典型化和抽取作品时代意义上，超越了以往的家庭伦理剧。无论是没有儿女把傻柱看作儿子的一大爷，还是孑然一身的聋老太太；无论是因工伤失去丈夫的秦淮茹一家五口，还是满腹坏水、随时使坏的许大茂，小家庭已经不再是主体，每个人都是在环境与关系中维系自己的生活。尽管大龄未婚青年傻柱看上去是一人吃饱全家不饿，但他

也一样需要在一大爷的关心和管教中感受家的温暖，在与许大茂斗智斗勇的过程中让正义伸张。

傻柱对秦淮茹的同情和照顾、三个大爷对四合院的操持、院里人对聋老太太的尊重，都已经跨越了血缘秩序，成为一种新的感情秩序和亲情伦理。他同情失去丈夫、独自养家的秦淮茹，又感动秦淮茹对他的关心和照料，因此就无偿资助着这一家老小的生活。傻柱下班带回来的饭盒既是秦淮茹一家生活的贴补，也逐渐成了她一人扛起生活的精神依靠。因此，她敢于恣意享受，敢于理直气壮地要求，甚至在傻柱和堂妹秦京茹、冉老师的"相亲"，与娄晓娥的"相恋"中，秦淮茹也或明或暗地从中阻断，最终，傻柱面对举家赴港、音信全无的娄晓娥，面对柴米油盐的烟火人生，与秦淮茹成为人生伴侣。

生活需要智慧，这智慧就是不断地与生活吵架，然后再不断地讲和。傻柱与秦淮茹为了过日子的结合，当然没有他和娄晓娥的激情与甜蜜，没有留声机前的心弦共振，甚至，这个情感的归宿，也成为他倾其所有为秦淮茹、为四合院奉献的开始。于是，一众观剧的粉丝和网友开始炮轰"秦淮茹"这个人物的塑造三观不正：她一方面自己在感情上拴着傻柱、三个孩子在经济上占着傻柱，另外一方面担心与傻柱再要孩子会影响到自己的孩子，而不再生育；她阻止傻柱与亲生儿子何晓见面，又依赖娄晓娥回内地后帮傻柱开的饭店来赡养院里的老人，傻柱俨然成为秦淮茹的摇钱树、取款机，而秦淮茹则成为一个利用他人情感的机会主义者。

然而，秦淮茹的塑造首先是依托于时代的，在吃饭都困难的60年代，失去丈夫、赡养婆婆、抚育三个孩子，并不是一副轻松的担子。在那个计划经济体制的时代，还没有为劳动与报酬提供畅通的交换机会，"靠双手就能有饭吃"是一种奢求，秦淮茹是在牺牲两种尊严的选择之中"两害相权取其轻"的：要么屈服于钢厂领导权色交换的威逼，要么求助于热心善良的街坊傻柱。作为一个母亲，面对儿女的饥饿和生活的窘迫，她在沉重的生活重担下守住了底线，这在生存受到威胁的特殊时代，是不容易的，也是极其痛苦和煎熬的。对于在生活上给予自己帮助的傻柱，秦淮茹能做到的最大的回报就是给他介绍对象，让他早日成家。从街坊人情的亏欠感激到介绍对象的热心，再到内心的惶然失落，秦淮茹从"爱情无意识"中觉醒，开始追寻个人余生的幸福。可见，剧中对于秦淮茹钟情傻柱，做了非常自然流畅的处理。

　　随着社会的经济发展和文明进步，思维多元、自我意识上升带来的所谓理性思维开始对道德价值进行判断。"我为什么帮助""她凭什么要求""他无偿帮助别人图什么"又一次成为对善良的发问和论证。而城市化进程的加快，"大院小院"的消失，让水泥森林一样的楼房里存在着礼貌又文明的冷漠，但也安放着像四合院里那些人一样的古道热肠。因此，需要傻柱的，不只是秦淮茹。何冰用他可以称为"一人千面"的精到表演，把善良和正义，把纯洁澄澈的无私诠释得自然而真挚，不带丝毫说教意味，在接地气的质朴讲述中把"重义轻利""舍己为人""老吾老以及人之

老"等中华民族优良传统和处世准则生动地再现出来。

不妨说,这部年代剧也是一部时代剧。一切对善良的怀疑,对弱者的讪笑,还有那些充斥着"何不食肉糜"式的优越和蔑视,都在傻柱和他的街坊们的幸福生活中失去附丽,这恰恰说明,不仅秦淮茹和娄晓娥需要傻柱,时代和社会也需要傻柱。然而,《情满四合院》在情节冲突上虎头蛇尾,后续乏力。特别是在娄晓娥回内地创业之后,所有情节都围绕傻柱到底是与娄晓娥鸳梦重温还是和秦淮茹海枯石烂,变成主要以台词推动情节,傻柱的感情选择从人物关系中隐去,大团圆的指向日益清晰,所有的罪都被原谅,所有的恶都被救赎,所有的老人都住到"幸福大院"养老院,老有所养,壮有所作,现实主义批判力削弱,人物从历史的纵深中漂浮出来。或者说,本来可以和《渴望》一较高下的四合院往事,以史诗开头,以小品结束,实是一憾。

(原刊于2017年11月1日《新京报》)

信仰与爱的蛰伏、迸发与回归

　　历史的灾难，往往造就艺术的不朽。抗日战争以其特殊时代里艰苦卓绝的抗争和悲壮不屈的民族精神，成为影视创作的重要母题。与很多优秀谍战剧一样，《伪装者》从敌后视角完成了一次惊心动魄又充满温度的讲述。但它的巧妙之处在于，并不把"伪装"所具有的疏离、权谋、隐瞒和欺骗作为吸引观众眼球的看点，而是让温馨的家庭之爱、真挚的师生之爱、坚韧的战友之爱与潜伏工作一同成为"伪装"的内驱力，在刀光剑影里笼罩上了一层温暖的人性光辉。面对惊心动魄和充满温度这个悖论，达到情节冲突与情感表达的平衡，《伪装者》做到了。它利落地撕下谍战剧往日里美女特工、传奇英雄、腥风血雨等传统固化的标签，让"伪装"不仅仅是面向敌人的形势所迫、无奈之举，也是面向亲人的一种担当、一种保护、一种牺牲，伪装者的形象因此变得丰富而厚重，作品的格调不仅具有壮丽庄重的震撼，那人性的光辉、亲情的温暖以及对自由与和平的渴望像国画写意一样氤氲而来，久久不去。

一种悖逆：信仰与爱，使他们伪装和放弃伪装

　　淞沪会战失败后沦陷的"孤岛"上海，明家三姐弟身份不同、

立场各异，为了抗战的共同目标不得不伪装身份进行斗争。大姐明镜在父母亡故后，挑起家族企业重担，一生不嫁，性格刚烈、缺乏革命斗争经验的她一心支持抗日，利用家族企业为上海中共地下党提供经济支持，她的伪装是想扛下风雨，为两个弟弟规划一个安全、安稳甚至安逸的人生；小弟明台赴港大读书的途中被军统高官王天风看中并绑架，经过艰苦特训成为一名优秀的军统特工，后对军统失望加入共产党，他的伪装是怕大姐担心，对养育之恩的感激回馈；大哥明楼既是国民党军统情报科科长，又是中共上海地下组织联络人，他的保护色却是汪伪政权的经济顾问，打入敌人内部为我党收集情报，宁可被大姐误解责难，被小弟讥诮揄揄依旧谦恭真诚、隐忍不发，他的伪装是基于对大姐和小弟的了解和深沉的爱，知道得越少，危险越少。王天风为了保护明台向他隐瞒"死间计划"，并做出了随时牺牲的准备；于曼丽、郭骑云为了战友安全，截获军统电文秘而不宣……

一部剧中，就单个人物形象而言，就有单面伪装、双面伪装、三面伪装，每个人物都要既对敌人伪装，也对亲人伪装。他们因为爱伪装，也因为爱放弃伪装：当明镜跪在大雨里捧着明台在"76号"被严刑拔去的十个手指甲，情急之下她险些失口说出真相而遭弟弟明楼掌掴；当作为藤木人质的大姐就要启程的时候，明楼那往日里的坚强、理智、冷静瞬间崩溃，与阿诚商量"杀出去"，而本来死里逃生正要隐藏逃亡的明台也毫不犹豫地再入虎口营救大姐……当这些真实的感情迸发出来的时候，"伪装"与"难以伪

装"、"伪装"与"放弃伪装"形成了交互力量，在矛盾不断加剧、升级和放射的过程中，也完成了爱人、爱家、爱国的这个综合主题的爆发，因此这个主题是饱满的、有厚度的，是能够打动人的。

一次拷问：在信仰与爱的纠结里涅槃

剧中王天风掳走明台，暴怒的明楼平静下来曾感叹："对啊，毒蜂说得对，为什么别人的孩子都可以去死，我的兄弟不能?！"这是一个异常尖锐又直抵人心的拷问，这个拷问竟让人无言以对。

身处险象环生、刀尖舔血的恐怖岁月，可以把生命完全交付给国家和民族，却不愿至亲身陷凶险有所不测。这种不安、焦虑、犹豫和痛苦构成的自我的灵魂拷问对人在战争中的属性问题进行了探触和解释，这在抗战题材谍战剧的创作中是一次全新的创作探索，透过战争中残酷的牺牲来反观人内心真实而隐秘的波动，来袒露亲情与信仰并列眼前的"自私"。毫无疑问，这种"自私的波动"是具有同理心的，这个关于信仰和亲情的拷问从明楼的自言自语中，直抵观众内心，既是他在问自己，也唤起了每个人对自己的反问。这种愧疚的思考，这个真诚的诘问，像鲁迅先生的《一件小事》中写的那样，"渐渐变成一种威压，甚至于要榨出皮袍下面藏着的'小'来"。

割舍下手足之情，放心地看着亲人把生命交出去，这不是一

件容易的事。明楼、明台、明诚三兄弟也并没有在用枪抵着彼此太阳穴的时候找到他们各自想要的答案。在明楼想要用他一个人来扛住所有痛苦的苦涩里，明台还是一步步成长为一个坚定的爱国者，一个有启蒙思想的抗日者，他用坚定的信仰、坚决的斗争、坚不可摧的意志对大哥的不安进行了一一解答。因此，这个拷问落地了，在明楼的痛苦里重生的不仅是一个兄弟，一个有思想有能力的抗日者，作为一个拥有着宽阔肩膀和胸怀的兄长，他那份深沉的信任也重生了。

《伪装者》不仅完成了一个好看的故事，一种深重的家国情怀，也同时完成了对人性美的挖掘。剧中对家人之爱、战友之爱、师生之爱的细致处理，使一个爱国者从勇敢到无私，从付出到更加毫无保留地付出的心路历程格外精彩，这种对于人在复杂历史条件中的成长成熟过程以及心理轨迹的描画，毫无悬念地证明了这部剧作主题的丰富和高级。从接受美学来讲，我们作为观众，似乎更加清晰地感受剧中人情感的纹理和旋涡，他们对国家、政党、家人、敌人的一切有强烈色彩的情感都是有来由的。他们对家的依恋，对生活的热爱，对生命的尊重，对国家的忠诚，对人性的敬畏，对和平的期待，是人类道德文明的基本价值追求。而人不是天生就是战争的棋子，战争中的英雄性绝不是人的根本属性，他们首先是一个能辨是非、有温度的人，然后才能够成为一个有担当有责任的抗日者。

一个隐喻："黎""明"里的中华民族文化基因

李道新曾总结海峡两岸暨香港的政治分立与中国电影的三种家国梦想：大陆电影体现"以国为家"的政治话语，台湾电影体现"以家为国"的道德情怀；香港电影则体现"无国无家"的漂泊意识。在这个意义上，《伪装者》完成了一次从"以国为家"向"家""国"结合的冒险，构建了中华民族伟大复兴这一时代语境下更加大气、更加成熟的大国视角下的家国情怀。

这也构成了一个强烈的隐喻。明线上的明家相互关爱、相濡以沫，暗线里的黎家（明台的生父、中共上海地下党重要联络人）妻死子散、家破人亡。"黎""明"两家，生活和斗争在淞沪会战后最黑暗的孤岛上海，等待着胜利，等待着明天。"母亲"的缺席也暗合了特定时代的中国，明镜、明楼的父母被仇家所害，明台的母亲意外身亡，三姐弟成了国土沦丧、水深火热中无人照拂、相依为命又自立自强的中华儿女的化身，而他们向我们传达的对彼此、对家庭的血浓于水的爱，也正是铁蹄下中华儿女对同胞、对国家的依恋和对国土完整、和平幸福的期望。

明镜的能干、慈爱、严厉、操心、牺牲等性格要素是东方女性的精神特质，而明楼的沉稳内敛、善于周全，明诚的忠诚可靠，明台的热血俏皮则是中国男性独有的风骨。明楼对大姐的敬与怕、对明台的严与爱；明镜对明楼的信任、对明台的宠溺；明台对姐姐、兄长的任性依恋；等等，这些温和内敛、富有磁性的爱，深深地吸

引了我们。与此同时，他们对家庭的敬畏与珍惜，推动着他们对国家那赤诚的捍卫和无保留的奉献，这种爱国之情是那么自然而具体，是那么温情又震撼。被藤田枪杀躺在明楼怀中弥留的明镜，用尽力气让明台撤退以免暴露，并用微弱的气息嘱咐明楼，"不要忘了，周末带阿诚去见金老师……（相亲）"。"死间计划"执行过程中，暴露了的于曼丽为保全战友，决绝地割断了明台还在拼命向上拉的绳子……

可见，创作者对人物形象的拣选与人物性格的确定，是在运用中国社会伦理的语法讲述中国故事，这个中国语法就是中华优秀传统和中华美学精神，是仁义礼智信，是忠孝悌恕勇；是兄弟孔怀，同气连枝；是襟怀坦荡，自尊自强。这时，我们眼中看到的是明楼、明台们，但又不仅仅是他们，还有透过他们看到的自己。我们常常会在他们处于某种处境时自问，并得出与他们大致相同的答案。《伪装者》的情感表达没有止于表达，相反它进而完成了观众的接受、认可与共振。这些中华民族几千年流传的家庭伦理，是中国传统文化独有的谱系，它贯通了从"家"到"国"的民族认同，观众被迅速代入，被深深打动，久久难忘。也正是从这个细腻而又深刻的角度，《伪装者》跨越了故事史、人物史，成为剧作和观众共同的心灵史，难能可贵。

此外，《伪装者》是非常考究的。除了考究的主题角度、戏剧冲突、人物形象，考究的服装、场景和道具，考究的演员和台词以外，低饱和度的影像画质，大小景深的交替运用，声画关系的内在

和谐，这些技术要素与作品主题一起还原了历史，也营造了一个温情、温暖、温馨的"家"，展现了理想与信仰，也营造了一个与中华民族五千年优良传统同根的精神家园。这与近些年来市场上良莠不齐的抗战剧，特别是一些不负责任、制作粗糙的各种雷剧、神剧相比，实在是一张富有诚意、严肃认真的答卷，它既传递着中国儿女的正义追求与顽强信念，又得到了艺术品格和精神价值的双重实现。《伪装者》的创作是谍战类型剧关于人物形象塑造的一次勇敢探索和成功的突破，我们看到的不再是高大全的英雄，不再是为了挖掘人性矫枉过正的充满"匪气""痞气"的非典型传奇人物，而是一个个平凡又不平凡的人，我想，这可能是最能够打动人心的。

（原刊于2015年11月11日"中国文艺网"）

解密是时代的呼唤

　　根据麦家同名小说改编的电视剧《解密》正在湖南卫视热播，这距离同样改编自麦家小说的电视剧《暗算》掀起的"谍战剧"风暴已经整整十年了。《解密》作为麦家谍战类型小说的成名作，其改编和搬上荧幕却屡屡晚于《风声》《暗算》等后创作的作品，同一个作家，同样的谍战题材，同样悬疑重重的情节和信仰坚定的主人公，除了原作品的难度改变以外，《解密》为什么没有与《暗算》《潜伏》《悬崖》等谍战剧一起形成系列景观，而是跳出了谍战剧最火热、最集中的年代姗姗来迟呢？

　　毫无疑问，当年的《暗算》《潜伏》等谍战剧既呼应了新中国成立60周年背景下主旋律谍战题材召唤，也呼应了观众对被遮蔽的历史事件的猎奇心理，呼应了隐蔽战线的英雄人物形象从"扁形人物"向"圆形人物"的嬗变，我们不再只是通过"长江 长江 我是黄河""天王盖地虎 宝塔镇河妖"等经典台词来描述谍战，而是通过紧张悬疑、扣人心弦的故事，通过安在天、钱之江、余则成们获得了对大众审美心理的满足，感受了英雄人物从"高大全伟光正"到柴米油盐、到真实可触的落地，也获得了爱国情怀和政治信仰的新时代阐释。

　　《解密》就出现在了谍战剧风暴带给观众的"大冲击"和"大

满足"之后。这部"写了十一年、被退稿十七次""从121万字删
到21万字"的小说终于在一个对的时间，被改编和创作成了一部超
越了原有谍战剧审美瓶颈的作品。新中国成立初期，特务组织启动
代号"紫密"的高级密码，对中国国防建设进行破坏，全剧以此为
背景，围绕以身世复杂、单纯木讷的数学天才容金珍为代表的一
批年轻的谍报英雄，为破译"紫密""黑密"发生的离奇隐秘又
撼人心魄的传奇故事。而这些年轻的英雄不仅要解开事关国家安
全、民族兴亡的天书般的密码，也将解开他们每个人的身世之密和
命运之密。

故事仍然是刚需，但已不是唯一刚需

自谍战剧被影视界和学界共同关注以来，谍战剧现象的生成语
境就不能忽略了。在当下人文精神普遍疏松的电视剧创作中，"泛
娱乐化"的弥漫越来越呼吁轴心价值的登场。观众一方面受制于日
益加剧的社会节奏和生活压力，渴望娱乐式的狂欢；另一方面又
因身处多元价值的文化转型期对信仰的缺失而更加渴望信仰被唤
醒，这就非常干脆地提出了一个标准：故事要有，但必须是有情怀
的故事。

《解密》的改编是成功的，它用故事丰富了原著。容金珍的
暖心教官安能，就是虚构出的一个人物。他对生活中愚钝却具有数
学天赋的容金珍像弟弟一样帮助和包容，却终因带容金珍参加校长

葬礼引发的系列意外牺牲；他喜欢翟莉，却因工作特殊深埋于心，把爱写在留给翟莉的遗书中。剧中的容金珍与翟莉和《潜伏》中的余则成与翠平一样，也假扮夫妻冒充特务打入敌人内部，并在瑞祥旅店演绎了一场场或惊心动魄或自带笑点的好戏。计划突变后"内鬼"到底是韩森还是赵棋荣，烧脑的审讯再一次加大了情节的张力……

　　然而，故事是《解密》的重点和看点，却不是《解密》的终点。《解密》除了观照爱国主义情怀和崇高的精神信仰之外，也观照着这个时代，因此它的情怀视角不仅是宽广的，也是纵深的。当下的时代是一个渴望解密的时代，《解密》的故事不仅是革命历史中的真实存在，某种意义上也是现代人生活的隐喻和映照。高度发达的科技和日新月异的商业文明带来了社会的高速发展，但社会变迁、经济转型也带来了高压变换的社会现实与复杂莫测的人际关系，并相伴滋生了人与人之间情感的淡漠与信任的缺失，并陷入"面前之像"是不是真相的怀疑与论证中，因此，人生充满了危机和不确定性，每个人都渴望解开他人的谜题和自我的困惑。人们仿佛都自带一本密码，凭借密码的近似和重合成为夫妻、朋友、同学、同事，但也无时无刻不在解读着他人的密码，也解读着这个发展迅猛的多元社会的符码系统。解密作为一种心理需求在回归历史、回归民族信仰的谍战剧中找到了审美宣泄和精神救赎。换句话说，《解密》的又一次"热"除了主流意识形态诉求和商业运作的策略之外，其实更多的是受众的集体期待。

信仰仍然是内核，但上升到了人类和哲学的高度

国家安全、民族兴亡是谍战剧的信仰核心，《解密》也不例外。然而有所不同的是，《解密》中除了突出信仰和牺牲，更突出"天才"——麦家善于写"天才"，《暗算》里的黄依依是，《解密》中的容金珍也是。破译天才容金珍是一个智商极高、情商极低的特殊天才，而让一个情商很低、只懂算题的人建立一种坚固稳定的信仰是不容易的，体现在剧情中就成了长达十五集的铺垫：其中有容校长的艰难抉择、师娘的忍痛放手，有郑当的启蒙、安能的保护，有棋疯子的旁证以及翟莉、赵棋荣等战友的大义精诚。

《人间正道是沧桑》中的瞿恩曾说："理想有两种，一种是我实现了我的理想，另一种是理想通过我而实现。"容金珍就是后者。在庸常人眼中只是怪物和笨蛋的天才通常没有理想，但是生活能力低下的破译天才容金珍，用对密码的求解来不断丈量渺小与强大的距离，通过对自我的燃烧和使用实现着更大的理想和信仰。由此可见，战争带来的谍战解密需求本身就是畸形的，它使人类的智慧消解在"解密"这种反人性的智力游戏的折磨中，剧中的棋疯子被"紫密"逼疯，小说中的容金珍被"黑密"逼疯，这是一种更宏阔背景下的悲剧意识，也更加明确地彰显了谍战剧的精神归宿是"反战争"和"反谍战"。

人物仍然抢眼，但转换了青春的角度

塑造容金珍这个"生活智障、科学天才"的人物形象是有难度的，因为天才的情感世界并不丰富，很难去呈现人物的质感，很难像安在天、余则成那样流畅和充满魅力。这一方面与演员的年轻有关，一方面与角色的特殊有关——天才是很难再现的。

从传播语境上分析，如果说年轻的陈学冬在《小时代》中用周崇光展现的精神价值还有失厚重的话，那么《解密》中容金珍的智慧、忠诚、执着、阳光等气质反倒形成了对当下"娱乐化"文化境遇中滋生的男性过度阴柔的有力反拨。英雄人物不仅需要静水深流、处变不惊的成熟"大叔"，也需要一代代青春面孔的成长和继承，笔者反而认为，"陈学冬饰演"是个好的开始，越是人气高的青春偶像演员，越要选择那些建构正面价值取向和文化规范的影视作品，通过传媒语境和"粉丝"文化提升影视作品的影响和辐射，这对年轻观众的精神家园建设是具有积极的引领作用的。

（原刊于2016年7月20日《中国艺术报》，题目有改动）

白夜交替中的正义追寻

　　由潘粤明主演、优酷独播的悬疑罪案剧《白夜追凶》，在第二周剧集更新后仍然保持着"三高"，即高人气、高热度和豆瓣高评分（8.9），而这匹以原创网剧亮相又贡献出美剧节奏和电影美学效果的黑马，不仅无情嘲笑了"流量小生""鲜肉效应"的孱弱无力，更是直接地证明了内容为王、良心制作才是电视剧（包括网剧）创作的安身立命之本。

　　《白夜追凶》通过"白夜双生探案"的故事来拉动罪案题材的悬疑指数和劲爆尺度，也凭借潘粤明"一人饰两角扮四种状态"的精准表演呈现着罪案主题表达的质感。双胞胎哥哥关宏峰原为刑警队队长，弟弟关宏宇是灭门惨案"犯罪嫌疑人"，誓为弟弟讨回清白的关宏峰因避嫌不能参与该案的侦破工作，愤而辞职的他又被以顾问之名邀请到刑警队参与其他案件侦破。然而患有"黑夜恐惧症"的关宏峰只能保证白天的工作，每天晚上七点半，那个武警出身、一身散漫的"通缉犯"弟弟关宏宇就登场了。他穿着关宏峰的衣服，戴着他的手表，努力记着刚刚交接的案件信息，"变成"关宏峰去警局加班破案。为了不穿帮，他们互相理发、监督体重，连办案时头部意外受伤的伤口都要用板砖自行补齐。因此，仅仅是角色的设定就极大地突出了罪案的"悬疑"要素，冷峻低沉的关宏峰

和散漫痞气的关宏宇在昼夜之间交替穿行，真相大白之前，每一次身份交换都在刀锋上心惊肉跳地翻转。虽然与克里斯多福·诺兰的经典悬疑罪案电影《白夜追凶》同名，或可理解为致敬大师和经典，但是与电影中把小镇阿拉斯加因特殊地理环境太阳不落而导致的"白夜"不同，王伟导演的《白夜追凶》则是人物把白天黑夜进行分割：白天推进着情节的展开和故事的讲述，黑夜则上演着性格与经历的翻转、错位与断裂。关宏峰不可能每天都能够准时在七点半天黑之前回家，本来就对他有怀疑的现任刑警队长周巡的严密监视常常让白天与黑夜的轮值变得步步惊心。

"1+7"的主体剧情框架是《白夜追凶》的结构亮点，双线并进中，在破他人案件的同时破自己的案，增加了人物形象的丰满程度，为剧情节奏提供了足够的张力，也彰显了悬疑罪案题材创作的厚度与密度。其中，"1"是基本线索——涉及关宏宇清白的一家五口灭门案；"7"是关氏兄弟在警局协助办案过程中的7个相对独立的案件故事，已经播出的有外卖小哥杀人分尸案、黑社会老大出狱横死街头案。这些独立案件以不同的奇、悬夺人眼球，"胆小勿入"的杀人现场和尸体解剖更是用大尺度和重口味满足了观众对于大案要案的传奇性想象。同时，这个结构也对叙事策略、故事节奏和人物塑造都提出了更严苛的要求，比如"1"与"7"的线索推进如何合理、有序展开；"1"与"7"如何达成此起彼伏与相互呼应，以及"1"与"7"如何进行节奏衔接和逻辑自洽，等等。

节奏快速、逻辑缜密是《白夜追凶》最为显性的特征。观众感

叹终于有编剧把观众智商提升到正常人水平了。剧中每一个镜头都为剧情和人设服务，情节冲突快速推进，相比于以往国产侦破题材电视剧，全剧只破一个案，最多有个案中案，《白夜追凶》一口气就是8个案件，每个案件都不拖沓，分量实在、悬念充足、刺激管够。在第一个单元案件"外卖小哥杀人案"中，无论是7分钟的现场勘验长镜头，还是凶手快递小哥对关宏宇隐藏在家的推断，都是前有铺垫后有呼应，让观众尽享烧脑的推理乐趣，可谓不着闲笔，尽得风流。

但是，《白夜追凶》似乎并不满足于悬疑、推理、罪案的类型标签，它表现的现实主义质感也同样出色。比如，第一起杀人碎尸案的凶手高远，他"狂欢型"杀人的变态人格的形成，是因为患有严重肾病又难以支付医疗费用，长期痛苦压抑使他痛恨那些"蟑螂人"——身体健康却不积极进取，宅在家混吃等死的人，进而通过极端手段来报复社会。在黑社会头目齐卫东被杀一案中，就融合了"北京和颐酒店事件"等背景，强化了社会现实在作品中的投射。而曾经是齐卫东小弟的幺鸡在当上了新任头目后，抛弃江湖道义和原则底线，涉毒涉黄最终与齐闹掰将齐杀害，也开启了对反面人物群体层次感和辨识度的梳理，正是这些因素，联手打开了从罪案视角向社会观察的360度全景扫描。

《白夜追凶》既是在为关氏兄弟"洗白"命运追查凶手，也在寻找阻挡社会公平正义的罪人。正如关宏峰纠正周巡把24小时看作抓获连环杀手的立功时限说的："……对于狂欢型谋杀犯而言，24

小时不是上面的期限，也不是警察的时限，而是下一名被害者的时限。"善与恶的对立不再是空洞呆板、模式化得虚假的说教，而是深入情节肌理中的更理性也更打动人的反思，正义应该取得也必须取得压倒性的胜利，尽管它有时难免被假象遮蔽，尽管它伴随着血与火的淬炼，尽管它需要用生命去追寻。

这部被网友称为演员、导演、音乐、剪辑、特效等全员在线的《白夜追凶》，敢于在影院做点映，敢于把关氏兄弟的对手戏作为重点（全剧总计千余场戏），表明它的技术水准已经告别了"五毛特效"，在网剧制作方面迈上了一个新的台阶。而作为第一部按照国家五部委联合下发的关于电视剧发展的14条新政标准进行审核的剧，也是第一部按照电视剧流程审查的网剧，无论是剧情呈现的完整度，还是整体制作的精良，既为剧作人树立了标杆，也阐释和证明了新政对于电视剧行业的积极意义。

（原刊于2017年9月8日《新京报》）

历史剧需要时代表达

由常江编剧、张永新执导的电视剧《大军师司马懿之军师联盟》（以下简称《军师联盟》）以司马懿（吴秀波 饰）入仕为曹魏政权呕心沥血的故事为主线，再现了司马懿与曹氏父子密切而复杂的关系，以及东汉末年到三国鼎立的动荡年代中，司马懿既韬晦隐忍又风云激荡的前半生。

毫无疑问，《军师联盟》的时代感并不是出自这个极具网感的题目，这个题目丝毫不能为该剧本来具备的厚重风格加分。事实上，是它的快节奏剧情超过了观众对历史剧的心理预期，提升了全剧的综合智力指数，吸引了更多中青年观众。伏笔频出、环环相扣、剧情紧凑、节奏稳健是该剧令人耳目一新的直观感受，也是剧作跟随时代发展，客观分析受众审美，跳出唯艺术的"小我"创作和唯金钱的"利益"创作的一次成功尝试。仅第一集中，就包含有华佗受曹操猜忌被杀、司马懿之父身陷"衣带诏"、月旦评杨修司马懿激辩展风华等主要情节，以及杨修退婚司马孚、曹丕郭照一见定情等铺垫，毫无拖沓之感，流畅的观感既体现了编剧的功夫，更反映出《军师联盟》在历史观的确立和历史叙事的方式上找到了与当下时代衔接的"点"，这个"点"，既在历史"大事不虚"的边界之内，跳出了既有影视作品对司马懿的脸谱化呈现，又果断地还

人物以历史，并选择了历史剧的现代讲法。

受"拥刘反曹"政治观念以及司马懿晚年辅佐少主、主持朝政，最终其孙司马炎称帝等史实的影响，历史上既是重臣、谋士，又是将军和叛乱者的司马懿常常只能作为与诸葛亮相对的反面教材出现，以"狡诈多端、阴狠腹黑、计谋权变、胆小怕事"等标签被定格，同样也被遮蔽在以刘备、诸葛亮、曹操等人物为主角的三国题材创作中。而《军师联盟》对主人公采用了"平视"角度，既不是为了"洗白"和正名的英雄颂歌，也不是充满了离奇虚构、背离历史剧初衷的颠覆与戏说，更不是按照历史走向和既有判断进行人物图解，而是企图还原一个才子在风云鼓荡、英雄际会、权力更迭的壮阔时代里的家族史、创业史和心灵史。

因此，司马懿与司马家族，与曹魏政权、同僚政敌，与自己内心的选择取舍成为该剧的三条线索同时推进。编剧常江说，她既不想刻意洗白司马懿，也不想刻意诋毁他，而是给出这个人完整且符合逻辑的一生。在这样的创作理念下，观众既看到了司马懿踏入曹家夺嫡之争后帮助曹丕（李晨　饰）苦心经营世子之位，也看到了他尊重父亲、友爱兄弟、宠爱夫人的日常；看到了与杨修各辅其主又惺惺相惜的文人情怀，也看到了曹丕称帝后集聚士族力量、坦然无惧一力推行新政的眼界和勇气；看到了一个胆小谨慎的书生，因"鹰视狼顾"与曹家结下了不解之缘，被强行征辟辅佐曹丕称帝，开创新政、扶持士族、抑制宗室，为魏国的稳定富强做出了巨大贡献的人前风光，也看到了父亲被冤下狱、几番周折营救大哥司马

朗、拒接柏灵筠入府圣旨等崎岖波折背后的战战兢兢、如履薄冰和一颗疲惫辛酸的心。他是经过曹操几次考验托付重任的司马懿，是力谏曹操万勿迁都动摇军心，而要联合孙权除掉关羽的司马懿，但这些都改变不了他是那个曾有着清明理想，但求自保绝不入仕的司马懿，那个为拒绝曹操征辟先以"风痹"为托词，又以烈马套车自断双足证明其风骨的司马懿。

因此，不仅仅是司马懿，他的军师联盟——和他一样的谋士重臣们，也都以更加可信和丰满的模样呈现时，该剧实现了时代对历史更加负责而生动的讲述。正如杨修才华横溢处让曹操慨叹"吾智不及君，相去三十里"，自负狂妄时又因自作聪明解出"鸡肋"一命呜呼；曹植诗才奇绝备受父亲宠爱，终因性情狂放擅闯司马门身陷囹圄最终失去承继大统之望，还有识得英雄全力辅佐曹操却又忠于汉室忠于礼制的荀彧，金戈铁马血洒疆场却拥兵自重的曹氏宗亲，等等。《军师联盟》抛弃二元的人物设置，不再把以往三国题材中的"忠奸"价值体系作为评价标准，表现出了客观节制的历史感和更加宏阔、更加理性也更加高级的历史观的选择，因为只有尊重历史、尊重逻辑、尊重时代，才能被当下多元多变时代的理念所呼唤和认同。

在司马懿接曹丕出狱一场戏中，大理寺卿钟繇问他："朝堂上很快就要天翻地覆，这是要载入青史的一刻，你真的不想去看看自己的成就吗？"该剧借司马懿之口表达了这样的历史价值观："这将来写青史的人，他怎么知道今天究竟发生了什么，谁是忠，谁是

奸，恐怕不是几行字能写得清楚的。"当然，史实和效果一向是历史题材剧的试金石。"大事不虚"之后，"小事不拘"的空间里对主创的创作智慧考验一直都不会停止。不是所有的增删都能像《大明王朝1566》中"改稻为桑"一样，即便并非史实也完全与全剧质量无碍，这个"小事不拘"的"度"的确非常微妙：它易于感受，却难于捕捉。剧中为了突出司马懿略去了贾诩等谋士、邓艾面试时陈群被邓急得学他一句结巴，这些不拘小节的编排不违背情节逻辑，而司马懿宠爱夫人张春华，任夫人揪耳朵、扔针线盒子，在府内追打，致使搞笑调子过重，影响了情节的紧凑和剧情整体氛围。

（原刊于2017年7月14日《中国艺术报》）

平民视角让《鸡毛飞上天》成了"奢侈品"

由申捷编剧，余丁执导，张译、殷桃、陶泽如、张佳宁等联袂出演的《鸡毛飞上天》，透过主人公陈江河（张译　饰）与骆玉珠（殷桃　饰）的感情和创业故事，展示义乌改革开放近40年来的曲折和辉煌，不仅记录了义乌这样一个创造了商业奇迹的地域，更是在历史浪潮中提炼出新的追梦精神，用现实主义的深沉厚重与温暖情怀诠释出"鸡毛"能够飞上天的巨大能量在土地，在时代，在国家。

在电视剧市场深陷"大IP"魔咒的当下，《鸡毛飞上天》的改革开放题材实在是老生常谈，但该剧落户江苏卫视和浙江卫视播出后收视不俗，csm52电视剧收视率排行榜的市场份额统计突破2%。好的电视剧是相同的，差的电视剧各有各的不足。这个相同的"好"首先就是一个好的故事。孤儿出身的陈江河被收养后耳濡目染学大人鸡毛换糖，在生机勃勃的80年代他拥有了大展宏图的天地。火车上换钢笔，购旧布条制卖拖把，高价引进日本提花机器，注册自己的公司与西班牙外商交易，陈江河的命运跌宕与起落成长本身就是一个好故事。

好故事需要好好讲，用什么视角来观照这样一个激情的、生动的，又是一个波澜壮阔历史下的好故事，决定着这个故事的命运。那

么，平民视角则是该剧的又一利器。该剧既没有全知全能的宏大叙事，也不做平铺直叙的编年体记录，而是去找一个切入80年代历史的最佳角度，这个角度不再仅仅是"离乡舍土"的豪情、"特别能吃苦"的悲情、"抱团取暖"的温情和"百折不挠"的激情，不再仅仅把义乌人的奋斗史和创业史放到某一个地域中去定义和衡量，而是给予了主人公更加广义上的人物魅力。

这样的人物魅力就是通过"鸡毛"的隐喻实现的。陈江河是陈金水做敲糖帮营生用糖换鸡毛时捡到的，为他取小名"鸡毛"，把生活里赖以维系的微弱但又是唯一的支撑作为美好的愿景。"鸡毛飞上天"的寓意就是穷人大翻身、生活大变样，就是理想的绽放和开拓。生活就是"一地鸡毛"，生活焕发光彩并不能依靠突如其来的命运转折，而要在琐碎真实的生活里坚持，追求，不放弃。

《鸡毛飞上天》最容易让人联想到的，就是《温州一家人》。浙商奋斗的题材，改革开放的历史背景，同为女主角的殷桃等因素都把两部优秀剧作放到了同一个语境下。在这个坐标系里，《温州一家人》用的是"一个家庭轴心、国内国外发展"的横向结构，而《鸡毛飞上天》则是"两个人串联、三代接力奋斗"的纵向传递，这样的题材内容和结构形式上的补充和超越确是《鸡毛飞上天》的亮点。而张译和殷桃真实质朴、毫不做作的表演，不仅生动呈现了剧情和人物，也用"八十年代的爱情"诠释了爱的纯洁与坚贞。

《鸡毛飞上天》舍弃了过度戏剧化的剧情、夸张的表演、炫目的画面、强烈的音乐，舍弃了看似热闹的感官刺激，但在平实温馨中挖掘了义乌人的敢爱敢恨、敢闯敢干，折射了人性的至真至善至美。

（原刊于2017年3月31日《新京报》）

柔情与烈火，浪漫与悲歌，尽在此刻

　　"不曾想过，未来的某个美丽日落"，用同一句歌词作为电视剧《少帅》片头曲和片尾曲的开头，本身就已经是一个巧妙而冒险的安排，更有意思的是，两首歌曲的名字同为《在此刻》。"永恒的心在时空穿梭，生死抉择早已由不得我，我挺身，在此刻——"韩磊演唱的片头曲豪迈壮阔、情感激荡；"我远离，你还在我心的深处；我愿意，伤痛也是生命的领悟"——黄大炜演唱的片尾曲则温柔缱绻、云淡风轻。这首尾相顾的巧妙设计仿佛诠释着少帅张学良传奇一生中最广为人知的耀眼一刻。这一刻，是他与杨虎城兵谏蒋介石，发动震惊中外的"西安事变"的历史定格，也是他在舞会上与15岁的赵一荻一见钟情的惊鸿一瞥。然而，作为中国历史上的传奇人物，张作霖之子、21岁就领兵攻打直系军阀的少帅，他的历史、他的传奇一生绝不仅仅是在此一刻，而是有无数个掩映在历史光影和暗处的无数个"这一刻"。

　　这部由长春电影制片厂、小马奔腾等联合出品的年代大剧，从老年张学良的视角对他辉煌而又坎坷的前半生进行了自传体讲述，全景呈现了张学良父子、家族以及奉系军阀在20世纪二三十年代动荡战局中的发展和命运。"张学良"这个因国家历史扬名却又被历史光环掩映的标签化的形象，在《少帅》里不再仅仅是以"西安事

变"和"赵四小姐"两个关键词而存留在大众视野里的扁平人物，而是一个有血有肉、真实可感的儿子、丈夫和将领，是一个在历史风云鼓荡和旧式家族影响下成长起来的另类青年，是一个"只想做历史的顽童"，却真真切切影响了历史的人。

随着《少帅》在东方卫视、北京卫视热播过半，开播时并没有井喷的关注度和收视率，反而稳健地一路走高，特别是年轻人扎堆的豆瓣评分，也从开播前的4.0上升到了现在的7.8，已经完全证明了"张黎出品，必是精品"一说并非虚言。曾经执导《雍正王朝》《走向共和》《大明王朝》的历史剧大咖张黎，是一个对"末世"着迷的人，他苦心孤诣地描写末世的腐败和悲哀，用这样一个发人深省的视角和高度艺术化的电视语言震撼观众的心灵。这一次，他带着《少帅》，在宫斗、架空、IP改编霸屏横行的当下，把电视剧的文化标签醒目地贴在娱乐之上，为中国历史正剧的创作树立了标杆。

一部好的历史剧，需要有一个成熟的历史观。任何一部历史题材的影视作品，都要经历观众的对比想象，何况是张学良这样一个光芒四射、众所周知的主人公，讲历史之所讲而不落其俗，说历史之未说并不曲其史，这是导演张黎的历史观。在史书中，张学良是民族英雄，以一己之刚促成国共合作，业绩彪炳史册；在民间，张学良又留下了赵四小姐等多段花边情史，以及风流、赌博、吸毒等纨绔世家子的恶习。该剧在表现历史和发现历史的博弈中，既不热情歌颂，也不冷眼旁观，表现出了对历史的尊重和敬畏，既向观众解释了

张学良的广为人知，也带观众走进了真实历史的深处，用张作霖的话说"知道了自己的'不知道'"。

出生于军阀混战年代、幼年丧母的张学良，既是顶着张作霖光环的世家公子，也是军阀与父权双重压抑的无奈少年。他对父亲既有惧怕、逆反，也有崇敬和敬畏，他因父亲的一句承诺和于凤至结婚，又出于反叛拈花惹草，而谷瑞玉的柔情根本牵绊不了他改良奉军的理想。他少年时感受政局动荡的云谲波诡，青年统率三军经受战争洗礼。他的精神导师郭松龄对他进行了关于国家民族担当和个人政治理想的最初启蒙，师徒二人搭档在第一次直奉大战、第二次直奉大战中屡建奇功，然而因郭与张作霖政见不合反奉给张学良带来深深的伤害，也是他政治上成熟的重要一课。张作霖在皇姑屯被炸身亡，他稳住局势秘不发丧却蜷缩在地上痛苦不已；继任东北保安军总司令后，他坚持"东北易帜"；全民族抗日的大势之下，他挽狂澜于既倒，发动震惊世界的西安事变。这饱含着柔情烈火、浪漫和悲凉的每一个时刻，讲述了每一个紧要关头他的承受与担当，构成了张学良高度浓缩的人生历程。在《张学良口述历史》一书中，他评价自己："我的生命从21岁开始，到36岁结束。"

酣畅淋漓地表达感情，不是每一部历史正剧都敢于尝试。而《少帅》把家国情怀里的浪漫和悲凉，形成了极具冲击力的波浪，透过张黎驾轻就熟的"类电影化"镜头，达到了历史正剧直击人心的效果——这也是最难能可贵的。第一次直奉大战，张作霖昔日的"把兄弟"推三阻四不想出征，张学良被形势推到风口浪尖，除了

替父出征，别无选择。于凤至听说张学良要入关打仗，深知战争惨烈，吉凶未卜，写下了句句泣血的《送学良出征》：恶卧娇儿啼更漏，清秋冷月白如昼。泪双流，人穷瘦，北望天涯揾红袖。鸳枕上风波骤，漫天惊怕怎受。祈告苍天护佑，征人应如旧。镜头中的于凤至逆光阴影里的侧面特写，只有串串眼泪簌簌进出，她的贤惠隐忍和深沉内敛的爱让登上南下列车看到这封信的张学良也十分动容。

当然，《少帅》的浪漫绝不仅仅表现在男女的小情小爱中，更加浑厚的浪漫存在于《少帅》浓墨重彩的老帅少帅父子情上。张学良入关出征，父亲张作霖着便装亲自到车站送别，这个在马上打天下的"东北王"当然知道战争意味着什么。此刻，暗橘色的光线投射在张作霖棱角分明的脸上，凝重又充满了慈爱的不舍。他安慰张学良"打仗这个东西也平常，无非就是天底下走来走去"，告诉他"我打了一卦，吉星高照"。张学良要走，他又喊儿子蹲在他膝前，絮絮叮嘱最重要是"吃好睡好，这样才脑子机灵"，"开战前你拎个手枪在前线转两圈在你的士兵前转一圈，真正打起来就老实待在司令部里，屁股要坐稳了""没事睡他一觉"，一言一语，皆显慈父心肠，最后扬起手挥挥，"滚吧滚吧……"这种父子情的表达，综合了老帅父权的专制、普通父亲的担忧和临危受命安心托付的信赖，令人向往、令人动容，时光静止，停驻在这一刻。甚至于，这样极具中国传统意味的亲情表达丰富了《少帅》的情感层次，把浪漫的定义无限扩展，为整部剧提升了温度。

有人说李雪健富有张力的表演呈现了一个"受欢迎"的张作霖，一个从一介马匪一步步成为掌握东北三省军政大权的"东北王"，只有一些草莽英雄的任侠之气和粗糙画风，却没有表现他阴狠、戾气和血腥的点睛之笔，以至于当我们看到张作霖在皇姑屯被炸身亡时，竟然只能生出重重的惋惜和不舍，而不是另外一种深沉慨叹和复杂感受。需要指出的是，历史剧不等同于历史，只是在不扭曲历史的前提下对时代、历史、人物的有态度的表达。正如张黎所说："我们看历史人物，应该看他在历史中的作用，不管是正面还是反面。"

（原刊于2016年2月1日《中国艺术报》）

民间视野决定从传奇到史诗的跨越

由郭靖宇执导，杨志刚、杨紫、王奎荣、刘芊含等主演，山东影视传媒、山东影视制作等联合投资拍摄的79集电视剧《大秧歌》在江苏、天津卫视首轮热播后，反响强烈，收视不俗。不仅占据央视索福瑞CSM50城市省级卫视黄金剧场电视剧榜单鳌头，网络点击量也累计突破11.8亿，可以说，这张成绩单是在意料之中的。作为有着"传奇剧王"之称的导演郭靖宇，曾坦率而中肯地评价"郭氏传奇"成功的原因："我认真研究过电视剧的属性，我的创作面对普罗大众。"从《铁梨花》《红娘子》《打狗棍》到《勇敢的心》《大秧歌》，一路走来他讲了一个又一个"吸睛"也"吸金"的传奇故事，塑造了一个又一个难忘的人物，无一例外取得高收视佳绩。无论是身世曲折的铁梨花还是命运跌宕的红娘子；无论是讲义气有血性的戴天理还是年少顽劣敢于担当的霍啸林，都带着中国传统章回体小说的意蕴和风采，契合着中国传统文化的审美，囊括了江湖、宅门、抗日等几种语境，却万变不离爱国之宗。

而这一次，他的创作不仅"面对"普罗大众，更是把普通的人民大众作为主体进行创作，在延续了正确的历史观和鲜明的郭氏传奇剧画风的同时，迈出了从传奇向史诗的重要一步。这关键一步就是从突出一个人，到既写一个人也写一群人；从既写时代和命运里

的一个人的精彩，也写传统和文化里的一群人的进步。

"咱的天呀咱的地，咱的秧歌咱的戏，抢起锄头种庄稼嘞，扛起枪杆打鬼子。"《大秧歌》选取了秧歌这一北方地区广泛流传的群众性民间舞蹈作为意象符号，把在非物质文化遗产不断传承和沉淀的过程中，普通百姓对于生命、生活、幸福、和平的根本而又朴实的认知凝聚起来。民族是重视仪式感的，在地处"没有秧歌不叫年"的胶东，具有六百多年历史的海阳秧歌不仅仅是群众的喜好和娱乐，也已经变成了世代生活在那里的人们的情感寄托。从形式上，《大秧歌》再现了胶东秧歌靓丽的服饰，隆重的锣鼓唢呐伴奏，交代了海阳秧歌的表演节庆和重要角色"乐大夫"，也表现了秧歌表演中颤步晃肩、边走边舞的粗犷奔放和风趣。在剧情中，每年正月十三的斗秧歌是虎头湾吴赵两家争夺"出海权"的重要仪式，秧歌结束后还要对追求自由爱情、擅自通婚的两姓男女沉海示众。本来寓意欢庆祥和的秧歌和庄严神圣的祭海，此时此刻变成了封建糟粕吞噬人性的帮凶。仪式的大众心理认同造成了更强烈的合理性，大部分人同情怜悯默不作声，具有自由萌芽意识的小部分人质疑、追问、试图改变却四处碰壁，人们在祈祷平安幸福的途中却不停地迷失在痛苦里，这个隐喻是非常出彩的，是具有哲学意味的。

电影界有一种说法，好的电影提出问题而不提供答案。作为影视剧这个大的类别而言，这是一个推动作品进入更高级层次的标准。但是电视剧与电影在受众、体量、叙述方式等方面的不同，决

定了一部几十集的鸿篇巨制如果没有答案，如果尘埃还是尘埃，而没有落定，那么观众的审美期望就打了折扣，创作与观赏没有同步酣畅淋漓，会影响作品的接受度。那么对于电视剧而言，怎样才能变得更加高级呢？不妨这样说，好的电视剧可以看到历史的深处，挠到生命的痒处，触及思想的痛处，并可以提供一个答案，或者仅仅是一个出路，以此完成电视剧在思想性和通俗性上的完美统一。

在这个意义上，《大秧歌》一方面延续着郭氏传奇的优秀基因（即：历史背景的波澜壮阔，家族恩怨的阴暗神秘，主人公善良执着、坚定乐观的形象），描绘了出身卑微的、自幼遭弃的海猫，他被"瞎婆婆"养大后以乞讨为生，却坚信做人首先要"讲理"，多年后重回家乡，卷入家族恩怨被逼上绝路，并一步步走上革命抗日道路。他的沉海、遇险、被枪决而后又化险为夷的自身命运和传奇经历仍然是驱动剧情和吸引观众的看点，仍然会有两个以上的女主会爱上这个讲仁义又有些狡黠的男人。在海猫将被处死时，吴若云身穿喜袍，赵香月披麻戴孝，为做海猫的"未亡人"这一名分争吵不休。

但是，另一方面，《大秧歌》没有止步于此，它超越了由一个传奇人物主宰的模式（当然也勇敢地放弃了那种模式极强的通俗性和极具爆发力的故事性），而把视野放到寄寓民族精神的中华文化和孕育传奇人物的民族的层面，可以说，决定从传奇到史诗跨越的，不能仅仅是体量的变化、情节的繁复离奇，而更应该有思考的勇气和视野的变化；经历转变和阵痛的也不能仅仅是主人公，主人

公背后的人民也不应缺席。

在"皇权不下县"的山东海阳县这个偏僻的渔村——虎头湾镇，不仅孕育了吴赵两个自古争斗、势不两立、通婚就要沉海的封建家族和族长制度，孕育了海猫的亲生父母——自愿相爱抵抗族规的吴明义、赵玉梅，还孕育了"七七事变"前胶东半岛上这些善良淳朴却又闭塞愚昧的虎头湾人。两姓族长吴乾坤、赵洪胜高高在上咄咄逼人，以家族、家法之名控制着虎头湾人的生死荣辱。吴若云违反"女性不得扭秧歌"的族规，被吴乾坤家法处置，受难的却是挺身而出的家奴吴天旺；赵香月一腔正义挺身而出为即将沉海的海猫披麻收尸，却把老实巴交的父亲气得重病不起，刻薄势力的赵大橹娘因为准儿媳赵香月挺身而出为海猫收尸觉得"丢死人了"，对香月家百般刁难，提出只有让"族长大老爷"主婚才能维持原有婚约；吴乾坤的老婆香草为保吴姓一族所谓的太平，把丫头槐花送给流氓恶霸的保安队长吴江海；吴天旺断章取义错听槐花招认后没有同情的愤慨，只有屈辱的嫌弃……《大秧歌》更加重视对群众的整体形象的刻画和思想状况的描绘，既刻画人民大众的朴实坦荡包容乐观，又恰切地展示了他们的"愚"和"迁"。在围观沉海的人群里，在那一声声"族长大老爷"里，在为求自保陷害海猫的集体麻木和静默里，《大秧歌》把更多的深沉思考留给对社会和历史的反思与求证，颇有鲁迅先生对国民性进行揭露讽刺的况味，体现了创作者强烈的历史担当。

"郭（靖宇）杨（志刚）"这对兄弟搭档似乎有着过分的默

契，海猫这个人物形象体现出明显的量身定制色彩。因此主人公海猫能连续讲十几分钟的大段台词，一些人物对白重复介绍过往剧情，既影响了故事节奏的气脉，也为这部本应更加精彩的剧作注了水。当然，尽管如此，民间文化的融入，平民群像的刻画使《大秧歌》散发着浓郁的中国味道，彰显着中国电视剧最有魅力的原创生产力，对动荡时代里的民族性以及人的劣根性有了更加勇敢和深刻的思考。在这个意义上，《大秧歌》迈出了郭氏剧作从传奇剧到史诗的关键一步。

（原刊于2015年12月14日《中国艺术报》）

一场《小别离》难解深沉意

根据鲁引弓同名小说改编，由何晴编剧，汪俊等执镜，黄磊、海清领衔主演的都市情感剧《小别离》收视率一路飙升，在北京卫视、浙江卫视等电视台播出正酣。该剧聚焦应试体制下社会各阶层家庭应对青春期教育的困扰和矛盾，在成长的故事与教育的冲突中讲述了"中国式"子女教育的优势、挑战与困境。

解读"中国式"父母之爱

以"别离"之意讲述父母之爱，是一个既有新意又有深意的寄托。世上太多的爱是为了团聚，而最深沉的父母之爱却是为了别离：孩子终归与父母要渐行渐远，离开父母的庇护，在父母送别的目光里开始自己的人生。因此，《小别离》不仅表达了青春期子女教育，同时呈现了"中国式"父母之爱在都市生活与升学压力下的新表达，这为家庭情感和子女教育题材的电视剧创作开拓了一个更深远的境界，当然，也许这境界很有几分悲凉。

《小别离》以方朵朵家为焦点，张小宇、金琴琴两个家庭为衬托，展示了中产、富裕、工薪三类不同家庭在子女教育中的状态与焦虑。酷爱写小说的方朵朵临近中考成绩却忽上忽下，身为公司大

区经理的女强人童文洁被女儿的成绩、小说和社团活动搞得心力交瘁。丈夫方圆一直从中卖力替女儿周旋，不惜帮方朵朵改试卷，请假带她去游乐场放松，甚至偷偷带她考托福准备放弃国内中考去美国上高中。金琴琴是常常考全年级前三名的优等生，她的妈妈吴佳妮想"百尺竿头更进一步"让女儿考上世界名校，摆脱金志明这样"窝窝囊囊"的普通人命运，却苦于没有让女儿出国深造的经济实力；张小宇失去妈妈后，青春叛逆难以融入新的家庭让张亮忠头疼不已，产生了送儿子出国以求清静的想法……

在社会不断发展、工作节奏不断加快、生活成本不断提高的层层压力下，现实生活中子女的"教育问题"几乎已经变形为"升学问题"，几千年农耕文明孕育的含蓄内敛的"慢"的传统家庭教育对阵压力山大的"快"的残酷竞争，家庭教育特别是爱的表达也必然要经历成长和转型。一方面，以方圆、金志明为代表的"暖爸""猫爸"作为"宽容派""理解派"，重视孩子心灵感受和快乐体验，不对成绩提出明确要求；另一方面，以童文洁、吴佳妮为代表的"虎妈"作为"革命派""战斗派"则摩拳擦掌、严阵以待，对成绩异常关注。这两类人物实际上恰恰是两个看似不可调和的教育观点和态度，而事实上哪一方都有道理：快乐成长是最终方向，可是没有努力成就的优秀，所谓快乐也不过是海市蜃楼。因此，哪一方都无法完胜，这两个看似不可调和的观点，必然要在当下家庭教育的窘境中博弈。

《小别离》不再只是企图表达应试体制的残酷（在此之前的

《虎妈猫爸》实际上已经涉及了这个话题），也不是仅仅通过子女教育与升学反映深层教育考试制度与青少年成长交锋的必然冲突，而是把"中国式"家庭教育、"中国式"家长放在了中考的时间坐标上进行了一次反观和提问，并直指教育的核心与终极意义。本剧也第一次跳出了对应试体制的指责，剧中父母开始基于各种角度为儿女设想出路，表现出"中国式"教育"以管代教"的特点，父母在子女生命中的参与不是守望和陪伴，却变成了强悍的导演，正如童文洁认为她费了九牛二虎之力"加塞儿"报的补习班最能有效提高成绩，并决定让方朵朵高考志愿都必须选择北京。

出国：是缓解还是逃避

遗憾的是，剧作有点刻意追求"别离"的字面义，把出国留学作为解决升学压力的"万金油"，仿佛出国就可以解决一切升学压力和教育矛盾，这个逻辑显然是站不住脚的。升学压力与青春期教育本身就是成长中的重要课题，逃避现实无异于自欺欺人的掩耳盗铃。当幼年失去双亲的童文洁忍受着女儿不在身边的痛苦，吴佳妮要把自住的三居换成两居倒腾差价，付出巨大的精神代价和经济代价把她们的孩子送出国门后，换来的也仅仅是一个暂时规避压力的浮桥，浮桥对岸是希望还是压力，仍然尚未可知。不过，这反倒在主题上向更深处推进了一步，用父母在子女教育问题上的茫然和仓促，阐释"中国式"父母之爱在现实挤压下的深沉与无力，也暴露

了这种无力感之下教育选择的无奈和短视。

"出国留学"这个表面的"别离"并不能真正解决成长路这一"别离"之旅的困境，剧中是有隐喻的。方圆的妹妹定居美国生活忙乱节奏一样很快，甚至担心侄女方朵朵出国寄宿在自己家；童文洁上司的女儿萝丝在美国校园目击校园暴力，又未能受到身在大陆工作的妈妈的及时疏导，患上了抑郁症；方圆的实习生周佳成在美国名校医学专业毕业后，还是选择了满足自己的"中国胃"，回到中国工作。

在升学压力日益增大、更多家长把孩子送到海外就学已经成为一种社会现象的时候，《小别离》用这些人物意象指向着更远的选择——出国之后是否没有压力，出国之后是否还会回来，以及想回来时还能否回得来（很难适应国内环境）。

"无差评"源于对现实的观照

该剧播出后，有媒体称"《小别离》热播以来'无差评'，黄磊、海清展示教科书般演技"。暂不论"无差评"的统计来源及是否可靠，即便真的"无差评"，也不是单单依靠演员的高水平演技实现的。《小别离》受到认可和关注，甚至被评价"零差评"，实际上是影视剧重回现实主义的市场反映。剧作把主题老老实实浸泡在现实生活中，带着扎实、质感的现实主义色彩，凭借着教育、升学、住房、家庭等共通性话题与观众实现了心理的相互投射。现

实中，几乎每个家庭都会遇到"中考前教育"这个特殊时期，很多家庭对"留学"也都做过不同程度的考虑。事实证明，能够感知每一个社会细胞的脉搏，感知时代律动，把全社会相对关注的问题在影视剧中典型化，呈现和塑造出具有辨识度的中国式情感、中国式故事和中国式人格，剧情才能扎根，才会可信，才能实现"少差评"，甚至"无差评"。

当然，黄磊、海清师生二人在对手戏配合中确实流畅、自然，以高情商、好厨艺等标签频频在综艺节目露脸的黄磊基本上是靠本色出演就塑造了暖爸方圆的形象，而海清早在《媳妇的美好时代》中就已经埋下了"草根"路线的伏笔，只不过从草根媳妇变成居家妈妈，本质上没有改变。因此，在表演艺术上两位领衔都很专业，但并不具备挑战性。倒不妨说，是真实而家常的、幽默又带有生活气息的台词为本剧加了分，让剧情变得生动可信、触手可及。

（原刊于2016年9月5日《中国艺术报》，题目有改动）

诠释医者信仰，拓展医疗内涵

电视剧《外科风云》播出后，从CSM收视调查和豆瓣评分来看似乎都没有达到预期——这里不仅指出品方和播出方的预期，更多指的是观众的审美预期——毕竟《琅琊榜》《伪装者》这些作品珠玉在前，作为行业剧和类型剧去超越实属不易。然而毋庸讳言的是，《外科风云》在行业精神的剖析、医疗主题的探索以及医者群体形象的塑造上，还是推动国产医疗剧向前走了一步。

《外科风云》通过30年间的恩怨往事和当下医疗现状，诠释了医者信仰，深化了医疗的核心意义。全剧双线结构，一大一小，一重一轻，一虚一实，一冷一暖，在内容、结构、节奏和色调上协调自然，互为补充，戏剧张力十足。第一条庄恕回国复仇的情节线，诠释的是医疗的核心灵魂与医者的信仰良心；第二条庄恕与陆晨曦的情感线，则呈现医生个体在复杂的医患关系、医院与医药公司关系、医院与媒体关系中逐渐成熟的过程。

院长傅博文作为享誉业界的胸外科专家，永远无法抹去30年前为了荣誉、名声、项目而背弃医生职业信仰的阴影，医学作为一门科学，在名利和虚荣的夹击下溃败了，从此黑白颠倒，清白难期。庄恕的母亲张淑梅在日日申诉无果中精神崩溃导致小女儿走丢被拐，最终自杀。家破人亡、惶惶无继的庄恕被收养后远赴美国。哪

怕把那张原始医嘱藏在办公室写着"初心"的画框下，日日愧疚自省；哪怕用毕生精力和资源培养和爱护受害者的女儿陆晨曦，对医者实事求是敢于负责的职业信仰也于事无补，彰显了医者既要"精于医术"，更要"诚于医德"的最低标准。

庄恕与陆晨曦的感情基础则来源于他们精于业务、敢于担责，真心为患者着想的"从医价值观"的吸引和呼应。陆晨曦一心想为柳灵的孩子做手术，甚至忽略了柳灵的产后抑郁和个人情况；庄恕为了抢出急救的一小时，冒险使用"低温疗法"。他们之所以跨越了上一代的误会和纠葛，跨越了中西方医疗的差异，核心就是在职业认同、职业价值上的高度一致，对医学的信仰以及对生命的尊重。

不仅如此，《外科风云》在医疗的内涵和外延上都做了拓展。无论是林欢（庄恕的妹妹南南）父亲的感染耐药菌株导致脏器衰竭死亡，还是柳灵产下先天性食道闭锁的婴儿，自身也面临手术无望后的自杀，都已经超越了医疗剧对于医院、医生和医疗过程的再现，而是开始转向于对生死实质的透析，以及对生命有限性和医学的局限性的正视。它告诉人们，医学并非万能，医疗的本质是缓解，而并不是绝对治愈；医学尊重生命，生命对自身更要尊重，面对病痛和死亡，承担苦难与煎熬是人生的一大课题。

医学是一门生命科学。如果说疾病是医疗内涵的话，那么生命则是它的外延。害怕病痛一死了之的柳灵，为了虚荣欺骗女友当搬运工挣外快患上气胸的肖铮，勇敢面对先天性食道闭锁顺利康复的方方，感染了HIV病毒愧悔难当的蔡伟，把婴儿生在公共厕所的女大

学生……这些在生、病与死的碰撞交叉中浮沉的众生，又何止是一个个简单的患者，他们每个人都传达着一种价值观，以及价值观背后的命运与沉思，从而用医疗的视角、以插图的方式展现了剧作的现实主义情怀。

《外科风云》以仁合医院胸外科、急诊科为主要阵地，艺术地再现了庄恕、陆晨曦、扬帆、傅博文、陈绍聪、杨羽、楚珺等医护人员在个人的命运困境、性格困境、心理困境、经济困境下的矛盾冲突，在人物形象的塑造上立体、鲜活。庄恕回国后与傅博文的几次碰面都锋芒十足、尖锐高冷，尽管他们可以在手术台上成功合作手术，但当傅博文克服心理负担勇敢承认当年的所作所为，并向庄恕忏悔道歉时，他仍然回答"我不接受"。30年的背井离乡，30年的冤屈诽谤，30年与妹妹天各一方等心理积累，使这个"不接受道歉"完成了人物性格的逻辑自洽。在傅博文出于尊严和虚荣，对媒体隐瞒了庄恕在肺移植手术过程中的主要贡献时，庄恕表现出的鄙夷和不齿，与来自30年的仇恨完成了接力。该剧对庄恕的塑造，脱离了道德层面的书写，他不再是全知全能、无所不能的"神级男主"，而是一个血肉丰满、合理合情的儿子、兄长和医生。

胸外科主任扬帆既是一个善于规避责任、"尊重"患者的圆滑的医者，也是一个深谙"中国式关系"，对地位和利益有所求的"准院长"，但剧情没有停止在此，当泥石流突发，灾区患者大量涌入，每个医生面临连续24小时以上的工作压力，扬帆在单位吃住，主动上手术台让其他医生休息；在仁合医院感染气性坏疽的危

急关头，面临坐以待毙还是饮鸩止渴的两难选择，扬帆仍然坚定地打开大门收治患者，塑造了一个有欲望也有原则的医生形象。急诊科医生、大隐隐于市的"富二代"陈绍聪在接到赶赴灾区的命令后表现出的犹疑和羞愧，在钟西北主任因公殉职后的过分自责和自暴自弃；楚珺在仁合医院进修期间对自己是否具备医生天赋，时而怀疑、时而心浮气躁等等，都真实抒写了年轻医生在追求医者信仰和医学理想过程中的足迹。

可见，医疗剧作为行业剧和类型剧的一种，已经不再仅仅是满足观众对于某种职业的好奇、猜测，甚至是臆想的载体，行业也不再仅仅是剧情的舞台背景，变成一个什么故事都可以装的"筐"。《外科风云》显然还无法完全摆脱娱乐性的束缚，它既要占领医疗这个相对宽阔的叙事视角，也不愿意完全放弃偶像、搞笑、医患闹剧等要素，而这些非但没有锦上添花，反倒削减了作品的现实主义力度。同时，以严谨的科学性和强烈的人道主义为基础的医疗剧，往往可以利用情节来凸显医者在尊重生命方面的人道主义光芒，但严谨的科学性、高难的专业性是行业剧的客观的创作难度和不得不面对的问题。尽管《外科风云》出品方就"手术室直接用手接触无菌服""陆晨曦在医院穿高跟鞋"等明显有争议的"专业硬伤"公开向观众道歉，但行业剧的细部最能体现作品功力，因此也就削弱了作品的感染力。

（原刊于2017年5月10日《中国艺术报》）

《中国式关系》的一种读法

由陈建斌、马伊琍担纲主演的《中国式关系》是导演沈严继《中国式离婚》以后第二次以"中国式"视角来解读当下的情感伦理关系与社会百态，讲述了因家庭情感纠葛辞职下海的主人公马国梁（陈建斌　饰）与受海外教育留洋归来的建筑设计师江一楠（马伊琍　饰）因缘际会、阴差阳错地产生人生交集并最终走到一起的故事。

剧中，人到中年的马国梁经历着从职场到家庭的双重裂变，并在失落、奋起、快意时深刻体味和咀嚼着中国式关系的深意，最终凭借担当、智慧、沉稳、善良，实现了人生的逆转。全剧塑造了不同阶层、不同职业、不同年龄的人物，重点展现当下社会形态各异的"关系"并试图分析"关系"深层的存在背景，用现实主义风格网罗了社会、职场和家庭的几乎所有的"关系"类型：家庭关系、利益关系、职场关系、合伙关系、男女关系等，并着眼各种"关系"，深入家庭难题、商战技巧、职场拼杀以及官场学问等领域，对当今社会的发展进行剖析。

现实主义是《中国式关系》的突出画风。无论是遭遇感情事业滑铁卢的马国梁、离婚后仍纠结不安难以与前夫自处的刘俐俐，还是留洋归来对国内建筑业内潜规则一无所知无法理解的江一楠、被

好逸恶劳贪得无厌的父亲哥哥逼得无路可走的霍瑶瑶，"过山车"式的婚姻乾坤大挪移，教育背景与价值观念的大碰撞，以及夸张而多重的生活压力的大爆发，让观众在笑中带泪、辛酸幽默的余味中对生活有了更深的思索，写出了"同时代现实主义"这样富有诚意、令人尊重的重重一笔。主人公的人生转折，也呼应着当前体制内人才、归国精英、底层草根等各阶层的创业热潮，映照着中国当前体制改革、社会发展及转型中发生的各种现实问题和状况，现实意义很强。

导演沈严说："《中国式关系》讲了只有中国才能发生的故事。因为只有中国人的伦理道德、中国人这种说不清楚的为人处世方式，才会造成这样一种人与人之间的关系。"人物形象是静止的、单一的，人物关系则是动态的、复杂的，对社会变化进程中确实存在又难以名状的状态和变化，描摹"关系"比塑造人物形象更加立体，因此也就更加具有生活质感，更加贴近和烘托现实主义创作的风格。从关注单一的人物形象，到关注人物在社会浪潮中的状态和相互关系，进而关注各种关系的微调、裂变、终止与弥合，这是现实主义题材电视剧的一个突破，也是创作者对电视剧承担的历史责任觉醒。曾经是马国梁下属的沈运一夜之间成为他职务和婚姻的双重继任者，势利俗气的丈母娘根据两个女婿的事业发展不断调整着对他们的态度，青梅竹马自幼相恋的江一楠与何俊贤终难敌小蜜上位劳燕分飞，马国梁本与江一楠以"囧"结缘，却在共同创业老年公寓项目的过程中暗生情愫。各种"关系"在不停地变化和酝

酿变化，这就是这个变化迅猛、思想多元的时代投射在都市生活中的剪影。

《中国式关系》反映和阐释了费孝通先生的"差序格局"理论，并反映了差序格局理论在改革开放后，多元思想力量的交会和碰撞下的变迁。以"礼俗社会、熟人社会、血缘地缘社会、教化权力"等为特征的中国乡土社会的"差序格局"在马国梁的建筑设计、沈运的项目运行、丈母娘跋扈任意的语言狂欢中体现得非常彻底，不仅如此，《中国式关系》还反映了改革开放三十多年来，差序格局的体现正在随着中国社会巨大的结构性变迁而变迁：比如婚姻关系进入差序格局，主要表现在刘俐俐放弃了从不挂心家庭并有点大男子主义的马国梁，而选择了虽投机多思却始终想让刘俐俐过上好的生活的沈运；业缘关系进入差序格局，主要表现在江一楠对老年公寓项目的敬畏和追求，推动着马国梁与她合伙谋事的心理动机，而何俊贤和罗世丰等唯利是图、没有道德底线的奸商虽在短期内侥幸赚取了不菲身家，但仍然会被时代所抛弃；利益关系逐渐开始主导差序格局，上位设计规划院主任的沈运最终也没能抵挡住罗世丰"两亿利润分一半"的糖衣炮弹、丈母娘即便在女儿过错在先时仍会算计如何多占财产不吃亏，等等。因此，这部带有幽默色彩的现实主义作品，是对既往家庭剧、都市剧、伦理剧固有理论的一次跳跃和发展，实实在在地反映出了时代的发展和变化。

在语言系统中，词汇最能显示出各异的要求和关注，最能反应各异的意识和习惯，一旦社会上出现了新事物、新概念、新思

想，必然会有新词语来承载相应的信息与内容，新词语携带着强烈的时代信息特征及特定的文化内涵。"中国式××"作为近年来一个渐趋成型的表达习惯，从目前的发展态势来看越来越多地应用于消极方面，对不良习惯、不良思想、不良风气和不良行为进行抨击。本剧虽然以"中国式关系"为题，意图与"中国式离婚"形成呼应与延伸，但仍然无法否认，剧中的"中国式关系"把"人情交际""中国社会潜规则"作为隐形寄寓，忽略了中国式关系中值得赞扬、令人感动的人性与感情，而现实主义也并不是一味的讽刺与抨击，崇尚礼义、重信然诺、情深意重等"中国式关系"表达得不足，减弱了人物形象的魅力和剧情的张力。

（原刊于2016年10月12日《中国艺术报》，题目有改动）

从《小娘惹》看传奇剧的文化呈现

拍摄于2008年的新加坡电视连续剧《小娘惹》，首次以"娘惹"（移居东南亚的华人与当地人的女性后裔）为主人公，聚焦这个既有中华文化传统又受南洋水土滋养的女性群体，从独特的历史角度和地理角度切入"娘惹"的传奇人生，展现了命运与时代的丰富关系，这部剧更是创造了当时新加坡电视剧的收视奇迹，甚至掀起了整个亚洲地区的"娘惹热"。

12年后，由郭靖宇导演的国剧版《小娘惹》，再次受到业界和社会的广泛关注，而为观众所津津乐道的却不只是传奇故事，故事之外的美食、民俗等文化融合的多彩表象成为热度不减的话题。值得注意的是，相对原版而言，新版《小娘惹》不仅在剧作内容上并没有大幅改动，也并不依靠"一线明星""流量大咖"来提升作品知名度，为了保持"原汁原味"，制作方甚至起用了原版的编剧和主要演员。全剧中最亮眼的，除了经典再现的女性成长故事和家族命运，便是娘惹菜、娘惹糕点、娘惹服装、娘惹婚俗等与娘惹息息相关的东南亚风情，层层交叠成为一幅幅高辨识度的视觉画面。

对于"传奇剧王"郭靖宇来说，讲故事是他的"拿手戏"。在观众看来，郭靖宇的作品具备一部优秀的 "大河剧"应该具备的所有要素，家国情怀、复仇历险、痴情虐恋、宅门内斗等张力十足

的戏剧冲突赋予"郭氏大剧"独有的故事性和时空感；而对于郭靖宇来说，讲好一个故事并不容易，特别是在观众已经谙熟各种题材的剧作套路之后，如何不断创作出新的故事，制作出能够站得住、传得开的好剧成为超越自身的瓶颈。而事实上，突破这一瓶颈并迅速使郭靖宇的电视剧创作形成个人风格的，是他对中华优秀传统文化和中国精神的理解和运用。从2010年至2015年，先后亮相荧屏的《铁梨花》《将军》《我的娜塔莎》《打狗棍》《红娘子》《勇敢的心》《大秧歌》等电视剧都得到观众的肯定。郭靖宇以抗日战争作为传奇人物命运书写的时代背景，把民族危亡时刻华夏儿女的报国热血与他们的传奇命运结合在一起，形成了强烈而丰富的戏剧冲突。他一方面用人物的传奇经历满足观众对于故事的"陌生化"需求，另一方面把爱国情感和民族自尊——这种深沉而恒久的情感嵌入叙事结构，既满足了电视作为媒介的消费属性要求，又彰显了电视剧作为精神文化产品所不可或缺的审美功能。

家国理想是中国人最真挚的情感寄托，也是最崇高的理想追求。把跌宕起伏的情节、错落交织的矛盾和各方势力的争斗寓于其中，成为郭氏大剧的一大叙事策略。《铁梨花》中的徐凤志从一个盗墓贼家的女儿阴差阳错地成为军阀赵元庚的姨太太，性格刚烈坚韧的主人公时刻想逃出生天，却在日军侵华国难当头的时刻选择不计前嫌，与几乎毁掉自己幸福的赵元庚携手抵御外侮；《红娘子》中玉屏梅家大少奶奶的真实身份是红军女战士王小红；《打狗棍》的主人公戴天理带领热河民间组织"杆子帮"锄奸惩恶，最终走向

抗战；《勇敢的心》中的霍啸林、赵舒城虽身陷家族纠葛、革命信仰相左，但都为中国的独立解放献出了热血和青春。从剧作本身而言，这些生动可感的形象和颠沛流离的命运，完成了观众对于家国情怀和民族精神的想象和印证，体现为高收视率和持续的观剧热情；从接受美学方面，文化因素的介入使真实感人的主人公形象、传奇的人物命运、强烈的戏剧冲突具备了强韧的精神支撑，哪怕一千个观众心中有一千个哈姆雷特，哪怕对于故事的体验和理解各有不同，当文化作为一种稳定的民族心理把创作者、作品和观众凝聚到同一个频率，抗日没有成为"雷剧"，救国没有沦为"鸡汤"，电视剧才能在认识、教育、娱乐、审美方面的社会功能得到相对综合的体现。

必须承认，作为视觉表现的艺术形式，电视剧创作对文化要素的需求不仅体现在思想内涵的表达上，物质层面的民族文化展示和具有符号意义的独特文化景观是文化在创作中的重要表征。因此，在移动互联的读屏时代，文化赋予视觉表达的辨识度往往比镜头运用本身更具有震撼人心的力量。《铁梨花》的传奇故事发生地是晋陕交界的黄土高原，剧中多次展示粗犷雄浑的西北地貌，《打狗棍》为了最大限度地还原热河当年风貌，仅置景就花费了上千万元，一比一重新搭建了三道牌楼、丽正口、影壁这些标志性建筑。这些文化代码以其厚重的历史、鲜明的时代特征和地域特征不仅为人物群体的塑造提供了厚重的底色，其镜头本身就充当了一种媒介，不仅把神秘幽深的宅门、鳞次栉比的牌楼和破败沧桑的码头等

意象作为故事的发生地向观众推送，同时也传递了中国几千年来的建筑审美倒映在文化心理上的译文。

2018年《娘道》播出后，高收视率和低评分把"郭氏大剧"推上风口浪尖。剧中瑛姑苦难传奇的一生，诠释的是中国传统女性甘于奉献、无我无求的优秀品质，歌颂的是"生而无求，哺而无求，养育而无求，舍命而无求"的伟大母爱，然而，一边是电视机前中老年观众居高不下的追剧热情，一边是网络终端年青一代对于剧中"重男轻女"等价值观的强烈吐槽。从文化呈现的角度，收视与口碑的两极分化体现出的不完全是电视剧创作风格和制作水准的问题，而是剧作的文化呈现由剧作内容向传播介质转移的问题。换言之，《娘道》所弘扬的母爱和孝道抚慰了电视机受众（中老年）心理的同时，无论从创作方的创作行为还是客观的播出效果看，该剧都没有开通与网络受众（青年）进行交流的有效途径。

诚然，每一种艺术形式都有其自身的受众群体，郭靖宇接受采访时也曾表示为中老年观众拍戏对他而言充满使命感，但不能回避的是，电视剧作品与文学、戏剧、美术等艺术类别不同，它除了要传达本身的文本指代之外，还需呈现它作为传播学意义上的审美特征。这就决定了电视剧创作不仅要注重文本之内的文化蕴涵，更要研判影响其传播的介质进一步找到不同终端的"审美公约数"，实现价值和审美的"跨屏"认可。

巴赫金曾说："实际上，我们任何时候都不是在说话和听话，而是在听真实或虚假，善良或丑恶，重要或不重要，接受或不接受

等等。"无论是《铁梨花》《红娘子》中的爱国情怀，还是《娘道》中的忠义孝道；无论是《将军》中的棋文化、《打狗棍》中的武文化，还是《大秧歌》中的秧歌情结，在弘扬深沉厚重的中华文化前提下，穿行在网络时代的不同终端介质才是文化呈现必须面对的新课题。

《小娘惹》这部以20世纪30年代南洋地区娘惹命运为主题的剧作，不仅书写了三个华人家族的纠葛兴衰，也通过人物命运的浮沉诠释了善良包容、向往自由、勇敢柔韧的中华传统文化，讲述了故事和命运背后滋养哺育着一代代华人后裔不畏艰难、追求幸福生活的精神。翻拍《小娘惹》取得的收视成功离不开经典的原版故事，离不开厚重的华人文化，然而，中华文化扬帆出海的国际形势、三代"娘惹"追求幸福的不同表达、美到"溢出屏幕"的民族符码都暗合了巴赫金关于话语意义的阐释，也满足了不同传播介质对文化呈现的调式与节奏， 是传奇剧创作对于文化呈现的一次成功的、有益的尝试。

（原刊于2020年8月14日《中国艺术报》，题目有改动）

对中年危机来一次浮光掠影的撩拨

伴随着一路衰减的观剧期待和此起彼伏的"弃剧"吐槽，45集的电视剧《美好生活》落下帷幕。收割了"金鹰""飞天""华鼎""白玉兰"等多个奖项最佳男主角、号称"大满贯视帝"的张嘉译，带着气场强大的收视号召，却没能收割《美好生活》的全民观剧热情，与他当年一炮走红的《蜗居》和2017年历史大剧《白鹿原》都形成了极大反差。这反差也再次证明，即便演员的演技全程在线，个人魅力和气场爆棚，也难以弥补剧情、人设和逻辑的短板。

剧中讲述了留美十年做房产中介，同时遭遇感情危机和事业低谷的徐天（张嘉译　饰），在回国的飞机上心脏病复发，生命危急关头换上了因公殉职的胡晓光的心脏。而胡晓光新婚的妻子梁晓慧（李小冉　饰）因情深无法自拔偷偷关注追随使用着亡夫心脏的徐天，并制造了一场场邂逅，两人也从素不相识到情愫渐生。然而梁晓慧在情感的忠贞与胡晓光跳动的心脏之间摇摆犹豫，她既着迷于徐天因为换心才具有的和胡晓光相同的奇妙变化，比如"系第一个扣了""左撇子"，同时又不时地有理智的声音跳出来告诉她：这只是一个脏器的移植，并不是胡晓光的再生。

"换心"推动情节的同时，也要求人物逻辑的自洽。于是，

"换心"梗成了《美好生活》的双刃剑。在中外港台的影视剧创作中，"换心"其实早已不新鲜。从韩剧《夏日香气》（2003年）到台剧《噗通噗通我爱你》（2017年），十几年里"换心"梗影视剧已经日臻完善。但与那些青春偶像剧和浪漫爱情剧不同，《美好生活》是对"换心就可以换爱"的证伪。这种证伪也完全可以加深"中年危机"主题的社会意义和思想深度。遗憾的是，徐天和梁晓慧之间气若游丝、犹疑暧昧、忽冷忽热、若即若离的关系并没有理出他们的情感脉络，他们究竟为什么两情相悦，又为什么决绝分手；他们的冲动与理智的矛盾对决，观众都没有看到。甚至当梁晓慧被职业心理医生边志军引导逐渐走出心灵困境之后，并决定和边志军走到一起的时候，她对于徐天胸腔里那颗心脏仍然念念不忘，导致梁晓慧的情感逻辑因缺乏必要情节铺垫不能自洽。

《美好生活》对于美好的叙述，以文学性的笔法，充满讽刺揶揄的语气，带读者走向了一声叹息、一片悲凉的结局。在美国醒来的徐天不仅睁开眼睛第一个看到的是曾经背叛他的妻子周小白，还要面临第二次换心；梁晓慧本已与边志军情意相通，却又再一次对大洋彼岸的徐天心怀挂牵；贾小朵苦恋大叔终无结果黯然神伤；刘兰芝与老梁眼看着就共度夕阳红，却不期然遭遇车祸去世……美好生活到底在哪里，除了黄大仙终于打动徐天的妹妹徐豆豆，二人走入婚姻殿堂，其他人似乎仍在追求美好生活的路上喘息和浮沉。美好的是什么？是剧中的亲情、友情和不明不白的爱情，还是把美好生活作为一个理想来激励人们勇敢面对生活的种种不如意？剧终之

后，终于可以说，美好是个梦想，万一实现了呢？

因此，尽管"换心"在影视剧的创作中是一个几乎已经烂掉的梗，尽管主角人设的"萌叔+少女"公式早已经不新鲜，《美好生活》甫一开播，还是吊起了观众的胃口。这强烈的观剧期待不仅仅是张嘉译、宋丹丹、李小冉、程煜等演员的实力体现，也不仅仅是剧情开始紧张激烈、环环相扣的精彩伏笔，而是近年来电视剧创作从宫斗、谍战、抗日神剧、玄幻架空一路走来，再一次郑重地把镜头对准普通中年人的精神世界，抛弃了老夫少妻、霸道总裁等博取眼球的娱乐模式，聚焦中年人——特别是普通中年人的精神焦虑、感情困境和事业瓶颈，关注他们的无力与无奈，展现真实而不是奇观式的"中年群体乌托邦"。徐天以一个"loser"的形象出现在剧中，妻子周小白的背叛和心脏病的复发，使这个无过错却净身出户的佛系男人一无所有地回到了祖国，十年的奋斗回到原点，十年的感情化为利刃。沮丧颓废又绝处逢生的徐天应该是一个性格层面丰富、戏剧性强、非常容易出彩的形象，"人到中年""婚姻破裂""身体重创""跨国就业"等元素的重组，周小白的婚内背叛、梁晓慧的心灵吸引、贾小朵的主动追求，母亲刀美兰的开朗幽默和红红火火的婚介所，以及十年后面临的东西方就业环境冲突和适应，等等，人设的基础是坚实的，也是有戏的，《美好生活》完全可以成为更好的样了。

可惜的是，这些包袱并没有得到情节的呼应和充实，周小白从美国飞回北京，企图借离婚之名对倾覆的婚姻做最后的挽留，从第

13集回国到临近剧终回美国，剧情丝毫没有关注徐天和周小白的婚姻问题，二人的情感关系也没有得到任何梳理。观众既无法解开中年婚姻危机的谜团，也看不到二人在美国婚姻解除之后、周小白追徐天回中国的情感线的消长。周小白的悔意只体现在给婆婆做饭烧菜"伺候徐天"，徐天对背叛不能容忍却在离婚时首鼠两端，中年人的婚姻如果只落在了"没有爱情还有亲情"的窠臼之中，那真是绕了一个大圈子的"新瓶装旧酒"了。

不仅如此，十年后重回北京的徐天，再就业起来也是如鱼得水一帆风顺，不仅在房产中介所找到了对口职业，还凭借美国房产中介执照拿到了不但提成高，客户还专门支付佣金的大单。新的感情则比新工作开展得更加顺利，梁晓慧的主动出击几个回合就让徐天情深意重，电梯遇险徐天对贾小朵的安慰又让他俘虏了少女芳心。他不图赚钱、拒绝出差的潇洒，如果还称得上是生死线上挣扎过后的看破，那么他家自住、营业和出租都游刃有余的房子，让这个深陷中年危机、灰头土脸的普通男人，终于又露出了一个似曾相识的"中产阶级""精英人士"的内核。中年危机脱离地表悬浮半空，"中年问题"的探索至此搁浅，徐天不过是一个戴着草根面具的精英人士，一个企图跨越阶层、跨越年龄、跨越国度、跨越生理极限的人性追问，在这里戛然而止。

不仅如此，作为对"中年危机"进行补充的两个人物，比徐天还大几岁的心内科的主任医师"黄大仙"丧偶后每天都衣着光鲜、挖空心思地追求徐天的妹妹徐豆豆，他承担的搞笑份额仅次于刀美

兰，而生意惨败又与妻子离婚的边志军在机场送别儿子的时候，观众也丝毫感觉不到父子间的依恋难舍。可见，在同为"loser"的"黄大仙"和边志军的人物塑造上，创作主体断然难以舍弃娱乐化和偶像化元素，想用一部"传奇""深情""搞笑""接地气"以及演员的收视保证来打捞各个层级各个年龄段的观众，实现"老少通吃"，结局却只能是稀释了中年危机的精神内涵和现实深度，这个本来严肃而丰富的命题也就变成一次浮光掠影的撩拨。

（原刊于2018年4月4日《中国艺术报》）

对"无意中背叛"的惩罚与嘲弄

　　42集电视剧《守婚如玉》由薛晓路编剧,蒋雯丽、许亚军、蒋欣、王耀庆等人气演员担任主演,再次聚焦现代都市情感,讲述了赵明齐(许亚军　饰)、苏然(蒋雯丽　饰)夫妇平淡幸福的婚姻生活遭到戏剧的婚外危机后,自我救赎与相互拯救的故事。

　　第一次把婚姻破裂聚焦在一次没有爱情的意外出轨上,着力刻画主人公面对真爱和自我的痛苦忏悔,是《守婚如玉》的一大亮点,也是一次大胆的尝试。近年来,都市婚姻题材电视剧的创作从不缺乏,仅以传播率较高的为例,从《牵手》《蜗居》到《中国式离婚》《离婚律师》,婚姻题材的电视剧已经渗透各年龄段、各行业,也阐释出了各式各样的婚姻状态以及它们的成因。无论是钟锐、宋思明,还是宋建平、池海东,他们要么是因激情消退共同语言渐少而出轨,要么是日久生"烦"不再与妻子沟通图新鲜,或者干脆就是无厘头地就被戴了绿帽子……其共同特征就是用爱的裂缝和缺席来表现时光对感情的磨损以及对人的改变,从而推出社会生活的厚重。

　　而《守婚如玉》中的男主角赵明齐虽然在妻子苏然外出进修的半年中,因买车与汽车销售华莎偶然相识并产生了一夜情,可他并没有移情别恋,而是深爱着自己的妻儿。尽管华莎爱上了这个事业

有成、风度翩翩的"二手"大叔，然而清醒后的赵明齐对荒唐的一夜情十分后悔，并急于结束和遗忘。《守婚如玉》用了20集以上的笔墨表现赵明齐竭尽全力的忏悔，表现苏然对爱情的怀疑和对丈夫的深深失望，也表现了他们在婚姻风暴前面对家庭、儿子和自我内心的纠结、绝望和歉疚。和谐纯粹的爱情信仰与温馨平静的家庭氛围，突遇如此戏剧的出轨后，使偶然的错误与牢固的家庭结构凛然对峙，比因移情别恋而放弃家庭更多了一层命运捉弄的黑色幽默，更多了一层对这"无意中背叛"的惩罚与嘲弄。

这样的表现传达给观众非常直观和强烈的感受，那就是：婚姻是神圣、严肃的，背叛婚姻的后果是严重的，哪怕这背叛是如此无意、如此戏剧、如此巧合。这背叛带来的伤害和忏悔，又通常是不可逆的，一旦发生便永远无法回到从前，当事人需要承受的常常是难以预料的"生命不可承受之重"；当事人需要付出的，常常不仅仅是一己的悲欢，而是还要搭上父母、孩子、事业以及所有宝贵的日常。因此，从社会道德的价值观来看，该片的立意是积极的，尤其在当下一线城市离婚率暴增、年轻人离婚因第三者介入比例高达80%的社会背景下，这是一次娓娓道来的讲述，是一次生动而又真实的谆谆告诫。

守婚如玉，把婚姻比作玉，本身就是在强调婚姻和玉一样的温度和质感：随身而温热，放下即冰凉，这是个很好的比喻。既然把婚姻比作玉，就不能只比拟美玉的光滑和温润，也要担待玉上天然生有的斑点，所谓"瑕瑜互见"。再现中年城市精英阶层的婚姻现

状，《守婚如玉》包容了"玉"的光泽与瑕疵，做到了对生活真实的无限贴近。身为物流公司总经理的赵明齐和重点医院眼科主任苏然，结婚十几年的他们也曾视爱情为信仰，相敬如宾相濡以沫深爱对方，可是成为社会精英之后，苏然永远有做不完的重要手术，赵明齐总有不愿意对妻子倾诉的生意上的"坎儿"，那些因快速生活节奏挤压的忙碌，因庸常的日子而逐渐习惯和忽略对方的那些"好"，因各自扮演的家庭角色而越来越少的心灵沟通，构成了幸福海面难以观测的深层潜流，构成了付出与欢笑背后只属于内心的深深孤独。这些情绪的碎片在不知不觉中累积，消磨着婚姻里安静的美好，透支着曾经敏锐的爱的感觉，而变成一粒粒瑕疵。

罗曼·罗兰曾说："世界上只有一种英雄主义，就是看清生活的真相之后依然热爱生活。"当赵明齐终于眼含热泪向"工作狂"妻子倾诉公司的压力、家庭的琐碎；当苏然奔波千里为丈夫取证申冤；当他们苦撑事业、苦撑家庭最终一致对外的时候，他们终于因为正视这瑕疵而更加勇敢，也更加圆满。

《守婚如玉》尽管在切入的角度上寻找到了新的关注点，但无可辩驳的是，由于过度追求"强情节"而制造取悦观众的故事和人物形象，暴露了该剧作为消费文本的美学特征，同时大大削弱了作品的厚度和人物的张力。剧中的"小三"华莎认定赵明齐是自己的"真命天子"之后，先是按捺不住地联系、上门送饭；再是假装遭到抢劫、假自杀、偷偷接走赵明齐儿子、设圈套让苏然看到二人拥抱；仍然没有得逞的她最终竟然伙同他人陷害赵明齐强奸罪，让赵

明齐身败名裂、妻离子散，实现和他在一起的最后一点可能。实际上，当千万观众看到这样的一个华莎，并一致产生了仇恨、谴责、唾骂等系列感情而后并无更多思考时，说明这个人物的塑造并不成功。尽管剧中交代了华莎生在一个单亲家庭，生活拮据、缺少关爱，养成了她好胜要强、敏感神经质的性格，但在42集的长度里，这个人物除了关心母亲和给闺蜜做饭之外，几乎就是心机深邃、阴魂不散的魔鬼。这样的人物在现实中当然有存在的可能，但是作为电视剧中的人物，明显缺乏典型化过程，失去了性格层次，人物本身的内心冲突基本为零。换言之，华莎就是一个开足马力每天都满血复活专心搞破坏的小三，在勾引已婚男人的道路上从来都没有停止过，她的痛苦只产生于赵明齐的拒绝，而从来没有来自灵魂的拷问哪怕是一瞬间内心的不安。这样一个完全不符合常识的人物与《白雪公主》中的王后一样，只消用"坏女人"来概括便可，现实意义的厚度瞬间被削弱。

实际上，我们更愿意看到她的坏，以及她为什么坏，隐藏在她坏中的好，以及好与坏的搏斗，只有这样，才能更加真实和深刻地展示人物命运和当下社会对人的价值观的合力作用，这个"三观凌乱"的"80后"女性白领形象才能更加饱满。遗憾的是，这些引人思考、直指人心的过程被忽略了，以至于当她失去她唯一的亲人，甚至差点失去她的子宫的时刻，都不能充分激发观众内心深沉的怜悯和同情，"第三者"的悲剧性和社会意义，也因为人物张力的缺乏无法表达。

或者说，从该剧的题目来看，这部剧只是告诉已婚者"围城"之外妖魔鬼怪、魑魅魍魉比比皆是非常吓人，你要苦苦守住婚姻，使它不至"玉碎"。那么对于婚外的人呢？把赵明齐家庭搅得哭天抢地、地覆天翻的华莎，却依然能够被赵明齐原谅而"免于民事赔偿"，苏然还能在她流产手术子宫不保的关键时刻为她请来妇科专家。魔鬼般的恶，却能得到这样的原谅，其中的情节逻辑的无力，使观众很难接受这样匆忙敷衍的结局。挑战社会道德底线的人究竟应该付出什么代价？我想《守婚如玉》并没有给出一个满意的回答。华莎仅仅是失去了工作，失去了水中望月的所谓爱情，失去了一个孩子（设套陷害所致），失去了一年半载的青春。而她对爱情与婚姻的体悟，对道德底线的触碰和衡量，对自我的审视与忏悔并不能仅仅通过去福利院支教就可以完成。

一部好的电视剧，应该起于故事，终于思索。而《守婚如玉》别具心裁的开头和巧妙的婚姻视角，却遗憾地在正邪"撕"完后就"大呼隆"地蹲在了团圆的结局，"王子和公主，从此幸福地生活着"。然而，最应该发掘和关注的青年浮躁、信任焦虑等主题，却被无视和避开了。

（原刊于2016年5月9日《中国艺术报》）

深情不及久伴

由费慧君、李晓亮编剧，王为执导的电视剧《周末父母》播出后，以贴近现实的"剧本原创性"吸引了观众和业内人士的关注。这部以"80后""90后"年轻父母的育儿问题和职场焦虑为主要切入点，涉及家庭经营、代际关系、婚恋价值观等因素的都市情感剧，能够在网剧和大"IP"剧的围追堵截中冲杀出来，得益于该剧提炼出的具有现实普遍性和中国特色的社会主题。

在中国当下的现实生活和社会公共体系的现实背景下，"谁来带孩子"变成一个不能回避的发问，这就意味着在孩子幼儿园和小学阶段，必须有一个能够完全信任又时间充裕的人来进行照顾和监护。在"北上广深"一线城市的职场压力、交通压力等方方面面因素的合力下，就会以"周末父母"的形式体现出来。从某种意义上来讲，这是事业和家庭冲突对抗的一个"极值"，是家庭亲子关系的畸变，但也正在越来越广泛地成为一种常态。

《周末父母》把这个"常态化"却不正常的现象提炼出来，体现了强烈的社会现实感。它既让观众思索当前社会环境下家庭和事业的意义，也透过种种无奈和纠结触碰了社会发展的痛点，对社会的快速发展进行了发问。作为社会人的多种属性和分工，如何平衡和解决各种属性之间的冲突，是《周末父母》的题中之义，它切中

了时代生活的脉搏，是一部贴近现实的地气之作。剧中，杂志社主编于致远与担任时尚公司高管的妻子赵佳妮因双方工作压力大、节奏快，无暇照顾三岁的儿子，只能托付给女方父母照看。他们工作日是刀枪不入的职场达人，周末则化身陪伴孩子的暖爸暖妈。

事实上，在用"周末"一词对人的身份进行限定的语境条件下，"周末夫妻"更早地进入观众视野，指那些异地工作、节奏压力较大或者同城较远的家庭模式，舍弃家庭中的夫妻磨合与共同成长，为生计和事业奔忙在路上。与"周末夫妻"相比，"周末父母"的普遍性以及这种家庭模式衍生问题的复杂性都远远超过了前者，该剧编剧称《周末父母》剧本打磨了三年，可见这个社会话题不仅普遍而且持续，直至与观众见面的今天仍然是观众熟悉、认同度较高的一个话题。

教育的价值观越来越深刻地影响着家庭的发展，而作为社会基础结构，每个家庭中的教育价值观的形成、体现、发展或者缺失、瓦解和虚无都在以不同的方向推动社会前行。当一个社会以对教育的重视来彰显它不断上升的文明程度时，随之而来的《虎妈猫爸》《小别离》等类型电视剧也因为与社会节奏和群众心理合拍而广受欢迎。《周末父母》则完成了这个类型电视剧的"再细化"，把电视剧的教育话题对准到"学龄前"的亲子关系与家庭陪伴，从这个意义来讲，这是该剧的一个突破。

"于致远"们作为大城市的社会精英越来越被分工为推动社会发展的"职业人"，而作为其他社会角色的功能越来越弱化（比如

作为父母、儿女、朋友等），导致了家庭发育的"肌肉萎缩"，陪伴的缺失变换成物质、宽纵等其他方式的代偿，爆发了很多的社会性问题。于致远和赵佳妮在拼搏事业和守候孩子之间痛苦纠结，每周日用"欺骗"的方法在儿子换衣服睡觉的间隙悄悄离开，大门关上，孩子的哭声在身后骤然响起。无法忍受痛苦的赵佳妮下定决心把孩子接到身边，却因住房紧张、工作时间不能接送孩子等一系列问题把生活搞得一团糟。剧中赵佳妮的表姐朱迪与邵杰夫妇则属于"创业多金"一族，女儿多多在他们"不差钱"和"不输在起跑线上"的共同驱动下送到寄宿制幼儿园，形成了"周末父母"的另一种模式。家庭生活和父母陪伴的缺失，使多多喜欢和依赖幼儿园老师，却与妈妈朱迪隔阂疏远，亲子关系紧张。历经挣扎纠结后的年轻父母，最终坚定地选择了承担父母的责任，并以乐观积极的态度面对生活中难以平衡的诸多困境。

然而，作为一部致敬现实主义的都市剧原创作品，与它鲜明的主题意识不同的是，《周末父母》仿佛舍不得抛下偶像剧的风格，型男靓女、怒马鲜衣与温馨细致的父母情怀很是违和。剧中把浓墨重彩用到了于致远、赵佳妮在职场中云谲波诡和尔虞我诈，用到了朱迪、邵杰因动迁房子假离婚产生嫌隙后的情感纠缠，而没有更加深入和真实地描述周末父母们在每一个"周末"与孩子的生活细节、心理发展、情感冲突，在每一个非周末的挂念以及对周末的准备、期待、想象，这些一定是用大量人物细微表情、长镜头真实地再现生活细节，才能够具备剧情的内在驱动力。尽管本剧注重的是

这些周末父母的生活状态的再现，但笔者想指出，他们首先应该是"为人父母"的状态，这个身份是统筹任务的基本坐标。

值得注意的是，《周末父母》在梳理主人公亲子关系的同时，也把住房、升职等社会问题穿插其中，赵佳妮和朱迪为了动迁房子想办假离婚，反映了资本主导下人们价值观底线的震荡，为观众对社会和自我的反思提供了一个更加立体的故事框架。

（原刊于2017年3月20日《中国艺术报》）

融屏时代家国故事的新讲述

　　由中宣部宣教局主办，中央广播电视总台出品的"家风"主题电视系列剧《家道颖颖之等着我》在央视综合频道播出后，位列智能端电视直播关注度榜第三，被网友追捧的"硬核爷爷"王成人（后改名张成人）一家四代嵌入历史的人物命运呈现出了最完整充沛的版本。在此之前，该剧的网络微剧版《我的光棍爷爷》和网络电影版《最可爱的人》先后在网络上线并获得网友的积极评价，首月全网播放量高达3亿+，转评赞互动量超过280万次。毫无疑问，这部根据真实事件改编，着力体现家风在个人成长、历史变迁中重要作用的电视剧，通过适应全媒体传播、选择多样态表达，完成了融屏时代如何更好地讲述真情大爱、弘扬民族精神、传承家国情怀的新尝试，在"破圈"传播中提升了家风故事的质感，扩大了家国情怀的共鸣。

　　一封暗藏玄机的拜师帖，一句"你不接 我不死"的承诺，维系着74年来王成人母子从未停止的寻找和等待。《家道颖颖之等着我》以历史视角下的家庭变迁为切口，紧紧抓住从家到国的主线，并兼顾历史和现实两个场域，为传统题材赋予了新的活力，揭示了家国情怀历久弥新的丰富内涵。

　　家国情怀不仅是中国民族的深沉情感和崇高理想，更表达了中

国人几千年来家国同构、荣辱与共的道德伦理。王家四代人在抗日战争、解放战争、和平年代以及互联网时代的人生选择连同他们咬紧牙关、矢志不渝的奋斗被浓缩在4集的电视系列剧中，180分钟的时长和74年历史蕴含的深沉情感形成了一种对比：这种对比不仅显示出创作者对主旋律题材剧情节奏的大胆突破，还进一步揭示了一种趋向，即在影视文化作为产业存在的移动互联时代，曾经被解构和颠覆的大时代、大意义、大主题开始自觉寻找自身在不断迭代的媒介中的位置，并试图通过适应新媒介的性能达到传播的有效性和最大化。这意味着它一方面要分析互联网文化传播的碎片化、娱乐化和消费化，另一方面还要对抗它——这个看似矛盾的过程实际上已经在电影创作和传播过程中做出了有益的尝试，《战狼》系列、《湄公河行动》《红海行动》等"新主流"电影口碑和票房的双赢正是其例证。

然而，该剧并不同于大部分战争剧、历史剧对于"家国一体"的传统表述，它既不过分放大家庭经历的传奇性，也没有让"家"的形象和命运完全被社会历史层面的"国"的形象覆盖，巧妙地保留了家的生活质感以及家风家道的积累涵养，为彰显社会历史的风云激荡与地气相接。从抗日战争、解放战争、抗美援朝战争一路走来的爷爷王成人，历经千辛万苦在古稀之年找到失散了74年的老母亲——作为该剧的叙事线索，这个来源于真实生活的故事并不急于借由王成人幼时孤苦、少年颠沛以及寻亲的艰辛来打动观众，而是把这个传奇的人生经历与他的父母亲、未婚妻、儿子、孙辈进行重

新结构，成为家庭故事与国家命运的情感枢纽。身为地下党的父亲在执行任务时被日寇杀害后，母亲临危受命继续完成情报任务，把王成人交与皮影艺人张长河，在战乱中与儿子失散；与未婚妻一同走上抗美援朝的战场，却眼见最爱的人死在怀里；心心念念继续寻亲，却被三个因事故遇难的工友遗孤"绊住"了脚，一生未娶拉扯子孙成人。或者说，该剧不满足于聚焦于王成人的传奇经历和忠厚品格，而是更倾向于通过挖掘这种品格在家族的传承和弘扬，寻找形成的更有韧性的情感纽带和精神力量。因此，家国情怀既有王庆春、张长河、王成人、周翔龙等人"捐躯赴国难""苟利国家生死以"这样波澜壮阔的民族大义，也有如王成人的二儿子和三儿子般自力更生、爱岗敬业的涓涓细流般的朴素精神。"家风"这个情感落点拓宽了家国情怀在各种历史条件下的含义，作为中国民族最深沉有力的情感寄托，战争年代的慷慨赴死令人热血奔涌，和平时期的安居乐业也让人感动，《家道颖颖之等着我》恰恰提炼出二者的共性，在记忆和现实的交替闪回中兼顾了历史的宏大壮阔与现实的具体可感，为该剧跨屏传播做好了内容准备。

读屏时代因其选择的丰富性和便携性对故事提出了更高的要求，有调查数据显示，40%的用户会在前三集弃剧，而在第一集弃剧的用户中有35%的人会在前七分钟弃剧。随着"黄金七分钟，生死前三集"的用户效应对互联网影视制作的影响越来越大，讲好一个故事成为头等大事——当然，讲好一个故事并不容易，特别是当观众已经谙熟了太多的故事类型并把它们称作套路的时候。因此，我们

看到的《等着我》并不完全是惯常意义上塑造英雄人物、记录传奇人生的路数，"传承"才是该剧更重视的主题。王成人的父亲王庆春牺牲时，把刑场上高喊的那句"大丈夫以身许国不畏死"，传递给面无惧色拉响手榴弹与敌人同归于尽的张长河，又传递给朝鲜战场上奋不顾身冲向阵地的张成人，再由张成人传递给在云南边境为保护战友牺牲的大儿子周翔龙，最后传递给武汉新冠肺炎病毒疫情来临时候，坚守抗疫一线的孙子周阳。

好的剧作不仅塑造人物，也塑造观众。尽管以大众化、娱乐化为主要特征的影视艺术并不将此作为唯一目标，但故事作为沟通工具，只有在影像结束后得出"我是谁""我该做什么"的思考才有成为经典的可能。因此，当作品具备了丰富厚重的内涵、传奇出彩的人物，以及确认的传播价值之后，它的传播有效度就成为关键所在。《家道颖颖之等着我》除了在内容方面的主题确定和结构加工之外，针对电视大屏终端、社交平台、长视频、短视频等不同平台及其受众特点，制作了电视剧、网络微剧、网络电影三种样态的产品，"一剧多屏、一屏多版"的"融屏"传播能够被更多的用户收看、认同、接受，是抵达作品内部与主题相遇的前提。

以题为《我的光棍爷爷》的网络微剧为例，由10集剧情+2集番外组成，每集十分钟左右的时长，把《等着我》中的故事整体拆解为一个个或感动或幽默的故事，短小精悍、相对独立，既浓缩了情节冲突，加强了戏剧性，也极大地满足了读屏时代碎片化的需求。无论是爷爷王成人"离家出走"全家人微信视频会议商讨，孙星带

爷爷在北京地铁公交上"挤到变形"，还是扎在秦龙村带着乡亲脱贫致富的林秀丽，抑或做第一书记的宅在家里写谍战网文的小胖，都让观众感受到了世界的真实，而作品给"硬核爷爷"设计的"鼓励孙子向心仪女孩表白"等萌趣搞笑的情节，也为人物与观众的对话拉近了距离。当不同审美水平、不同收视习惯、不同文化背景的观众都能够从中找到情感共鸣的时候，"好男儿自食其力站着生，大丈夫以身许国不畏死"才能穿过镜头被感知和思考，而家国之于个人的意义也才能由理想照进现实。

"义方既训，家道颖颖。"西晋文学家潘岳笔下的家道，正如剧中的王成人一家四代人，他们令人感慨的传奇故事和平淡真实的生活气息，令人感动、引人向上，而深蕴其中的家风之庄严，在不同的历史阶段表现为勇于牺牲、甘于奉献、执着坚守、爱心传递等不同的优秀品德，这些品德无时无处不在，就在你我他的生活之中。一部《家道颖颖》也让我们看到，互联网技术的迭代不仅为融媒体、多样态提供了技术支撑，更重要的是倒逼主旋律创作选择了新的讲述方式，这将是一个可贵的尝试和开始。

（原刊于2020年3月2日《中国艺术报》）

一个此生不会欺骗的故事

近年来，网络"IP"改编剧似乎陷入了僵局，但即将收官的《结爱 千岁大人的初恋》打破了这个魔咒。这部结合都市、玄幻、爱情的网剧，甚至打通了玄幻与现实透明却坚硬的壁垒。用平凡善良的报社实习生关皮皮与天狐星的狐族右祭司贺兰静霆甜蜜又虐心的爱情故事，用人气偶像宋茜、黄景瑜的倾力出演和自带流量的粉丝群，用徐开骋、李燊、许芳铱、江奇霖、刘泳希、李嘉铭的"实力配"，用电影导演陈正道、许肇任亲自操刀网剧的"大师班底"，证明了优秀的网剧需要一个有诚意的故事，更需要"精耕细作"的情怀。

充满想象力、弥漫甜蜜气息的玄幻爱情剧，似乎总会有取悦用户端观众的嫌疑，而这其实也是这个类型的网剧创作瓶颈所在。《结爱》不仅更新了剧情节奏和人设价值观，也重新定义了网剧观众的审美水平，用紧凑的剧情、富有张力的对白和层次感强的人物条线，支撑起更为复杂细腻、远离脑残白痴的玄幻和爱情。

《结爱》首先贡献出的是一个朴素经典的爱情故事，题目叫作"此生不会欺骗你"。当因天狐星的灾难无奈逃到地球的狐族右祭司贺兰静霆遇到了千年前的爱人慧颜时，怎样让这个已经成为报社实习生的关皮皮认识他，接受他，想起他，爱上他，成为决定这

部剧中心水准的关键。当"霸道总裁与灰姑娘"的梗已经被玩坏，"霸道总裁"套路能够给到剧情和剧迷的，就只剩下了伤害。

《结爱》仿佛看到了这一点，因此它勇敢果决地抛弃了超脱出生活逻辑的悬浮、静止的价值观，而是再次启用角色自身的困境与成长这个核心驱动，把贺兰静霆和慧颜千年后的相见和相恋，设计为一场重新来过，和一场情感生命的复活。第一次鸡同鸭讲的采访中，一边是眼神认真笃定的贺兰大人，一边是备觉可笑和无厘头的现代记者，贺兰静霆在关皮皮完全不相信的叹息中平静而坚持地介绍着"日盲症"的自己、"吃花朵 晒月光"的自己、半人半狐习性的自己，而关皮皮也毫不隐瞒对陶家麟近乎无力的爱和专一，没有过分戏剧化冲突，没有脱离逻辑轨道的突发情节，从关皮皮对贺兰颇带"轻喜剧"色彩的初次采访，到最终二人心意相通，支撑起剧情并扎实走下去的是角色的自身成长，而成长的经历、故事、代价和启示才是最值得剧迷追下去的所在。

他们都必须面对自身与他人的困境：来到千年以后的贺兰不懂现代社会的秩序语言，不了解现代男女相处的社会伦理，前世爱人已成他人所爱，他面对爱的吃力和无力是角色真正爆发生命力的起点；而因为成绩平平迟迟不能转正的关皮皮，也与成绩优秀、准备出国深造的男朋友陶家麟遭遇了无法精神同步的成长考验。在这里，关皮皮尽管仍然是一个"灰姑娘"，但她不是"白莲花"或者"玛丽苏"，根本无法程式化地受三个或者三个以上的男主和男配们分拨加持，她的光彩要靠人物自身的意义寻找和命运推动，而不

再是形象塑造上的无所不能。于是，贺兰高贵却不畅达的身世和命运，关皮皮单纯善良却遭到爱情转身的痛苦，与他们一千年之前的情结和爱，构成了稳定扎实的"剧情三脚架"：贺兰尽管是右祭司大人，他也要面临千年时空流转的种种困境，关皮皮尽管仍然是一个社会底层的"灰姑娘"，但是她的人生不依靠男主们众星捧月的爱情，因此，男女主角在青春和偶像的剧集里终于不用依靠慢镜头和不节制的配乐来尬演，传奇的故事回归在自然和流畅的氛围和逻辑中，成就了网剧不断成长的基本元素。

而贯通"此生没有欺骗你"这一爱情价值的，还有一条剧情副线，就是田欣与陶家麟的情感。作为关皮皮的闺密，"兔子吃了窝边草"来撬闺密的男朋友这件事，总归是不光彩、不道德的。同样品学兼优的田欣，轻而易举地帮家麟拿到珍贵难得的教授推荐信，并兴致勃勃与陶家麟畅谈未来规划的时候，好感已经变成了爱情。"背叛"作为文学和影视作品中的众多命题之一，在《结爱》中仍然是以暖色调来处理。经过深思熟虑的田欣和陶家麟在"欺骗还是伤害"的纠结中选择了坦白和面对，用真诚和责任的力量把"此生不会欺骗你"也回报给了善良和单纯。

现实主义元素的参与，对剧情的节奏和格调的超拔也起到了重要作用。无论是对于关皮皮、何家麟、田欣所代表的青年人的求学就业还是关家与何家父母体现出的家庭婚恋伦理，无论是田欣出国后为爱情退出事业的情感新困境还是小菊潜滋暗长又错投芳心的盲目爱情，甚至包括现代传媒的运营，年轻人整容等热点社会话题的

参与，活跃和提升了观剧体验，连通了网剧创作与现实关照，是非常具有引领意义的有益尝试。

《结爱》考究的结构也很亮眼，它采取了每一集都从一千年前开始，每一集都以独白结束，篇章感强，实现了与现代社会"时空挪移"的蒙太奇效果。宋茜在结尾为剧迷送上的独白，不仅再次证明了她的台词功力，也凸显了该剧在故事层面以上的更高一级的精神层面——自尊与选择、忠诚与背叛、现实与虚妄、占有与奉献之间的相伴相生又相杀相克的消长和哲学思索。

在"IP"改编当道的网剧制播生态中，《结爱》用"抓地"的人设、贯通的价值观、讲究的结构和考究的细节，规避了"娱乐至死"的恶俗套路，在打造一部充满想象力和甜蜜气息的奇幻爱情大剧的过程中，以超乎观众期待的呈现质感，还原了网剧作为艺术的"审美"本质。

因此，《结爱》的观剧体验是流畅的。或者说，《结爱》解释了一个问题，即一部网剧作为项目来运营时，是听命服从于粉丝的感性狂热，把所有的赌注压在主演的偶像光环上，还是立足剧情打磨，把主演的网络号召力作为加分项，我想《结爱》给出了最好的答案。

（原刊于《网络文学评论》2018年第4期，刊发时有改动）

历史的热点不好蹭

《思美人》接档《人民的名义》在湖南卫视开播，一众偶像演员凭借颜值担当撑起这部集"历史、宫斗、玄幻、仙侠、爱情、偶像"于一体的大剧，却遭遇收视的"断崖式"跌落，这个跌落说明，历史的热点并不那么好蹭。

在制作方提供的剧情简介中，电视剧《思美人》是"以群雄争锋的战国时代为背景，讲述楚国大夫屈原在内忧外患的楚国，一边勇敢地与权贵宫斗，拯救楚国于危亡之中，一边与莫愁女相知相爱不能相守，待政治理想破灭，屈原自沉汨罗，莫愁女驾舟远去相忘江湖的故事"。

剧中的屈原一出场便借一场梦与莫愁女相遇。云雾缥缈中，屈原被莫愁女的美丽惊艳，又险些在莫愁女的猛兽坐骑爪下殒命，头戴花环身披藤萝的莫愁女出手搭救，然后跨坐骑悠然远去，独留屈原怅然神伤。大概是屈原创作的诗词中浓烈的浪漫主义和神话色彩给了创作者灵感，最终，一部以"反映屈原美政理想，折射战国时期政治经济社会全貌"为噱头的所谓历史剧，不见历史环境铺陈，不见青年屈原描绘，只剩下这浓郁的仙侠色彩。有网友评论："我还以为梦里被猛兽追赶的屈原是在渡劫飞升。"

从史实上讲，中国民间传说中的莫愁女因擅长歌舞被顷襄王征

进宫中为舞姬，她确因出色的歌舞天赋与屈原、宋玉、景差结交，但与屈原之间并未产生男女感情。历史上的莫愁女因未婚夫被放逐而投江，后不知所踪。当然，影视剧胡乱改编历史早已不足为奇，对观众而言，为增加话题热度和娱乐效果的改编套路也已再熟悉不过。坏就坏在，演员呈现出来的效果加重了剧情的尴尬——熟女气质的张馨予和二次元感满满的"杀姐姐"马可，演绎起才子佳人就是有说不出的违和感。这是演技的问题，还是编剧、剪辑的问题？或者兼而有之？

同样是被吐槽"玛丽苏"、不尊重历史的另一部讲述战国时期的电视剧《芈月传》，如果和《思美人》相比，那可真是好太多了。芈月再女主光环，至少你是看得到环环相扣的情节铺垫；芈姝的"黑化"也有种种诱因。但在《思美人》里，屈原的爱情起源，是因为梦里的"山鬼"和莫愁女长着同一张脸而爱上莫愁女——这是鬼故事吗？

文学作品也好，影视作品也罢，在情节和人物设定上，最重要的就是逻辑自洽，而现在看来，《思美人》就是投机一个众所周知的历史人物，却又对应该有的人物经历和历史质感泛泛而过。如果你是架空历史的一个"IP"，也就随便怎么扯了，《琅琊榜》不就是一个绝佳例子吗？但是历史剧改编是有空间和边界的，影视剧作为文学艺术作品，虽然不肩负对史实和人物定论的考据义务，但也绝不能颠覆既有史实。把屈原拍成一个缺乏礼数的冒失少年、将大部分精力放在谈恋爱的古装杰克苏，小朋友们还怎么正确理解语文课本里的《离

骚》和《湘夫人》？

文艺作品应该坚守一个基本的历史观。历史上昏聩无能、重用佞臣的楚怀王在《思美人》中胸怀社稷，鼓励屈原不要困于斗室之中诗词歌赋，把才华用于楚国的治国朝政；"秦失其鹿天下共逐之"这句出自《史记·淮阴侯列传》的典故，也穿越到战国时期，被狩猎的侍卫和士兵们大喊以壮士气；青年屈原因观看莫愁女表演的"百戏"耽误了楚国重大的祭祀，而"百戏"一词也是起源于汉代的名称；屈原可以在监狱里喝酒大醉，不必理会战国时代只有祭祀才能喝酒，只有王公贵族才有权利喝酒的常识……

为了剧情，一群穿着并不严谨的战国服饰的古人，毫不犹豫地用现代思维、现代逻辑、现代礼节来讲一个古代社会里的青春偶像故事，"捡了故事，丢了历史"一语成谶。如果仅仅因为年代久远、史料缺乏，客观上造成了历史人物的空白，的确可以发挥想象力，但史书对于屈原的记载，还是相对丰富的。"既莫与为美政兮，吾将从彭咸之所居。""亦余心之所善兮，虽九死其犹未悔。"从一位贵族少年到政治家、从政治家到文学家、从文学家到诗性哲人，屈原的形象可以在它的作品中找到丰富的给养，但是影视剧非要用网文"IP"的逻辑去"创造"，不仅无法成就历史剧，相反还消解了故事性和可信度。

历史题材使影视剧长盛不衰，得益于它呈现出的文化意蕴和历史感，以及凭借历史文化彰显出的艺术张力。但影视剧改编又是一个极富难度的工种，编剧需要有较为系统的历史知识才能不露怯。

《思美人》既然有志于把历史文化标签贴在最前面，它就许诺了一个历史底蕴深厚的时代背景，也许诺了一个才华横溢、思接千载的主人公屈原。很遗憾，这部只是想蹭一下历史热度的"历史剧"，现在看来不过是一部打着"传统文化"幌子的俗气言情剧。

（原刊于2017年5月4日《新京报》，题目有改动）

抗战讲述的理性与温度

　　2020年是中国人民抗日战争暨世界反法西斯战争胜利75周年，纪录片《烽火滹沱》以华北地区石家庄的抗战岁月为时代背景，再现了从抗战爆发到新中国成立的近20年中，太行山下滹沱河畔的中华儿女在民族危亡之际，赤诚英勇、前仆后继、保家卫国的光辉历史，以充满理性和温度的讲述重温了那段伟大的征程。

　　这是一次不同寻常的历史讲述。作为一部总长三集的纪录片，作品在整体构思上却并未停留于历史事实的简单铺陈连缀，也不满足于仅通过叙事技法的调度来激发爱国主义的情感共鸣，而是通过《离乡》《亮剑》《家国》三个篇章，把抗日救国的炽热同时置放于时间和空间构成的坐标系中，完成了"石家庄抗战"在地理文化和民族心理上的追溯与传承，为"燕赵自古多慷慨悲歌之士"寻到了一条既融合历史理性又具人文品格的情感线索，而这条线索也正是滹沱河千百年来奔涌不息的精神象征。

　　纵观《烽火滹沱》，在呈现中华民族以身许国、九死不悔的抗战记忆时，纪录片将生动朴实的民间视角作为叙事策略的首选，普通人的情感和日常生活成为进入宏阔历史的微小切口。在第一集《离乡》中，年过九旬的老兵封清华回忆了当年参军后的往事，在随晋察冀军区四分区作战时，他始终带着母亲做的布鞋。硝烟四起

的战争带来了随时降临的伤亡，而70多年过去了，让这位抗战老兵潸然泪下的却不仅仅是战争的惨烈，其中还饱含着"烽火连三月"的战争年代，一个青年对母亲和家乡的深深思念。这双在背包里背了整整三年的布鞋，不仅让错怪封清华拿了群众针线而眼含热泪的连长哽咽难言，同时也成为片中以真挚情感来反衬灾难、控诉战争的典型意象。

在回顾惨绝人寰的藁城梅花镇惨案时，90岁的樊月香作为战争的幸存者和见证人，至今无法忘记的是8岁时亲眼所见的"一看街里，满地的兵""机关枪嘟嘟嘟，枪子儿嗖嗖"的恐怖与惊惧，是"有文化""长得好""开花店"的父亲惨死于日军屠刀下的痛彻心扉。在《亮剑》一集中，纪录片以平型关大捷、百团大战、陈庄歼灭战、井陉煤矿破袭战为背景，把叙事焦点放到聂荣臻元帅战火中收养日本孤女美穗子的故事上，并将此情节与侵华日军烧杀抢掠亦不放过幼儿的罪行对比，表现了中华民族和燕赵大地的宽厚仁德，而其中人道主义闪耀出的人性光辉也呼应着滹沱河水的深沉回响。正如聂荣臻写给日军的信中所言："我八路军本着国际主义之精神，至仁至义，有始有终。"

作品的民间视角着意突出人物的普通人身份和情感，其视角越是民间化、日常化，战争的灾难性和毁灭性就越强。《烽火滹沱》选取了老兵、亲历者、寻访者、守护者等不同人物的角度，并侧重挖掘普通人情感中平实感人的力量，在被反复书写的抗战史中找到了一种质朴细腻却同样坚韧的情怀。在坍圮残破的家园里，在血淋淋的惨

烈屠杀中，无论是平山团"村村挂孝、户户致哀、兄死弟补、前仆后继"的悲壮，还是以八十一个"不知道"回答侵略者的八十一颗高贵的头颅；无论是裹着小脚却毅然背起伤员跑路的戎冠秀，还是连续激战十余个小时弹尽粮绝投崖自尽的"挂云山六壮士"……民间视角融合了英雄主义的光辉与中华民族朴素真实的情感，完成了二者在马克思主义人民史观和英雄史观上的过渡与重合，同时也以极具说服力的"史证"歌颂了燕赵大地"逢敌必亮剑"的无畏精神，生动地揭示了"人民群众是历史的创造者，是历史进步的推动者"这一历史规律。

《烽火滹沱》中另一个值得注意的创作特点是对"实证"和"见证"的巧妙处理。在历史纪录片的创作过程中，"实证"作为重要的"二重证据法"，主要以史料文献的结合表现历史真实，突出纪录片在内容方面的史料价值和研究意义，因此，为观众呈现"真"是历史纪录片的基本审美追求。在该片中，抗战时期拍摄的真实影像与来自中、日、美等国家的电文、信函、录音等文献资料，作为历史学研究角度的"第二重证据"，保证了石家庄抗战书写的客观真实和历史理性。

抗战爆发后，时年19岁的刘梦元因父母惨死于日军毒气下而坚决参军，《晋察冀画报》的摄影记者沙飞拍下了他选择人生道路的决绝时刻，使其成为七十年后与抗战老兵刘梦元的自述相互印证补充的重要资料。在表现抗战爆发数月后八路军开展"游击战"带来的战略转机时，纪录片选用了一段国防大学教授金一南的采访视

频，通过被访者的系统研究，把当时中国共产党人"武器装备差却一直往上开"的民族血性和战术智慧展现得淋漓尽致。此外，片中还援引了他国的文献资料，最大限度地还原滹沱抗战的历史真实。在表现东北三省沦陷，华北成为日军猎食目标时，片中引用了日本驻北平特务机关长松室孝良在《致关东军的秘密情报》中的原文："帝国原料与市场问题之解决，实不能不注意易于进攻的中国华北。华北，诚我帝国之最好新殖民地。"同样，在记录河北正定高平村这个直至日军投降也未被占领过的村庄时，片中以日本防卫厅编纂的《华北治安战》中的描述印证了地道战的效果："部队在行动中，经常受到来自住房的窗口、墙上、丘陵树林中的突然射击。偶尔发现敌人，紧追过去，却无影无踪，以后得知他们挖有地道。"

如果说"实证"是从真实性层面来体现历史纪录片的伦理价值，那么"见证"则为史诗的讲述提供了温度。尽管《烽火滹沱》并不像同为抗战题材纪录片的《我的抗战》一样，以口述史为主要呈现方式，但作为历史学研究"第三重证据"法中的重要组成部分，个人见证与口述史料也成为《烽火滹沱》艺术感染力的重要来源。除了见证过残酷战争的封清华、樊月香等老兵和亲历者的口述外，纪录片还从周保全的女儿周平、摄影师李君放、聂荣臻指挥部旧址纪念馆馆长李化璟、为烈士寻亲的高文元等人的视角，把七十年的时间距离进行并置和对比，在战争与和平的互文语境中完成了当代人对历史的口述和见证。值得注意的是，这样的口述仍然发生

在滹沱河畔，这样的见证成为一种滹沱精神的传递和继承，与七十年前手无寸铁、顽强抗敌的壮怀激烈遥相呼应，成为母亲河赋予石家庄人最为深沉凝重的民族使命。对曾任高平村民兵队长的抗战老兵周保全的女儿周平而言，父亲晚年时总在"枕头底下放一把小刀子"的生活习惯，比任何语言都更加深刻地勾勒出了战争给人留下的烙印伤痕；而抗战老兵的后代、多年来为老兵拍照片的摄影师李君放，则在200多个老兵的暮年影像中完成了其对滹沱河红色记忆的集结。李君放的三爷爷、五爷爷都是抗战老兵，而他所拍的这些照片再一次成为传承精神的信物，无声地承担起了讲述历史的使命；已经86岁高龄的李化璟，退休后主动要求在聂荣臻指挥部旧址纪念馆看护讲解，支持他十数年如一日的力量正是对滹沱英雄精神的敬畏和守护。

应该说，《烽火滹沱》的艺术呈现见人见事、点面互彰，既尊重了历史真实的法则，又没有局限于史料的单一。在滹沱河的抗战记忆中，浓郁的地域色彩和基于地域文化的家乡情怀与爱国精神成为贯穿全片的精神线索，而历史实证与见证的均衡又促成了本片历史性和艺术性的有机结合。母亲河宏阔温润、坚韧不拔，把中华民族的精神品格从战火纷飞的年代一直延续到和平幸福的当下，也必将传承给充满希望的未来。

（原刊于2020年7月17日《文艺报》，题目有改动）

母亲河的文化传承与时代讲述

　　滹沱河是石家庄的母亲河，这一有关历史文化和地域文明的描述成为对石家庄城市坐标最深沉最有力的指认：它可以上溯到《周礼》中"滹池"的记载，可以蔓延到对仰韶文化、台西商代早期文化等原始时期农耕文明的滋养，也可以哺育抗日烽火中前仆后继保家卫国的不屈精神。如果说作为一种地域文化特质的提炼，石家庄的存在感更多地处于历史面向的话，那么纪录片《滹沱筑梦》则是一部根植历史文化并着眼于现实和未来的时代记录。作品分为《河水有声》《激浊扬清》《大河筑梦》三集，从滹沱河哺育下悠久的石家庄文明切入，以强烈的"问题意识"对滹沱河在城市生态发展和文明建设中的变化历程进行了现实观照，突出了母亲河从悠久历史到生动现实、从灿烂文化到城市文明的演进脉络，不再满足于对滹沱河文化记忆的盘点，而是把滹沱河的历史、现在和未来放在城市的现代发展进程中对时代精神与大河精神价值交叠的考量中，成为滹沱文明演进的重要影像呈现，同时也为石家庄作为现代城市的形象和定位提供了依据。

重构"大河记忆"的叙事功能

世界文明的缘起，都是围绕大河发展的。无论是中国的长江、黄河，还是埃及的尼罗河，法国的塞纳河，美国的密西西比河，河流成为穿行在一个国家和地域中融合现实景观与文化精神的经脉，成为滋生和保存民族性文化记忆的物质载体。因此，带有"母亲河"或"民族性"的大河文化往往以历史文明绵延中的久远和辉煌作为叙事重点，河流及其两岸的民居、农耕和繁衍，以及河流文明滋养下的语言、信仰、民族文化作为一个独立于观众的客体等待我们去认识、去解读。《滹沱筑梦》显然没有被传统的叙事方法束缚，在第一集《河水有声》中，积淀千年的滹沱文明并没有以全览式的综述进行罗列，而是以城市的缘起和发展为主线，以远古文明、近代发展和现代建设的时间逻辑对滹沱文明与城市繁荣的关系进行了梳理，讲述了石家庄伴随滹沱河水生成、发展和繁荣的历史。

南杨庄仰韶文化遗址和台西商代早期文化遗址作为远古时代滹沱河两岸的人类活动遗迹，是城市最早的影子或模型。在滹沱河的养育和见证下，先民不仅养蚕、酿酒、采矿、制瓷，还创造并经历了中国乃至人类发展和进步历史上的重要时刻。历史文化方面，纪录片选取了青铜业、铸造业视角，精选出一系列珍贵的历史文物对滹沱文化进行串联，从春秋时期古中山国考究的错金银工艺到正定隆兴寺内建于北宋、高达21米的铜铸观音塑像，再到存放于开元寺内的巨型赑屃，再现了时代在河流奔涌中留下的灿烂光影。社会发

展方面，作品则回顾了正太铁路开通、抗日战争、党的七届二中全会等历史节点，通过石家庄市平山县下槐镇百岭村老书记的回忆、传唱至今的抗战小调以及著名画家陈承齐的油画《进京赶考》等方式，用记忆、音乐和画面等多种影像手段的参与厘清了近代以来石家庄的"城市出处"，无论是"火车拉来的城市"，还是"新中国从这里走来"的城市，其地理意义和文化意义的交集就是滹沱的水声。

然而，《滹沱筑梦》的讲述并没有止步于历史的梳理，而是以"欲抑先扬"的叙事策略，在梳理和展示的基础上，将镜头迅速转向了当代城市建设中的滹沱河。作品以提出问题的形式，把风光旖旎、孕育承载着城市文化的滹沱河置于全球气候变化、社会经济迅速发展的自然条件和社会语境中，把母亲河断流、污染等难题与城市的和谐治理、科学发展进行关联，不仅形成了远古、近代、现代的"河流—城市"的映射关系，同时也把滹沱河对于城市的意义从文化回归到自然，从历史拓展到今天。那么，"大河记忆"的传统叙事功能在《滹沱筑梦》中就被更新和重构了，它不再仅仅作为叙事对象和客体，而是作为曾经的城市起源，滹沱河怎样继续实现它关乎城市发展兴衰、涵养城市文化内蕴的新时代的梦想。

开启"大河新生"的时代讲述

滹沱河从山西省繁峙县泰戏山下一眼山泉，历经588公里一路蜿蜒向东。没有人的参与，河流缺乏生气；人类过度开采，河流也会

面临断流之危。滹沱河作为石家庄的生存和发展之源，却在石家庄的发展历程中命运堪忧，这是一个值得关注的现实问题，对于滹沱河而言更是一个充满哲学意味的问题。《滹沱筑梦》在人与自然关于生存发展的对话和角力中，理性地反思了经济社会发展中城市的进步和代价，并从"人与河"的关系出发，以大量真实的影像视频和亲历人物采访再现了石家庄人为滹沱河"不断流"做出的历史性贡献。

书写现实的难度在于每一种真实的呈现都有视角局限，而纪录片对现实的呈现也会因为"人"的参与带有讲述者的情感色彩。在以"河"为主角、以"人与河"的关系为主体的叙述中，作者放弃了"讲故事"这种更易于和读者共情的方式，而是把滹沱河的治理和生态修复等综合工程的规划、出台、讨论、实施以新闻事实的形式进行剪接，连接这些事实的正是反映前文"问题意识"的一个接一个的棘手难题。从治理修复的目标定位是防洪还是景观，到河道施工的渗水处理；从沙坑回填的施工安全，到修复工程投资融资的实际困难；从河流生态修复高起点的规划，到清理整顿河道治理的拆迁；从河岸植被的科学选择，到河水的环保监测……在提出问题和解决问题的过程中，"大河新生"在滹沱河城区段综合整治与三期生态修复工程的实施中得以实现，而主创们把"人与河"中的人定位为城市的管理者、设计者和建设者，以群像模式代替个体讲述，以历史资料代替故事呈现，尽管一定程度上损失了情节上的生动性，但是全面客观地再现了石家庄在火热的现代建设中上下一

心、举全市之力维护母亲河的时代一页。

正因如此，纪录片在切入滹沱河的整治和修复工作时带有强烈的时代记录感，这种"实录性"审美尽管有时会失之于事实材料的堆砌，然而却不能否认真实作为纪录片的重要因素散发出的刚性气质。在滹沱河生态修复工程涉及的沿线县市中，藁城区投入资金最多，深泽县面临压力最大，但没有一人一地提出异议、乱发牢骚，为母亲河生态修复同担当共命运的团结成为时代强音。在第二集《激浊扬清》中，纪录片加入了大量的关于滹沱河整治修复的征迁、规划和监测数据，这使《滹沱筑梦》凭借事实资料获得了权威性和客观性，从而有助于作品实际传播中获得社会的认可。

描绘"大河儿女"的城市未来

当《滹沱筑梦》把母亲河的历史从远古拉回当下，以现实视角呈现它的历史流向和时代命运时，它就具备了面向未来的前瞻性格局。热爱并全力维护和改造母亲河的"大河儿女"，用责任、使命、勇气、团结重新唤醒的不仅是滹沱河给予城市的自然馈赠，更是从这条河流起航的厚重悠久和活力四射并存的文化记忆。

而在当下城市发展环境下的文化记忆，作为城市形象的重要体现，对于城市形象的塑造和传播，对于提升城市的美誉度和竞争力，具有"四两拨千斤"的重要作用。需要指出的是，城市纪录片不能仅仅局限于单个人物形象的塑造和组合，寻找并构建城市形

象，得到公众的信任，进一步获取从城市形象到城市文化的认同，是一部优秀城市纪录片的必备品质。约瑟夫·克拉伯在《大众传播的效果》一书中，把接受美学层面的观众心理称为"选择性心理"，并指出"受众总是倾向于接受那些与自己固有观点一致的讯息，而排斥那些与之相反的讯息，从而进行选择性接触、选择性理解、选择性记忆"。

在《滹沱筑梦》中，大量俯拍、航拍的运用提升了滹沱河自然景观的美学呈现，但景别的运用不止于此。作者把滹沱河上的赛龙舟、河岸上的战鼓表演、运动爱好者绕河骑行、河畔村民经济作物种植、勃兴的绿色产业、火热的互联网和科技园区等场景由远及近排列，形成了叙述逻辑上的景深效应，从而带给观众生动而明晰的城市体验，并成为凝结着城市形象的现代名片。正如片中所言，"治理一条河，改变一座城"，《滹沱筑梦》正是石家庄人在"两个一百年"历史交会点上对历史文明、革命精神和当代建设的记录和审视，而让滹沱河永葆活力的正是大河儿女对滹沱文化的敬畏，对地域建设的责任，以及对于未来梦想的期待。

第三辑

观　点

现实的虚化与聚焦：网络剧创作传播中的双重景观

内容摘要：媒介融合时代的网络剧，在经历单兵作战、纷纷试水、遍地开花的阶段性发展后，吸引眼球的无厘头搞笑、戏剧性的夸张离奇、架空戏说的历史想象、元叙事的经典消解等备受诟病的特点也在其艺术探索中逐一亮相。本文从网络剧近年来的发展轨迹和主要特征入手，结合其后现代主义和青年亚文化的精神底色，在大众文化和传播学视角下，对网络剧与现实世界的"关系悖论"进行梳理，同时从近几年来网络剧的创作实践和文本分析入手，针对《白夜追凶》《大军师司马懿之军师联盟》《无心法师》《琅琊榜》《延禧攻略》等作品从IP题材改编、文本意义、审美特征、传播特点、技术互动等方面进行解读和研究，旨在揭示网络剧创作传播过程中呈现出的双重景观：一方面，网络剧反对传统现实主义对宏大叙事和历史意识的主张，抛弃了对于深度意义的挖掘，背离了现实主义的厚重；另一方面，网络剧又依赖于生活现实和技术现实，用大众文化视域下的平民视角、审美表达和传播方式作为确认其"民间"身份的重要手段，依托自由度较高的互联网环境实现着自身的扩张和发展。

关键词：网络剧；现实主义；后现代主义；双重景观；大众文化

随着媒介融合的日趋成熟，互联网技术的迅猛发展、视频网站的技术更新和制作主体的原创推动，网络剧在泛娱乐化的传播环境下蓬勃发展。逐年递增的原创剧集与逐年攀升的播放量成为网络剧强劲势头的主要表征，超过半数的观众选择手机作为观剧终端，单剧播放量跨入"十亿时代"。网络剧的创作传播不仅满足了受众对于视频、剧集的跨屏收看需求，同时也在电视台、互联网、视频网站、影视制作公司以及电视机生产商的联合推动下更加多元和成熟。与此同时，"社会生活的发展使某种艺术体裁的表现力相形见绌，一种更新的艺术体裁将这种体裁进行分解，同时综合它的优势因素，并逐步代替了它的中心地位"[1]。于是，网络剧不再仅仅是一种文化现象，同时也成为一种大众认可、形式稳定的文艺创作样式。从起步发展到精作深耕，网络剧在资本、市场、观众以及自身内容和制作的试验和博弈中不断完善，其剧作内容、审美表达和制作水平也在不断探索、过滤和淘汰中日趋规范。从文化背景上，它的发展壮大是后现代主义和青年亚文化在参与社会文化的过程中对"意义"的出离；在传播视域下，网络剧改变着传统电视剧创作传播格局，却无法逃避其对技术现实和市场回报的依赖。

1　刘隆民：《电视美学：电视艺术的美及其审美活动》，文化艺术出版社，1990年。

一、网络剧发展概述

（一）网络剧的概念

尽管受到网民的认可追捧，互联网和视频网站也共同验证了网络剧从草创、山寨进而走向"井喷式"爆发的快车道的过程，然而学界依然没有对网络剧的内涵做出权威的界定和命名。

1.网络剧的内涵

普遍认为，2000年由5名在校大学生自编自导、拍摄资金仅2000元的心理题材网络剧《原色》因专门为网络播放而制作，成为毫无争议的"中国第一部网络剧"。[1] 而作为"网络剧"概念最早的提出者，青年学者刘扬的观点似乎也证实了它的合法性："网络剧是利用摄影机、摄像机、录音机和其他视频摄制设备拍摄录制的，模仿电视剧或电影的一般本体美学特征，以视听元素和剧作手段为其形式，以展现故事和塑造人物为其内容，以网络作为首要传播渠道，符合网络的传播方式和受众的观看方式的特定视听节目形态。"[2] 同时，互联网的技术红利带来的即时点播、实时互动、跨屏阅读等优势，把台播的传统电视剧引入互联网，使之具备了台播不具备的便携、即时等特性。因此，我们不妨对网络剧的内涵做出如下概括：一是由视频网站或影视公司独立投资拍摄，专门针对网络平台制作，并主要在互联网播放的剧集和视频作品，又称"自制剧"。二

1　《国内首部在互联网上播放的网剧〈原色〉播出》，新浪网，http://tech.sina.com.cn/news/internet-china/2000-03-20/20477.shtml，2000年3月20日。

2　刘扬：《新媒体语境下的网络影视剧传播与本体美学特征》，《民族艺术研究》，2010年第5期。

是利用网络平台在视频网站播出的传统电视剧集，把网络作为电视信号的替代技术，使受众能够在电脑、手机、Pad等智能电子终端上任意购买和点播的传统电视剧。

网络自制剧又分为三种类型。第一类是视频网站独立制作或与影视公司联合制作的"内容自制剧"，从IP开发、剧本创意、角色选择和制作营销都由视频网站按照相对成熟的方案计划具体实施。如：爱奇艺与工夫影业联合制作的《河神》、搜狐视频出品的《屌丝男士》。第二类是视频网站立足于互联网的传播特征，以高点击量和商业回报为目的，为客户量身定做的"广告自制剧"。第三类是由网民自由创作、自愿上传至视频网站进行传播的"原创网络剧"。其中第一类是本文的重点研究对象。

2.网络剧发展的重要节点

在网络剧从2000年以来近二十年的发展过程中，这一新兴的艺术样态从娱乐化、商业化到专业化、规范化的进程，有三个不能忽略的重要节点。第一个节点是2010年。从互联网实验室提供的数据来看，[1] 自这一年开始，国内排名前十的视频网站半数以上开始制作出品自己的网络剧，网络剧坐标从边缘移向中心，网络剧创作从自发转向自觉。从制作方进行集体创作转向的角度，2010年是网络剧标志性意义的一年。因此，媒体把2010年作为"网络剧元年"[2]的命名是有道理的。第二个节点是2014年，看到了网络剧"蛋糕"并受

1 互联网实验室《2010年9月中国视频网站市场份额统计报告》，2010年9月。

2 微口网：《国内网络剧的SWOT分析》，http://www.vccoo.com/v/24ee42，2015年6月13日。

到市场鼓励的各大知名视频网站，开始制订网络自制剧的战略发展计划，并明显加大了对网络剧制作的资金投入。其中爱奇艺在当年宣布单集投资500万元制作《盗墓笔记》，引发网剧市场付费浪潮，因此2014年又被称为"网络自制剧元年"。这一年，爱奇艺、腾讯视频、搜狐视频、乐视、优酷等视频网站先后制作播出了《废柴兄弟》《探灵档案》《匆匆那年》等剧集。第三个节点是2016年，国家新闻出版广电总局在这一年召开中广联合会电视制片委员会2016年度大会暨第十一届全国电视制片业十佳颁奖大会，首次对电视剧、网络视频行业引导和管理的相关工作进行了通报和部署，处理了150多部内容违规的网络影视作品,[1] 表明官方加大了对互联网视频节目的整治力度，也成为网络剧从野蛮生长向专业化规范化制作发展的重要拐点。

（二）网络剧迅速发展的主要原因

1.互联网技术的高速发展

根据中国互联网络信息中心（CNNIC）发布的第41次《中国互联网络发展状况统计报告》[2]，截至2017年12月，以手机为中心的智能设备成为"万物互联"的基础，移动终端规模加速提升、移动数据量持续扩大，为网络剧的传播创造了更大的空间。与此同时，技

1　国家广播电视总局：《2016年有150多部自制网剧、网络电影受处理》，http://cnews.chinadaily.com.cn/2017-02/21/content_28290532.htm，2017年2月21日。

2　中国互联网信息中心：《第41次中国互联网络发展状况统计报告》，http://www.cnnic.cn/hlwfzyj/hlwxzbg/hlwtjbg/201803/P020180305409870339136.pdf。

术发展催生了受众人群的激增，全国网民规模达7.72亿，手机网民规模达7.53亿，在对于大众性、娱乐化的剧集和视频的需求上，形成了巨大的消费缺口。

2.受众的接受需求

在海量信息呈碎片化涌入当代人生活，社会压力加大、工作节奏加快的前提下，青年人作为移动互联终端的使用主体，被网络剧"草根化"主题、"平民化"讲述、时尚搞笑的语言和曲折离奇的情节吸引。网络剧作为大众文化背景下艺术和技术的结合体，凭借它轻松、自由、即时、互动等强娱乐性和强交互性等特点满足了受众娱乐消遣的接受动机。

3.心理机制的驱动

根据马斯洛的需要层次理论，人的五个需要层次分别是生理需要、安全需要、爱和归属感需要、尊重需要、自我实现需要。低级别的需要没有被满足时，高级别的需要不会出现；低级需要一旦满足，代之而起的就是高级需要。然而，网络受众的巨大人口基数和网络文艺的多元化、细分化特点又必然导致每个级别需要的人群都客观存在，而低级别需要不会被完全满足。这样就形成了一个以"低级别需要"为圆心的市场旋涡，高一级别的需要产生了征候或者趋势的时候，又必然被一批新涌入的低层次需要裹挟和覆盖。因此，在网络剧的草创和初级发展阶段，无论作品内容还是艺术表达都尚且稚嫩的网络剧，因受众的心理需求始终在较低层次徘徊，造成了网络剧创作的低门槛、低标准、低品质，这种来自行业内部的

"劣币驱逐良币"式的"低准入"和"自调节"也催生了大量的网络剧集和视频。

4.文化产业政策的影响

网络剧作为近年来新兴的网络文艺样态，显示了它作为文艺产业链环的整体性。[1] 因此，在资本的参与下，版权出售、广告收益、付费盈利以及游戏等衍生品和周边的开发，都使网络剧成为文化产业系统中的重要组成部分。2014年，国家新闻出版广电总局召开全国电视剧播出工作会议，出台了"一剧两星"的播出规定，即同一部电视剧每晚黄金时段联播的综合频道不得超过两家，同一部电视剧在卫视综合频道每晚黄金时段播出不得超过两集。此举的效果并不仅仅体现在优化频道资源、丰富电视屏幕方面，影响最深远的则是增加卫视对于电视剧的购买成本。电视剧制作单位全新洗牌的空当，恰恰为视频网站推出网络剧营造了绝佳的契机。2017年，国家又先后出台《推进互联网协议第六版（IPv6）规模部署行动计划》《关于深化"互联网+先进制造业"发展工业互联网的指导意见》《"十三五"信息化标准工作指南》等政策文献，对提升互联网的承载能力和服务水平、完善国家信息化标准体系以及发挥网络文艺的产业潜能提供了政策支持和技术条件。

1　王红勇：《网络文艺论纲》，山东教育出版社，2014年。

（三）网络剧的主要特点

1.大众化

20世纪英国著名文化研究学科奠基人雷蒙德·威廉斯在对"大众"进行定义的时候强调了"为很多人所喜爱""质量低劣的作品""被特意用来赢取人们喜爱的作品""人们为自己而创作的文化"四个特点。德国社会学家阿多诺则认为，喜欢的人越多，作品的趣味就越低。反过来，为了获得更大的商业利益，艺术家就要降低作品的趣味，以满足大众的需要。[1] 网络剧作为以移动互联技术为前提的艺术形式，注定了它的受众以青年人为主力，数据也证明了这一点。第41次《中国互联网络发展状况统计报告》中显示，2017年我国7.72亿网民中20—29岁之间的网民在所有年龄段中占比最高，达30%。而面对社会中年轻时尚、富于创造力和接受力的青年目标群体，网络剧就必须具备通俗、流行、日常、多元、爆笑等文化产业视角下的特点：在题材上广泛多元无所不包，历史、罪案、玄幻、都市尽收其中；在形制上短小精悍、内容紧凑（如《屌丝男士》每集仅3分钟）；在审美特征上倾向于平民化的大众审美。

1　转引自彭锋：《艺术学通论》，北京大学出版社，2016年。

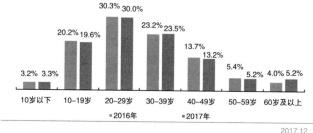

中国网民年龄结构[1]

来源：CNNIC 中国互联网络发展状况统计调查

2.交互性

媒介对个人和社会的影响就是产生新的尺度，这是麦克卢汉在《理解媒介——论人的延伸》中对媒介在社会学语境下的功能定位。[2]移动互联网作为新的技术媒介参与制定受众观看剧集的新尺度、新规则、新标准，主要体现在传播方式和反馈机制两个方面。从传播方式来看，移动互联网技术为网络剧提供了广阔的空间，手持各类移动终端的观众既可以按照个人意愿从视频网站点播观看和下载相关剧集或视频，也可以上传个人制作的视频作品，还能够把剧集通过网络分发给其他网站和观众——互联网时代的受众既是接受者，也是传播者。

从反馈机制来看，视频网站为观众开通了用户留言、弹幕评论等通道，网络剧的受众个体之间、受众与网站之间都能够进行自由

1　中国互联网信息中心:《第41次中国互联网络发展状况统计报告》，http://www.cnnic.cn/hlwfzyj/hlwxzbg/hlwtjbg/201803/P020180305409870339136.pdf.

2　[加拿大] 马歇尔·麦克卢汉:《理解媒介: 论人的延伸》，何道宽译，译林出版社，2011年。

畅通的互动交流，剧集播出后的反应可以以最快速度在观众之间、播出平台和制片机构的范围内共享。甚至一些网络剧的制作就在网友的互动参与中开展和完成：《我为天使狂》从演员海选、剧本征集、拍摄记录和论坛互动等环节都体现了网络剧的高参与度，[1] 这也是网络剧区别于传统电视剧的重要特点。

3.消费性

这里的"消费性"并不指观众作为消费者对网络剧集的购买、广告观看等造成的盈利行为，而是以网络剧的"草根"视角、民间身份和日常主题为对象进行文化背景分析。以后现代主义作为精神底色的网络剧总是力图打破中心化、主体化，以反本质主义、反"权威"意义为标志，把世俗、多元、偶然以及对宏大叙事和元话语的解构作为主题。而后现代主义对文化产品内容的影响又与资本对网络剧的主导相扭结，并产生了更大的合力，使网络剧呈现出迎合大众趣味的消费性，特别是在2009年以前网络剧发展初期，在视频网站无序竞争的状态下，网络自制剧基本上是以迎合观众需求、制造刺激猎奇的"三俗"产品居多，而体现社会主流价值和良好风尚的网络剧却寥寥无几，主流价值观被后现代主义和青年亚文化覆盖，巨大的受众群体既是消费主体，同时又被网络剧消费，他们不再是《白毛女》向台上的黄世仁开枪的激动的"分享者"，而变成了一个"旁观者"——一个把作品是否虚构、是否有意义等疑问放弃和悬置的"旁观者"。

1 　王红勇：《网络文艺论纲》，山东教育出版社，2014年。

二、虚化："距离"的消失与意义的重写

如前文所言，网络剧创作和传播中的双重景观是在移动互联和全媒体融合时代后现代主义文化、青年亚文化和大众文化在影视剧创作上的艺术表征。它既承担着各种文化体系交织造成的话语表现，又受制于互联网和媒体的技术话语。杰姆逊指出，后现代的全部特征就是距离感的消失，[1] 网络剧与网络文学相似，同样企图弥合空间距离感、时间距离感和大众与精英的距离感，[2] 那么，综观当下的网络剧创作，空间感的消失主要体现为对现实主义的放逐，时间感的消失则是对历史意识的悬置，而大众与精英的距离感恰恰是对社会价值的戏谑以及创作表达的俗化。或者说，要"现实"、不要"主义"成为网络剧在创作制作理念上的新的选择。于是，"将现在从与过去和未来的关系中解放出来，将这里从与那里的关系中解放出来，使我们每一次现在、这里的生命都充分呈现自身的意义"[3]——这种不再通过历史、未来、他者的互文关系来确定自我意义的"在场性"，以及在场的原始、瞬时带来的真实、自由、网感十足的作品特征，成为网络剧在题材内容和价值审美上的新的面向，而网络剧也在对距离的消融中启动了移动互联时代关于意义的想象和重写。

1　[美]弗·杰姆逊：《后现代主义与文化理论》，唐小兵译，北京大学出版社，1997年。
2　欧阳友权：《网络文学概论》，北京大学出版社，2008年，第124页。
3　彭锋：《重回在场：哲学、美学与艺术理论》，中国文联出版社，2016年，第14页。

（一）对现实主义的放逐

作为题材、形式和时长相对自由的艺术形式，网络剧尽管可以通过移动互联网这种开放共享的媒介进行传播，但它归根结底还是要遵从剧作的艺术创作的规律，必须以主题、故事、人物、手法、制作等方面的专业水准，生成题材价值、审美特征等方面的艺术感染力，并凭借直击世情人心的内容和考究精良的制作赢得观众和市场，从而实现自身性的运行和发展。

现实主义创作因遵循"来源于生活、高于生活"的挖掘、提炼和升华的创作方式，具备了人物形象的典型性和社会历史意义层面的深刻性，并向"经典文本"的目标靠近。然而，后现代主义和青年亚文化背景下的网络剧，则态度鲜明地消解"宏大叙事""权威表达""深度模式"，它服务于受众在放松减压、消磨时间上的客观需求，服从于网络剧传播"分众化"的趋势，同时也无意建立经典文本和典型人物，它更趋向于生活本来面貌原汁原味的呈现，意图反映与它的"民间身份"和"草根特征"相匹配的"素人式"生活，更体现一种不附带主观意识形态，不承担某种重大意义的生活方式和大众审美，于是网络剧顺理成章地体现为对一切规则的摆脱，变成了"写什么都行"（题材）、"怎么想都行"（价值意义）和"怎么写都行"（艺术表达）的"放飞自我"。当然，这种超越和自由在网络剧发展的初期，在题材和内容的多样化、话题度和人气制造上起到了一定的助推作用，但潮来凶猛，矫枉过正，也留下了同质化严重、格调低下、制作粗糙的后遗症。

以仙侠玄幻类网络剧为例。此类网络剧的叙述线通常锁定在游历成长、正邪较量、侠义情怀、与命运禁忌抗争等故事性较强的要素，并结合爱情、亲情、友情、师徒情等看点丰富的情节，凭借主人公离奇曲折的命运、坚毅完美的性格以及美轮美奂的后期制作征服观众。2015年搜狐视频和唐人影视联合出品的网络剧《无心法师》以中国传统鬼神文化为背景，用线性叙事保证了环环相扣的故事逻辑和悬念设置，融合玄幻、爱情、惊悚等元素，塑造了与月牙真心相爱、与岳绮罗斗智斗勇的无心法师形象。在扎实的故事基础和严密的叙事逻辑之外，《无心法师》还呈现了高对比度的色彩画面、强辨识度的神秘场景、情节化音乐背景以及精良逼真的高品质特效，不仅创造了口碑和收视双丰收，也提升了网络剧创作在题材表现和美学表达上的水平，是网络剧从数量上井喷到质量上跃升的一个重要标志性作品。无独有偶，国内首部网络播放破200亿的仙侠玄幻剧《花千骨》通过讲述花千骨和白子画师徒之间触犯禁忌、有损修为、惑乱众生的虐心恋情也收获了不俗的市场回报，这固然与该剧自带的高达73.6%的女性原著粉丝的追捧有关，但白子画对花千骨的一往情深，东方彧卿对花千骨的不离不弃，以及花千骨摆脱了"灰姑娘"惯性叙述，靠个人能力一路升级打怪的自立自强等精神特质也帮助《花千骨》从一众格调低下、雷点不断的玄幻剧中脱颖而出。在作品广受欢迎的同时，市场给予了高度认可和丰厚回报：《花千骨》首轮发行后突破1.68亿元，单日网络播放量超过3.5亿

次，手游上线后也快速占领市场[1]。

与这部分优质类型剧成功征服受众和市场相对的是，大量的跟风创作和制作，导致题材类型同质化、故事逻辑经不起推敲、"五毛特效"的后期制作等创作硬伤，涌现出了《择天记》等大量被观众吐槽的"烂片"，连受到《无心法师》播出效应鼓励之后创作的《无心法师2》也同样没能逃过"续集魔咒"，因故事冲突乏力、创新点不足等原因在品质和收视上都乏善可陈。

（二）对历史意识的悬置

当尼采在19世纪提出的"不存在事实，只存在解释"成为后现代主义者的共识之后，解构、摧毁和重新定位就变成体现后现代思潮历史观的关键词。历史过程中的事实真相以及写史秉承的"宏大叙事"都被彻底否定，而代之以虚无主义、碎片化和荒诞不经的颠覆与戏谑。与19世纪不同的是，当时的经济社会和政治文化语境中，后现代主义指出人类生存没有意义、没有目标，历史没有可以理解的真相和本质价值；而在后现代主义色彩的网络剧时代，对历史相关的概念范畴和真相叙述并没有被完全摧毁。作为历史题材的网络剧创作，历史观和历史感必须是在场的，既不容许虚无主义的无视和戏说，更不容许主观唯心的历史臆想。创作者更倾向于利用历史切口打开故事，而并不对剧作的价值和意义从历史观的角度进行指认，也就是说，网络剧对历史意识既不拥抱也不回避，它既延

1　卢扬、陈丽君：《仙侠小说改编成吸金大剧》，《北京商报》，2015年7月31日。

续了传统电视剧对历史题材的热衷，把历史背景作为故事底色，同时又企图建立对历史的新的定位和呈现，而支撑创作的历史观究竟在哪里、以何种方式体现的问题，在网络剧中被轻松悬置了。

2017年在优酷视频首播的《大军师司马懿之军师联盟》（以下称《军师联盟》）以司马懿入仕为曹魏政权呕心沥血的故事为主线，再现司马懿与曹氏父子密切而复杂的关系，以及东汉末年到三国鼎立的动荡年代中司马懿韬光养晦、风云激荡的前半生。然而，"网感"十足的片名透露了《军师联盟》不再把重复清晰的史实和架设厚重史观作为创作意图，它只想通过抽出历史中的人物，借由"强情节"的故事线索和人物关系，把"历史剧需要时代表达"作为互联时代的新追求。仅第一集中就包含有华佗受曹操猜忌被杀、司马懿之父身陷"衣带诏"、月旦评上杨修司马懿激辩展风华等主要情节链条，以及杨修退婚司马孚、曹丕郭照一见定情等铺垫，快节奏剧情超过了观众对历史剧的心理预期，流畅的观感既体现了编剧的功夫，提升了全剧的综合智力指数，更反映出《军师联盟》在历史观的确立和历史叙事的方式上找到了与当下时代衔接的"点"，这个"点"，既在历史"大事不虚"的边界之内，跳出了既有影视作品对司马懿的脸谱化呈现，又果断地还人物于历史中，并选择了历史剧的现代讲法。在人物塑造上，《军师联盟》抛弃二元的人物设置，采用了"平视"的视角，既不是为了"洗白"和正名的英雄颂歌，也不是离奇虚构、历史戏说，而是企图还原英雄际会、权力更迭的壮阔时代里的一个才子和臣子的心路历程。在《军

师联盟》群英谱中，只有性格异同、命运浮沉、才能高下的区别和理想与信仰的选择差异，没有以往三国题材中以"忠奸"区分的价值体系，表现出了客观节制的历史感，这种更加宏阔、更加理性的表达，尽管没有主观历史意识的参与，也被当下多元多变时代的理念所认同。

当然，在时代视角下对历史意识的悬置并不直接决定网络剧是否成为"爆款"，而决定于创作者在历史与现实的时空交叠中提炼出逻辑自洽的主题，同时还要在符合历史逻辑的前提之下。以屈原为主人公的《思美人》既囊括了"历史、宫斗、玄幻、仙侠、爱情"等要素，又有马可等一众偶像演员的"颜值担当"和流量保证，却依然遭到了收视的"断崖式"跌落。无论是对昏聩无能、重用佞臣的楚怀王的"正面"塑造，还是"秦失其鹿天下共逐之"（出自《史记·淮阴侯列传》）这个典故的任意穿越，在游戏历史、消解经典的自说自话中把屈原拍成了一个缺乏礼数的冒失少年，一个将大部分精力放在谈恋爱的古装杰克苏，变成了一部打着历史剧幌子的俗气言情剧。

（三）对精英价值的戏谑

相较于美术、电影、戏剧的文化含量，电视剧是大众文化的重要表现途径。尽管如此，从20世纪八九十年代电视剧创作和制作体现出的专业性而言，它仅仅在接受环节属于观众。而互联网时代的网络剧制作是从小型（手持）摄像机开始的，2000年网络剧《原

色》仅仅靠几千元的投资向电视剧制作的专业和权威发起了"去精英化"的挑战。当互联网技术敞开了网民可以自由上传个人视频作品的大门，来自设备、技术和制作主题的壁垒被逐个击破，在不讨论作品质量的前提下，电视剧制作的"精英化"被游戏了，电视剧不再是一个"一本正经"的严肃创作，而是变成了表现自我的影像方式。

不仅如此，网络剧对精英价值的戏谑还体现在作品内容上。法国思想家博德里亚认为，"消费社会以最大限度攫取财富为目的，不断为大众制造新的欲望需要"[1]。欲望的满足代替精神层面的攀升成为网络剧消弭大众和精英距离的内在动因，精英价值不再是一个坚如磐石的闭合循环，不仅难逃消费主义下帅哥靓女、鲜衣怒马、霸道总裁、光坏女主的轮番轰炸，以往剧中关于奋斗、正义、成功、英雄等主题的表现，也受到了大众文化的影响。网络剧成为观众乐于消费的商品，而不再甘心扮演补充精神营养、完善和重塑世界观的角色。根据孔二狗网络小说《东北往事之黑道风云二十年》改编的同名网络剧2012年在乐视播映，每集约20分钟。这部反映东北地区近30年的社会变迁、带有浓厚史诗味道的作品，选择了以黑道组织的生活经历为切口，通过这个"反精英"的叙述塑造了赵红兵等一群退伍军人的热血与追求，也再现了各阶层人物的生存奋斗和挣扎，在触目惊心的人情百态中反映社会经济政治变迁。从主角赵红兵的塑造来看，他既不是传统意义上扶危济困、见义勇为，凭

1　转引自胡经之：《西方文艺理论名著教程》（第二版）（上），北京大学出版社，2003年。

借个人能力实现社会价值的光辉形象，也不是"古惑仔"般把"混社会"作为理想追求的"黑化"主人公，他们对于正义公平的坚守，对是非对错的追问，对弱势群体的扶持以及对迷失的个人理想的寻找和反思，都是对传统"英雄价值"的"去精英化"。

2016年在爱奇艺首播的网络剧《余罪》以第一季高达69亿的点击量成为网剧爆款，而剧中的主人公余罪上警校时就是一名差生，阴差阳错通过一场特殊选拔成为警方安插在敌方的卧底。余罪的人物塑造仍然没有走传统的"隐蔽战线英雄"的模式，而是在标新立异、勇于突破的行为模式下，紧贴生活、紧扣逻辑，在英雄与草根之间刻画了一个既不崇高庄严也不是平庸冷漠的有血有肉的草根卧底，对英雄形象进行了新的再现和解读。

三、聚焦：民间视角与传播语境的合力

世界不是借由媒介来表现，世界就存在于媒介里。[1] 在我国迅速地步入媒介融合时代的当下，网络剧成为传播语境下的艺术形态。它不仅仅是以互联网技术为核心的视频网站等平台对于电视台播映传统电视剧的分流和补充，更是新传播语境下对于审美表达的更新。在文化资本的自身矛盾中，网络剧一方面遵从"文化追求无功利"的审美性表达，一方面又不得不服从于"资本追求盈利"的商业化模式，在这个悖论的博弈和较量中，传播作为媒介通过发酵和

1　张耕云：《数字媒介与艺术论析：后媒介文化语境中的艺术理论问题》，四川大学出版社，2009年。

过滤，逐步生成着网络剧独特的艺术景观。

（一）平民化视角增强受众黏性

马尔库塞认为，发达工业社会成功地压制了人们心中的否定性、批判性、超越性的向度，使这个社会成为单向度的社会，而生活在其中的人就成了单向度的人，单向度的人意味着认同现实、失去反思和批判精神。[1]网络剧作为传播语境和消费文化的共同产物，受众的喜好和共情成为其制作的重要参考指标。后现代主义和青年亚文化视域下时间距离、空间距离的消失，对于保持距离感、保持思辨意识、保持批判精神的作品需求必然逐渐萎缩，这也受制于观众对网络剧的心理需求主要是娱乐，而不是对某地域的政治、经济、文化的知识性了解。另一方面，历史上相当长一段时间，传统电视剧的制作播出依赖于各地电视台，因此，电视剧也顺理成章地承担了宣传各地形象的功能，一定程度上通过"宏大叙事"和"历史视角"来扮演意识形态的文化载体这一角色。而网络剧以"解构意义""去中心""去本质"为精神底色，以市场反应和经济回报为目标，不再把厚重的历史文化底蕴和人文思想作为主要表达对象，也不再把主流话语和意识形态的嵌入作为创作中心，最明显的审美特征就是视角向平民的转移。

当资本为了满足大众需要而不断抛弃个体性、实验性、精英

1　[美]赫伯特·马尔库塞：《单向度的人：发达工业社会意识形态研究》，刘继译，上海译文出版社，2008年。

主义的前卫艺术时，更大的市场和更高的利润通常会随之而来。马克思指出，任何精神产品生产的同时，都在生产它的消费对象。因此，与平民化视角相伴生的就是：文化产业陷入趣味越低越受欢迎、观众越消费这些产品趣味越低的怪圈。[1] 在这个怪圈的旋涡里，网络剧自身内容上的俗化、价值上的空心化就不能避免。

台网播出后反应强烈、话题度较高的《欢乐颂2》《我的前半生》等都市情感类剧作，是妥协于传播角力中受众需求的作品代表，尽管它们的传播方式是电视台首播+网络同步播映，但是网络上的互动和话题性，说明它们已经具备了网络剧的创作视角和传播倾向。不管是《欢乐颂2》中背景不同、性格迥异的"欢乐五美"，还是《我的前半生》中挣脱婚姻困境追求个人实现的罗子君，她们本来应该作为职场女性和中产阶层的精神代言，从自身追求事业理想和爱情婚姻的故事中萃取出主人公们积极进取、时尚乐观、自由洒脱的现代女性精神，但事实上，"欢乐五美"所有的生存困境在邻居的互相帮助中就可以得到解决，罗子君在不做陈俊生的全职太太之后，遇到了一个新的温柔全能的"霸道总裁"，女性视角、女性困境和女性成长这样极具价值和分量的主题，就被老谭、包奕凡、贺涵的各种无所不能、各种从天而降、各种"总裁甜"和各种"琼瑶式"桥段解构掉了。"新女性精神"的迅速消解满足了平民视角对于都市女性和都市生活的主观臆想，"乌托邦式"的童话情节带着从"欢乐"滑向"娱乐"的消费特征，成为网台同播的

1　彭锋：《艺术学通论》，北京大学出版社，2016年，第147页。

"现象级"爆款，也是电视剧在网络时代争取更大平台和市场的创作策略。

 尽管为了适应大众文化的趣味，赢得更多受众的关注，网络剧不得不选择"俗"作为其精神核心，但作为市场行为，为了在资本链条中处于主动，在商业竞争中谋取利益，网络剧通俗的"平民化"视角也必须找到个性化、艺术化的审美表达，"通俗也要标新立异"[1]。2017年优酷独播的悬疑罪案剧《白夜追凶》，在播映后高人气、高热度和豆瓣高评分的背后，是网络剧在剧情完整度、冲突密集度、情节逻辑性和制作的精美度等方面的集中突破。内容上，《白夜追凶》通过"白夜双生探案"的故事来拉动罪案题材的悬疑指数和劲爆尺度，也凭借潘粤明"一人饰两角扮四种状态"的精湛表演呈现着罪案主题表达的质感。双胞胎哥哥关宏峰原为刑警队长，弟弟关宏宇却是灭门惨案"犯罪嫌疑人"，角色的设定极大地突出了罪案的"悬疑"要素，冷峻低沉的关宏峰和散漫痞气的关宏宇在昼夜之间交替穿行，真相大白之前的每一次身份交换都在刀锋上心惊肉跳地翻转。白天推进着情节的展开和故事的讲述，黑夜则上演着性格与经历的翻转、错位与断裂，情节的拉伸让人物在白天与黑夜的轮值中步步惊心。"1+7"式主体剧情框架的运用，使贯穿的主题与独立密集的案件有序展开，每个案件都节奏快速、逻辑缜密、悬念充足、刺激管够，让观众尽享烧脑的推理乐趣，可谓不着闲笔、尽得风流，虽然"重口""烧脑"，满足了受众的对于文化的

1 彭锋:《艺术学通论》，北京大学出版社，2016年，第147页。

娱乐性和奇观性消费，但不能否认的是，高品质原创和精良制作是推动网络剧在"平民视角"上延长艺术生命，成为大众文化和传播产品爆款的一个重要条件。

（二）高品质审美掌握市场"话语"

经过十几年的发展，特别是2010年之后的网络剧不仅上线的剧目总量稳步攀升，其发展动力也非常充足。以2017年全网上线的295部剧集为例，虽然剧目数量较2016年的349部略有下降，但833万亿次的总播放量较2016年有大幅增长，网络剧的类型也比过去两年更加丰富、多元，涵盖了喜剧、爱情、悬疑推理、青春校园、玄幻、言情、古代传奇、科幻等23种类型。[1]数据说明，网络剧发展已经逐渐由草创阶段的野蛮生长开始向商业化、专业化、精品化转轨，而是否顺利转轨则取决于作品能否提供精彩充实的内容、真实丰满的人设、合理自洽的逻辑、富有美感的视觉影像以及精良的后期制作。在2014年以后，网络剧与电视剧"同一标准、同一尺度"的表述越来越频繁，2017年全国电视剧工作座谈会正式提出的"两个统一"（电视剧和网络剧统一导向要求、统一行业标准），对网络剧的规范化和精品化提供了政策推力，一些导向错误、主题恶俗、价值观混乱、格调低下、制作粗糙的网络剧被新的网剧大环境淘汰。在网络受众需求日益增长、移动互联平台运作日益成熟、网络剧创

1　骨朵数据：《2017年网络剧报告：年度总播放量猛增，口碑剧频出，好故事成制胜关键》，https://www.sohu.com/a/2168777771_436725，2018年1月15日。

作蓬勃发展的基础上，高品质的审美表达成为网络剧立足于艺术与市场的最核心的要素。

根据海晏网络小说改编而成的电视剧《琅琊榜》虽然是架空题材，但剧集的"家国情怀"与"血性风骨"主题仍然是主流价值观的凝聚。剧作通过"麒麟才子"梅长苏平反冤案、扶持明君的艰辛历程，借助跌宕起伏、出人意料的冲突设置，达到了"网感"与剧作主题的内部均衡，梅长苏、霓凰、靖王等主人公因宏大而巧妙的情节架构更加立体动人，体现了制作团队在网络剧内容研发、论证和创作环节的专业和诚意。在张弛有序的叙事节奏和个性鲜明的人物形象之外，《琅琊榜》在视觉审美和镜头语言上的精雕细琢也提升了全剧的品质，剧中大量的面部细微表情和肢体动作的长镜头，配合景深、变焦处理的"多重移动长拍镜头"等技巧不仅丰富了剧作的叙事结构，传达了故事情景和人物的情绪变化，尤其为营造作品视觉美感提供了重要支撑。此外，《琅琊榜》在服装上的考证（如西汉服饰"地位越尊贵服饰颜色越深"的历史特点），对中华文明"礼"文化的运用（如朝廷典仪和日常行礼叩拜）也均有记载和出处，在经受专业观众推敲的同时，也凭借高质量的考究细节获取了观众的观剧信任，以受众的高话题度和市场的高回报率成为网剧爆款，成为"网感"照进现实的代表作品。

（三）超文本生成拓宽传播路径

互联网环境下的媒介融合使交互性、即时性成为网络剧在社会

维度最重要的表现，也是区别于传统电视剧的重要特征。这种特征又反过来作用于网络剧，通过弹幕、页面评论、微博话题等对剧作或视频进行"二度加工"。网络剧因受众的参与打破了原有的"自我讲述"，从封闭完整的"元文本"变成了非线性、碎片化的"超文本"。在从"文本"到"超文本"的增殖过程中，既体现了青年亚文化语境下年轻受众对于网络文艺作品的参与意愿，也通过阐释、恶搞、解构、评论等不同态度改写了传统媒体和剧作中传播者和传播内容的"中心"位置。而依托于移动互联技术和视频网站平台，受众从此无须受困于剧作本身规定好的"所指"，而是借由技术途径在"能指"的海洋中遨游。因此，网络剧既是一个"意义生成的场所，也是意义颠覆的空间"[1]，技术支持下的"强交互性"给予了受众更高的参与度、自由度和更强的主体性体验，并通过受众在"观剧—评论—交流"的循环中不断产生的新的"超文本"增强了网络剧的内容吸附力和传播驱动力。

作为"超文本"的主要生成途径，"弹幕"在网络剧的观看和传播中扮演着重要角色。起源于日本并先后在"BiliBili"等网站火爆之后，各视频网站也纷纷上线了弹幕功能，这种以"密集如子弹"般从屏幕右方迅速滑向左方的"评论流"，在移动终端生成了呈现网络剧情之外的一道新的动态屏幕。这个动态屏幕在受众个体、视频网站和制作方之间搭建了一个共时的虚拟交流平台，在平台上产

1　Frank Lentricchia & Thoms McLaughlin, *Critical Terms for Literary Study*, Chicago: The University of Chicago Press, 1995.

生的陈述和交流因即时性（紧随剧情）、瞬时性（显示迅速消失）满足了受众基于趣味的体验、基于个性的表达和基于互动的社交等诸方面的心理和社会需求。以宫斗剧《延禧攻略》为例，网友在弹幕中既对剧作的服装道具的配色方案给出了"意大利莫兰迪"和"中国美学传统"等不同角度，也围绕剧情和人物性格展开了"共情""搞笑""颠覆""戏谑"等各种风格的表达。如对女主魏璎珞"电话式"发型的调侃，对皇后富察容音万念俱灰自行了断的不舍，对黑化后的尔晴、纯妃"啥时候领盒饭"的期待，对太后"上一届宫斗冠军"的打趣，等等，都成为剧情之外凝聚人气的新的场域，《延禧攻略》也因为异常火爆的弹幕推动了该剧的点击量和传播速度。

《延禧攻略》视频弹幕截图

而在互联网、移动终端、制作方和网页弹幕等技术的共同推动下，随意的观看方式、逐渐专业的剧作水准和日益增殖的"超

文本"，促进了全媒体视角下电视剧格局的转变。其主要特征是从"先台后网"（卫视首播、网络跟播）逐渐转变为"台网同步""先网后台"，甚至是"网站独播"。2015年《蜀山战纪》在爱奇艺以付费模式首播后，2016年安徽卫视、江西卫视上星播出了更名后的《剑侠传奇》首次打破了"网台同步、网络跟播"的惯例，《青云志》《老九门》等紧随其后效仿。到2017年，全网独播的网络剧已经占上线网络剧的94%，独播剧逐步成为主流业态，"先网后台"或仅在互联网播出的模式赋予了网络剧"超级剧集"的话语权力和资本环节的营销优势。网络剧不再作为电视剧陪衬只是小众、低俗、粗糙的短视频，网台联播从视频剧集依托电视台平台效应变成了"网生"超级剧集吸引电视台跟播的新态势，这种新的传播方式正在以强有力的"反哺"能力丰富着电视剧业态。

四、结语

总之，互联网媒体大融合加快了网络剧全民共享时代的到来，7.72亿网民和超过5亿的网络视频用户所产生的需求规模，正在推动网络剧在内容、制作、传播、营销等环节的发展，同时政策规制、行业自律、互联网商业模式也以不同形式对网络剧进行影响和校正。在发展中，网络剧既在创作美学层面通过自身精品化的进程完成着后现代主义语境中对现实的出离和解构，又在接受美学范畴借助全新的传播视角、传播竞争力和传播途径致力于对现实的重写和

确认。而受到改变的不仅是电视剧的传播格局，同样被改变的也有文化背景下人们与现实进行对话的立场和方法。尽管目前的一些网络剧仍然存在过分依赖"大IP"和流量明星，题材同质化、内涵空心化、制作不够精良等种种问题，但在新的传播生态逐步形成的趋势中，我们仍然有理由相信，网络剧也会在文化影响、艺术规律和商业法则的博弈中不断提升品质，从而成为适应新的现实——移动互联时代的文艺精品。

（原刊于2019年第3期《中国文艺评论》）

新主流大片对"大国话语"的影像建构

——以《湄公河行动》《战狼2》《红海行动》为例

摘要：在大国外交、"一带一路"倡议等国家战略背景下，中国作为全球第二大经济体，经济总量和国际地位不断攀升，与此相伴生的是电影创作通过中国故事和中国价值的呈现，对"大国形象"展开的一系列文化建构。笔者从传统主旋律影片到新主流大片的演进过程着手，以《湄公河行动》《战狼2》《红海行动》三部影片为例，从被定义为"他者"的文化自辩、类型审美的介入与抽离以及互文视角下意义的重建等三个方面分析了中国主流大片在探究人类共同情感、价值公约数、艺术表达以及娱乐方式等方面的发展成果，同时为全球化视角下民族情感和表达风格的多样性提供了合理的例证。

关键词：新主流大片 大国形象 影像建构

1895年，卢米埃兄弟第一次在咖啡厅售票放映了后来才被命名为《水浇园丁》的影像，从此，这段仅25分钟的喜剧生活视频成为电影研究的溯源。值得注意的是，这段戏剧化的家庭日常影像在面世之初就附带有文化消费的属性，可见，相比于20世纪60年代以后才开始活跃的电影本体论研究、美学命题讨论和类型史分析，电影

的文化语境与影像本身之间的互动关系是天然存在且异常紧密的。无论是电影理论、电影历史还是电影批评，任何一种电影艺术研究方法都不能忽视电影与社会历史的交互作用。一方面，任何一部影片都不可能脱离它所诞生的历史时代而孤立存在[1]，只有深刻反映时代风云和社会万象的作品才能具备经典价值；另一方面，随着我国综合国力不断增强，"大国外交""一带一路"等国家战略不断深入，中国需要通过文化媒介在国际舞台塑造有责任、有实力、有担当的大国形象，而电影产业的日益成熟使之成为上述文化传播的首选介质。

如果说近三十年的"主旋律"创作传统对于展现"大国文化"背景下的爱国主义视野具有明显优势的话，那么如何在电影叙事中埋下价值判断的脉络，并在市场化语境中选择合适的美学表达，成为当下新主流大片的时代责任和必然选择。只有如此，才能形成"作品—市场—观众"的内循环，拓展"作品—价值观—世界"的外循环，并在口碑和票房之外集中而饱满地传达当下中国对自身价值观的自觉和自信，而这对于国际形象的确认和争取，对于长久以来西方电影对东方的符号化解构，都是极其生动和有力的证明。

一种建构："他者"文化的自我言说

在路易·阿尔都塞的意识形态理论中，宗教、教育、法律、

1　贾磊磊：《电影学的方法与范式》，北京时代华文书局，2015年，第187页。

文化、传播媒介等作为意识形态国家机器，区别于军队、警察、法庭、监狱等强制性国家机器，通过运用淡化的、隐蔽的甚至是象征性的"非强制性手段"将"个体询唤为主体"[1]，从而发挥其功能。可见，电影作为一种综合视听艺术，在思想传播和价值引导方面具备明显优势。因此，"主旋律"电影作为我国电影创作实践中的重要一极，也成为国家话语、时代精神和主流价值的代言人。

1987年，"主旋律"在全国故事片厂厂长会议上被首次提出，"突出主旋律，坚持多样化"成为新的创作倡议。而随着商品社会的发展和生活节奏加快，20世纪90年代——特别21世纪以来，市场经济迅猛发展，后现代主义文化加速了社会心理结构的转变，电影作为文化产品的消费性日益突出，产品化、游戏化、娱乐化和生活化迅速主导了当代大众文化，出现了以贺岁片为代表的商业电影。在商业因素与主题价值、艺术表现的轮番对阵中，一大部分主旋律电影因其题材限制、宣教强硬、人物扁平、表现手法单一等缺陷曲高和寡，即便不考虑市场表现，其主题设定与价值传播之间的裂隙也难以弥合。

从文化研究角度来看，这固然是亚文化与社会主流文化的一次碰撞和摩擦，但与娱乐性的狂欢、解构和颠覆相伴生的还有新时代世界文化的变迁。中国的崛起不断改变和重构着冷战结束后的世界格局，作为全球第二大经济体，中国不但通过经济、科技、军事等实

1　[法]路易·阿尔都塞:《意识形态和意识形态国家机器》，载《外国电影理论文选》，李恒基、杨远婴主编：上海文艺出版社，1995年。

力的提升获得了国际认可，同时还在寻求与"大国形象"对位的国际角色和实际作为。那么，当中国价值的输出和文化传播成为大国形象"落地"的必由之路，传达中华民族精神内涵，呈现中国故事、中国精神、中国气派，也就成为中国电影作为文化传播载体和世界性艺术语言的重要转型方向。

但是，在文化传播和输出之前仍然有一个屏障亟须破解，就是如何摆脱东方（中国）形象"被定义"的历史。正如萨义德所发现的：在西方人看来"东方是非理性的，堕落的，幼稚的，不正常的，而欧洲则是理性的、贞洁的、成熟的、正常的"[1]。在世界电影特别是好莱坞影片中，西方中心主义惯于把东方（中国）定义为古老神秘、落后蒙昧的"他者"和"弱者"，东方（中国）常常以被拯救的形象出现在世界文化传播的视野之中，这不仅体现了西方的殖民主义思想，世界格局博弈中的综合实力与意识形态同时角力，也可窥见一斑。因此，以影像建构新时代"大国形象"，首先就是要通过真实可感的中国故事和中国形象，解除世界范围内对中华民族文化内涵的模糊与曲解。从意识形态研究来看，这固然是国家权力话语的言说，然而东西方"二元化"对立的历史及其"对抗"的内核，已不是全球化语境下的文化发展趋势。《东方学》成书时的1978年尚在冷战时期，但那时的萨义德就坚持肯定了文化差异的现实意义，并指出了差异应该超越"二元对抗"，不应成为对立和隔阂的代名词，而应该成为交流和理解的起点。"他们无法表述自己，他们

1　[美]爱德华·W.萨义德:《东方学》，生活·读书·新知三联书店，王宇根译，2007年，第49页。

必须被别人表述"——这个"他者"和"弱者"的坐标交会处,对于日新月异、迅猛发展的中国而言,是一个必须澄清的历史误会。

一方面,传统主旋律电影逐渐拉开了与大众进行价值和情感交流的差距;另一方面,新时代国际文化格局对国家形象、国家话语的呼唤日益强烈,在这样的历史文化前提下,处于政治、资本和艺术三方博弈中的中国电影,试图通过价值求同、类型叙事、延展视听等途径对主旋律电影创作进行改写,而《湄公河行动》(2016年)、《战狼2》(2017年)、《红海行动》(2018年)在票房、口碑和艺术表现上取得的出色成绩,也实现了国家对电影创作的思想要求,即"用当代中国的影像和故事表现崇高价值、国家万象"[1]。三部电影均改编自真实事件,《湄公河行动》取材于2011年10月震惊中外的"湄公河惨案",中国商船在湄公河金三角流域遇袭后,不仅13名中国船员全部遇难,还被境外贩毒势力栽赃;《战狼2》讲述了退伍军人冷锋重回非洲叛乱现场将华侨顺利护送回国的故事,《红海行动》则通过中国海军陆战队"蛟龙突击队"临危受命,前往非洲解救中国人质的惊险过程,戏剧化地再现了2015年3月中国海军停靠也门港口亚丁湾保护中国公民安全撤离的"也门撤侨"事件。

20世纪30年代,当布莱希特和卢卡契进行关于现实主义的辩论时,现实主义与社会真实的贴合程度成为核心主题,而卢卡契的"以塑造典型人物描绘社会全部"的创作理念得到了更多的支持和

1　新华网:《黄坤明:深入学习贯彻习近平文艺思想 努力建设电影强国》,http://www.xinhuanet.com/2018-04/13/c_1122680252.htm。

实践。从创作层面看，布莱希特对于创新表述方式的狂热追求以及对审美距离的培育，使得他所倡导的"以现代主义和自反性"的形式来揭露社会当中的因果网络，充满了难度和陷阱。这样一来，卢卡契的"外在的"现实主义逐渐发展和固定下来，成为"主旋律"的基本创作理念和方法，在我国电影创作中直接表现为：取材现实生活的真人真事，或根据多个真人真事创编故事，并把"颂扬爱国主义、集体主义和社会主义的"时代精神，体现主流意识形态的价值观念，能够激发人民奋发图强、开拓进取作为鲜明的创作目标。

在这样的主旋律和现实主义传统下，聚焦世界公共政治领域中的现实仍然是言说大国形象的首选。基于客观事实塑造处于真实事件中的中国政府、中国军队、中国警察形象，一定程度上是电影为保证传播效果与类型、娱乐、特技等市场因素进行博弈的结果，但从其接受美学意义上考量，在时政新闻热点对观众形成话题吸引的同时，其背后的意识形态意义则是通过艺术呈现形成"大国崛起"的"非虚构"力量，从而避免了对国家形象进行自我言说过程中陷入虚幻的自我想象。

一个案例："类型"审美的介入与抽离

作为第一部进入全球票房前100名的非好莱坞电影，《战狼2》以56.8亿元人民币的票房成为一部现象级电影，《红海行动》和《湄公河行动》的市场表现同样不俗，这意味着中国主旋律电影走上了

从满足政治诉求转向贴合市场逻辑的突围之路。当然，在前文提到的三部电影之前，国产电影已经开始尝试打破主旋律与商业片的界限，《太行山上》（2005年）、《云水谣》（2006年）、《集结号》（2007年）、《唐山大地震》（2010年）等影片都一定程度实现了票房、口碑的双赢，这不仅是电影产业内部的资本链条需要市场回报的明显信号，也体现出电影作为文化产品所附带的弘扬主流文化、建构主流价值观的社会功能被深度唤起。

张慧瑜在研究主流大片对革命历史改写问题时，曾对20世纪80年代的主旋律电影叙事策略做过梳理，"第一种是80年代初期伤痕书写和反思文学中呈现'宏大叙述'或革命/政治对于个人生命的压抑和戕害，或者讲述政治高压及强权下亲情、友情等人性命题的丧失或弥留（谢晋的'反思三部曲'等）；第二种是用人性化、日常化的方式讲述领袖故事……〔如《开国大典》（1989年）〕；第三种是90年代初期以《焦裕禄》（1990年）、《蒋筑英》（1992年）、《孔繁森》（1995年）等为代表的英雄劳模片，采取英雄人物苦情戏化的叙述策略……"[1] 然而，无论是历史伤痕的反思、革命历史题材的日常化还是现实社会中典型模范人物的苦情叙述，都已经无法容纳和解释2010年以后主旋律电影的价值定位、情感诉求和叙事策略，因此可以说《湄公河行动》《战狼2》《红海行动》并不是作为主旋律影片与商业片结合的新的阶段成果，它们表现出的典型特征是"主旋律"与"类型化"的融合，并在融合的过程中重新

1　张慧瑜：《历史魅影——中国电影文化研究》，中国电影出版社，2015年，第85、86页。

校准主流价值观与大众化、娱乐性的平衡。显而易见，三部电影在题材范畴和人物塑造上都进行了充分的类型化设定。

这里的"类型"不是以理论、历史和视觉风格为基础、旨在得到一个近似影片的集合体的"分类"意义上的"类型"，而是基于产业策略的类型概念。保尔·华森在《类型研究导论》中就指出，"类型能够平衡或调节电影产生的欲望、期待和快感"[1]，而电影工业又需提前售卖观影期待并通过这种认知保证或者补偿金融投资，"类型"成为影片工业化生产中降低经济风险、组装流行要素的"模式"的代称，而类型片携带的关于情节、人物、视听等层面的奇观化表达恰恰是好莱坞电影在"大制片厂"制全盛时期就逐渐形成的样本，也难怪有论者诟病《战狼2》中冷锋的塑造有"西方超级英雄"之嫌[2]。

在类型的意义上，三部影片在题材和人物塑造上都是极其典型的。《湄公河行动》作为一个"国际破案片"本身就具有行业化特点和类型化基础，林孝贤的创作实践和影像风格也给市场和观众带来了基于"警匪"二元对抗机制的观影期待，作品以"讨回公道"和金三角抓获毒贩为明线，以主人公方新武的感情创伤（女友因吸毒而死）为暗线，为故事的铺排埋下了充足的情节点，赌场救人、商场谈判、公路追凶、山林激战、快艇追击等视听场面在快速剪辑中展现出了激烈劲爆、惊心动魄的正邪较量。《战狼2》和《红海

1　陈犀禾、徐红等：《当代西方电影理论精选》，中国电影出版社，2012年，第57页。
2　包磊：《从〈红海行动〉看主旋律电影向艺术本华的回归》，载《艺术广角》，2019年第2期。

行动》则是把"异国撤侨"作为叙述主题，表现了在战火纷飞的非洲，中国军人不惧当地武装叛乱和政变，坚定地营救华侨和当地无辜百姓，并成功阻止恐怖分子惊天阴谋的壮举。尽管作品中关涉到的是跨国追凶、异国撤侨等真实的国际事件，但其中包含的内在冲突所预设的观影快感和由新闻热点引发的认知期待，构成了"类型"的坚实底座。

在"类型"的统筹下，作品在人物塑造上也体现出与以往"主旋律"电影中"高大全"形象截然不同的对正面人物的新设定，国家形象和正义力量走下神坛，以人物性格中的瑕疵作为交换条件，凭借社会真实和逻辑真实改变了传统主旋律影片主题先行带来的"只见精神不见人"[1]的空洞宣教和扁平描绘，并以此提升了电影传播过程中的认同度和好评。当优秀的"战狼"成员冷锋看到牺牲战友家遭遇强拆，也无法按捺男儿血性，冲动之下痛打乡痞导致受处分退役；方新武用酷刑逼供线人，为替女友报仇射杀毒贩，也都是没有按照上级指示而擅自进行的行动；《红海行动》中，李懂初次作战的紧张胆怯、庄羽不自信的临阵慌乱、石头喜欢"吃糖"的细节，都是对传统主旋律影片"英雄塑造法"的"去符号化"，观众也在电影一步步打破"脸谱化"刻板印象的过程中产生了强烈的代入感，在观影快感得到满足的同时，与电影的主题和价值观产生了强烈的思想共鸣和心理认同。除此之外，大量的视觉奇观以集中的

1　宋维才：《大国意志、主流价值与商业精神——电影〈湄公河行动〉对主旋律电影创作的启示》，《当代电影》，2017年第2期。

影像方式插入到情节推进和快速变换的场面中，冷锋水下一人勇斗四海盗、单臂挂车激烈枪战、鏖战欧洲雇佣兵徒手搏击拳拳到肉；"蛟龙突击队"在残破的建筑、呼啸的子弹和战场的残肢断臂中勇敢面对火力全开的轻重武器等，都增加了类型电影的视听效果。

以三部电影为代表的中国新主流大片从传统的主旋律电影走来，但并没有以"好莱坞式"影片模式为终点目标。《战狼2》中没有军人身份、已经进入安全地带、完全可以驶离叛乱之地的冷锋，在中方军队无命令不得武力支援的情况下，仍然做出了重回硝烟、救回华资工厂受困同胞的坚定选择。当一个"好莱坞式"的"超级英雄"带着拯救世界的风发意气出现时，影片也设置了多处"中国化"情节来规避"好莱坞式"类型电影的套路陷阱和娱乐特征，从海军舰长得到上级命令眼含热泪进行武力支援，到冷锋驾车驶过交战区时以臂为杆高喊"We are Chinese"再到片尾护照的缓缓推进，"无论你在海外遇到了怎样的危险，请你记住，你的背后有一个强大的祖国"……尽管用影视符码进行直接抒情稍显机械和僵硬，但无论是冷锋还是方新武，为"超级英雄"营造中国背景、让主角既展示个人英雄魅力又不囿于"个人英雄主义"牢笼的意图清晰可见，中国主流大片的创作在"世界元素+中国特点"的尝试中，遵循娱乐性和商业性法则，获得了塑造孤胆英雄的逻辑合法性，同时也紧扣中国主流文化价值的诠释和传达，完成"展现大国形象，承担大国使命"的具体讲述，而这种尝试中对于"类型"的介入与抽离，都是中国主旋律电影过度到主流大片的必然路径。

一次对话：互文意义的时代影像征候

法国符号学家、女权主义批评家朱丽娅·克里斯蒂娃第一次提出"互文性"概念时，以"任何文本都是对其他文本的转化"[1] 突出了文本之间的关联性。与此同时，文本之间除了转化关系之外的意义也因"互文性"的提出被再次关注和研究，当"任何文本都要以其他文本作为存在的前提和延伸媒介，文本与文本之间彼此互喻，互相阐发，且互为对方之意义无限繁衍的场域"[2] 时，"互文性"所指称的就是文本与文本之间"相互参照、彼此牵连""你中有我、我中有你"的开放系统的表意功能[3]。那么，与主旋律电影一脉相承的新主流大片在逐渐进入世界文化视野的过程中又是如何借助文本之间的"参照"和"牵连"，找到属于中国精神的国际表达呢？

事实上，当我们以这样的视角观察中国电影特别是新主流大片的审美特征和市场经验时，就会发现对电影本身而言，其发展历史就是一部不断更换其互文文本的历史，而正是这些不断变化、构成互文关系的文本之间的持续对话和碰撞，在确认和更新着电影所附带的价值意义。从《建国大业》跳出传统主旋律电影保守的宣传说教，借助明星集束效应为爱国主义的讲述找到大众化面孔；到《集结号》通过营造阵亡战士为国捐躯的悲壮，来表彰或抚慰他们失去身份的付山，进而把"铭记屈辱"与"铭记历史"并列；从《卧虎

1　转引自陈定家：《文之舞——网络文学与互文性研究》，社会科学文献出版社，2014年，第64页。
2　转引自陈定家：《文之舞——网络文学与互文性研究》，社会科学文献出版社，2014年，第64页。
3　转引自陈定家：《文之舞——网络文学与互文性研究》，社会科学文献出版社，2014年，第65页。

藏龙》《英雄》以奇观化的中国功夫为切口打开北美市场再塑东方神韵、中国风格，到《湄公河行动》《战狼2》《红海行动》放眼国际立足于命运共同体、立意于人类共同情感的价值框架，这些对于国家形象的影像言说也形成了一个轨迹，即电影与历史文本和世界话语之间不断参照和对话的演进轨迹：我们既在对话中发现了中国电影在塑造国际形象中的文化误读和表达局限，也在互文中摸索到了民族精神与国际叙述之间的平衡区域，换句话说，中国主旋律电影的文化内涵，对内要跳出"歌颂—反思"的两极化历史观，对外要警惕"功夫"等中国元素的标签化，而内外两方面的文本经验也证明主流电影已经超越西方与东方简单对峙，进入了互融共生的新阶段。当一个更广阔同时也更复杂的互文语境已经产生，无论是价值建构、美学表达还是市场运作，"大国形象"的塑造都不可能在自循环中完成，而体现对话性的首要特征就是影像叙述在时态语态上的转变。

显然，新主流大片在现实题材创作上表现出了更大的自信。一方面，现实题材创作面临着敏感话题的审查压力，造成了以都市情感、家庭伦理为主要内容、以日常生活细部为艺术追求的"轻"现实大行其道；与此同时，世界范围内各国实力和影响力不断增长，"国家形象"成为文化建构和文化输出的核心语汇，无论是着眼个体生活的"小悲欢""小时代"还是沉溺于历史讲述的"老家族""老故事"，对于当下中国形象和社会全貌的展示显然已经非常吃力，"回头看"和"向下看"的创作惯性也正在被"向前看"的思维所替代，"真现实""大时代"既是新主流电影在叙述时态

上的转向，也是社会心理结构发生变化的一种表征，而这种表征至少有三个意味：一是电影对于表达国家话语的叙事视角从国内转向国际；二是电影的价值观已经从适用于国人的传统主旋律过渡为适用于国际的价值公约数；三是在叙述策略上不再迷恋对国家历史的再现或重写，而是极力克服对现实的轻化和窄化，完成国际文化语境中对历史和英雄的同时代记录。

《战狼2》的亮点在于冷锋面对雇佣军首领"老爹"用"东亚病夫"来污蔑中国时，用拳头的胜利回答对方"那是以前！"，冷锋热血能打的硬汉气质与美国女医生Rachel的温柔善良，实质上是对东西方话语姿态的倒置并在倒置中开启了"大国形象"的宣讲，尽管冷锋"一打到底"的拯救人设难逃对好莱坞英雄模式的揶揄，但中国保护本国公民、维护世界和平的意愿仍然非常明确。《湄公河行动》的故事冲突起于蒙冤而死的十三位船员，"当国民安全受威胁时，国家不会坐视不理"，公安部长铿锵有力的表态成为隐藏于电影故事层面下的隐形叙事动力，除了中国政府查清真相、讨回清白的决心和能力，强烈的个体生命意识也凸显于惊心动魄的跨境抓捕中：个人服从集体、个体融入国家的传统叙事更新为生命由国家保护，冤屈由国家洗刷的新叙事，国家对个人生命价值和尊严的重视超过了以往任何一个时代。

当然，对话的结果不仅是"求同"，更有保持自身精神特质的"存异"。如果说价值的公约数是进入国际视野的入场券，那么彰显国家风格和民族情感的认同，则是体现全球化视角下影像表达多

样性的必要条件。《红海行动》从蛟龙突击队接到任务解救人质到举全队之力营救邓梅，再到夺取恐怖分子手中制造脏弹的原料"黄饼"，层层递进的情节，协同作战的结构，塑造了勇者无惧、强者无敌的蛟龙突击队，歌颂了中国军队乃至中华民族最深厚、最强大的精神——集体主义精神。八名队员外形相似却性格各异，杨锐的果决，顾顺的桀骜，张天德的天真，徐宏的刚毅，佟莉的英气，李懂的成长，陆琛的机敏，庄羽的壮烈……他们性格各异、神态各具，又协同作战、隐入集体，将他们与《战狼2》中的"独狼"冷锋相对照，互文语境的作用格外明显：影片不再"简单地将单打独斗式的个人英雄主义当作当代海军的精神制高点，而是将由国家担当的崇高集体主义塑造成中国海军最强大的精神来源"，个人英雄已经实现了向集体\国家形象转换的创作自觉。

可见，中国新主流电影在国产传统主旋律电影、商业电影以及好莱坞电影的文本影响中，对于认同主流文化的民族心理的把握愈加精确，也为"大国形象"的塑造夯实了精神根基。因此，《湄公河行动》《战狼2》《红海行动》以国家实力特别是中国军队实力的"国际路演"完成了大国话语的影像讲述，也在顺应民族文化自信的社会心理趋势中实现了叙事视角的转向。同时，三部电影对于表达国家话语的创作觉醒，也将反作用于其他的电影文本，并可能在较长一个阶段内影响电影的创作实践。

（原刊于2020年第4期《文艺论坛》）

乡村题材网络小说的叙事呈现与影视改编

作为媒介革命的产物，网络文学经过二十多年的探索和沉淀，题材种类、创作水平、传播形态日益丰富和完善，其产业化进程也随着跨媒介传播的提速日趋稳定和规范。影视改编作为全产业链中"IP"综合开发的重要一环，通过从文字到影像的转换形成了作品的长尾效应，有效保持了网络文本的社会热度和市场黏性，实现了作品在主题思想和经济效益两个层面的增值。于是，浩如烟海的网络小说文本与自带"粉丝效应"的影视改编如影随形，水涨船高。

为人们所熟知的是，根据网络小说改编的《搜索》《失恋三十三天》《致我们终将逝去的青春》等电影，以及《步步惊心》《甄嬛传》《欢乐颂》《花千骨》等电视剧先后创下票房和收视纪录；而为人们所忽视的却是，在网络小说向影视的审美转场臻于白热化的表象背后，穿越、架空、青春、都市、罪案等题材悉数到场，而关于乡村的影像却寥寥无几，产生较大影响的更是凤毛麟角。据统计，截至2019年10月，在院线上映或网台播出的改编影视作品达400余部，而乡村题材作品不足5部——这至少反映出两个事实：一是乡村题材网络小说的作品数量客观上较少，优质作品更少，基于网络文学的影视改编难为无"米"之炊。以起点中文网、晋江文学城的作品分类为例，言情、武侠、奇幻、仙侠、游戏、科

幻、悬疑等题材都榜上有名，而"乡村"类别则被隐匿在现实、爱情等标签之下，较之于在传统文学题材中的比重，乡村题材的网络作品在网文类型化格局中的位置显得异常模糊。2018年，国家出版总署等单位联合发布的网络文学年度发展报告显示，当年的网络文学作品累计达到2442万部，而在同年揭晓的"中国网络文学20年20部优秀作品"榜单中，没有一部农村题材作品。二是在大众文化主导下，娱乐性成为网络文艺作品的主要审美特征，在网文向影视剧的跨媒介转换中，流行、时尚成为改编的显性特征；作为相对静态、内敛的农耕文化的反映，乡村题材不仅在娱乐化审美的网络世界芳踪难觅，甚至很多情况下都以标签化的形式成为影视剧中的人设背景或者苍白无力的地域化"脸谱"。从电视剧《双面胶》（2007年）到《欢乐颂》（2016年）到《安家》（2020年），无论是家庭伦理、职场女性还是城市安居，在原本全方位反映中国当下生活的电视剧集中，乡村始终是保守、落后的代名词，甚至沦为刻薄婆婆和贪婪妈妈的"出产地"。《双面胶》中那个儿子吃肉开心、儿媳吃肉生气的女人，《欢乐颂》中成为"扶弟魔"的白领樊胜美，《安家》中房似锦的妈妈等表现出的近乎无赖的贪婪等，都是从都市视角用娱乐化的夸张方法对乡村生活和人物的片面缩略，成为影视剧中代际价值、城乡价值对峙的牺牲品。

新中国成立以来特别是改革开放初期，农村题材以其厚重的主题价值和栩栩如生的人物形象创造了影视史上一个个高光时刻。电影《陈奂生上城》（1982年）、《人生》（1984年）、《红高

梁》（1987年）、《秋菊打官司》（1992年）、《我的父亲母亲》（1999年）、《天狗》（2006年）等脍炙人口的作品均改编于小说作品，电视剧《篱笆·女人和狗》《平凡的世界》《闯关东》《老农民》等作品也获得了收视和口碑的双赢。那么，在互联网语境的影视艺术生产中，乡村影像是如何从"C位"出道的聚光灯下退隐到数量少、影响小以及被简化、异化的境地呢？或者说，为什么改编自传统文学的影视剧能够更广泛地实现文学作品的影像转换，甚至实现了其精品化和经典化，而在作品数量更多、影视制作水平更高、网台传播手段更强的网络时代，乡村题材网络文学作品的改编却出现如此萧条的景象呢？

将乡村题材、网络文学和影视改编作为观察和理解上述现状的三个核心关键词，首先，乡村题材在文艺版图中的坐标和比重发生了改变。伴随由土地联产承包责任制肇端的改革开放，80年代成为农村题材文艺作品"黄金时代"，以后随着城乡结构不断调整与城市化进程不断加快，城市凭借社会化大生产和现代科技取得的先进地位，对以农耕文明和乡土文化为内核的乡村形成一种压制，来自乡村的故事及其附带的审美价值也逐渐失去了往日的吸引力，"土气"成为乡土气息的一种消极表达。

除了乡村题材的遇冷，这种深层次的社会变化也使城市凭借经济发达、科技信息流通较快成为网络文学在地理上的优先选择。作为技术与艺术融合的产物，网络技术的兴起与迭代成为文学变革和发展的科技保障，城市发挥自身优势成为网络文学的活跃区域，赢

在了移动互联时代的"起跑线"上。《2018年中国网络文学发展报告》显示，该年度国内网络文学创作者已达1755万，其中17.3%的网文作者生活在北、上、广、深等一线城市，新一线城市、二线城市和三线城市以及以下的作者比例分别为23.3%、21.4%和38.1%，这意味着网文作者基本上聚集在城市。而作为网络文艺的主要受众，青年人更乐于接受多元化、娱乐化的时尚元素，乡村题材厚重宏大、含蓄沉稳的审美取向与此并不相同。因此，在题材分布上，青春、仙侠、罪案等题材瓜分了城市青年的审美消费市场，乡村题材被排斥在外。实际上，当娱乐化、消遣性成为新的审美选择后，网文的作者和读者在关于"乡村"的认知上达成了一致，深受城市文化影响的作者群体和以互动性为动能的粉丝共同造成了乡村题材网络小说的困境。

这深度影响了乡村题材网络小说的创作和影视化。以后现代主义为文化底色的网文和影视剧，力图打破"中心化"和"本质化"倾向，在消解意义的过程中通过网络实现对大众的平权。因此，乡村题材和网文创作改编之间存在着目标上的错位，一个是对意义的挖掘和建构，另一个却是调侃、戏谑或消解。尽管如此，进入新时代，"乡村兴则国家兴，乡村衰则国家衰"已成为全社会的共识，乡村题材作为重要的社会现实需要艺术呈现。中国是农业大国，农耕文明是中华民族的文化源头，书写当代农民自身的情感渴望、价值诉求和生活愿景，是创作者不能忽视和回避的责任。从这个角度而言，乡村题材的网文具有极强的生命力，它虽没有规模优势，但

始终在积极寻找自身的发展空间。反映青年人到山村支教的《明月度关山》《大山里的青春》，讲述土地流转的《在希望的田野上》，呈现回乡创业、养猪致富的《又见炊烟起》等作品以充沛的理想、质朴的情感得到了读者认可。《翠色田园》《小乙种田记》《回到六零年代》《七十年代万元户》等小说里的人物则借助现代经验的"金手指"穿越或重生，读者伴随人物角色的"白日梦"体验了逆袭人生的爽感。既然乡村题材的网文创作始终没有停止，为何其"IP"价值不能延伸到影视中？事实上，改编比率的失衡不仅是作品数量上的匮乏，更反映出参与者在面对庞大而复杂的乡村世界时的无力。乡村题材的创作不会因为网络文学受商业化主导的惯性力量销声匿迹，相反，在都市、玄幻、青春等题材已经高度同质化、套路化的时候，现实题材彰显出思想和故事的独特魅力，这为乡村小说提供了新契机。乡村世界尽管在自身的传统审美取向方面与网络特性相矛盾，但实际上"只有当社会向工业时代迈进，整个世界和人类的思维发生了革命性变化时，'乡土文学'才能在两种文明的现代性冲突中凸显其本质意义"（丁帆）。

因此，从创作方面来讲，乡村题材网络文学需要以明确的精品意识提炼新时代的乡村精神和农民品格。精品意识这个与传统文学不谋而合的观念，不仅体现出不断提升的社会审美水平开始对网义有更高的期待，还在于网络文学更加需要满足网络文艺全产业链条的开发。《马向阳下乡记》《最美的乡村》等取材于农村的热播剧，作为直接创作剧本而非文学改编的作品，从某种程度上既隐射

出乡村题材网文创作在产业链条中的薄弱，也表明了市场和观众对乡村题材的需求。相当一部分乡村题材的网文创作因对农村缺乏了解，作品呈现出粗劣肤浅的质地，一些作品为了蹭流量甚至完全照搬穿越文、玄幻文等模式，把乡村作为僵硬、虚假的背景，真正的乡土故事、乡土伦理和乡土文化无从呈现。事实上，近年来乡村发展早已经突破了科学种田、进城务工、乡镇企业发展等传统书写，土地流转政策、基层党组织建设、乡村生态保护以及农村精神文明建设等都成为当下反映农村社会新气象的时代切口。因此，创作者更应捕捉中国乡村所蕴含的独特情感和审美特征，不再拘泥于十几年前、几十年前那些"脸谱化"扁形人物的刻板表达，而是着眼新时代乡村振兴的形势，关注农民对价值理想的选择和实现，而这些真实灵动的故事和人设才是影视剧改编的稳固基石。

就制作层面而言，网络时代的文艺精品形式应该是多元的。厚重情感和史诗气质是农村题材影视剧经典化的重要元素，如《小麦进城》（2012年）通过一个农村姑娘30年的奋斗历程展现农民向城市迁移过程中的心理成长；《老农民》（2014年）的故事从土地改革讲到农业税的取消，用60年的时间对农民的精神世界进行全景展示；《黄土高天》（2018年）以中央"1号文件"贯穿始终，以四十年间三代人的命运映射时代发展，等等。互联网背景下新时代的乡村影像，不仅要弘扬传统农村题材影视创作的经验，同时还要突出网络传播的特质，紧密联系社会热点，研究网民文化消费需求，从而在影视改编的过程中保持网络小说文本对观众的黏性。根据阿耐

《大江东去》改编的电视剧《大江大河》选在改革开放四十周年的节点，与时代热点和大众心理需求成功对接，王凯、童瑶、杨烁等人气演员的参演，加强了明星集束效应，极大地保证了剧作的热度和互动性，从而成为"从网文到电视剧"的口碑之作。

除此之外，围绕乡村文化的根与魂，把握地域性、民族性的乡村图景、乡风民情和活态文化，建立文本内部的精神内核，从而突出网文的"首因效应"，小说吸引读者，影视剧积攒粉丝，以传播的视野解决创作难题。李子柒短视频火爆网络其中一个重要原因就是镜头下诗情画意的乡村世界；电影《十八洞村》除了生动的脱贫故事，还有青翠静谧的大山、悠扬婉转的苗歌、色香味美的湘西美食、淳朴自然的民风；《百鸟朝凤》中的唢呐、《黄土地》中的安塞腰鼓、《活着》中的皮影等运用高辨识度的文化元素串联起中国故事，富含地域风情和民族情感的意象提升了影视呈现的审美价值，这都为乡村题材网文创作提供了启示。

（原刊于2020年11月2日《文艺报》，有删节）

蓄力赋能再出发：网络综艺2020年度观察

在移动互联技术持续更新迭代的时代背景下，"读屏"作为人们的日常行为习惯逐渐常态化，网络成为文艺创作和文化传播的新现场。在这个文化场中，网络综艺凭借其话题式的内核、多样化的题材、高参与度的互动模式、年轻化的视听风格以及相对灵活的制播体系从互联网文化生态中脱颖而出。2020年，新冠肺炎疫情在一定程度上改变着网络文艺的整体格局，也影响了网络综艺的年度发展趋势和整体特征。新的消费方式不仅凸显了网络综艺轻松上"云"的独家优势，也促进了互联网文化产业资本的理性回归。这一年，贴近社会情绪、深耕题材内容、专注技术应用成为年度网络综艺的行业重心；"云综艺""破圈爆款"成为年度热词；偶像选拔、脱口秀、情感观察、音乐竞技、女性成长、美食健康、律政职场、直播带货等多种题材逐步优化；"5G""AI""4K超高清"等新技术的应用各显神通，网络综艺用轻松愉悦的娱乐形式陪伴网民度过了这并不平凡的一年，保持了网综行业稳中有升、逆势飞扬的发展态势。

低开高走：乘势而上直面疫情"大考"

云合数据的调查显示，相比网络剧集和网络电影的规模效应

和产品储备，网络综艺是疫情第一阶段率先出现下滑的网络视频类型，而网综短而灵活的制作周期在带来节目存货不足的同时，其反应迅速、录制播出速度的迅捷更引人瞩目。疫情初期，经过短时间的调整，网络综艺迅速发挥自身的"云"优势，摆脱影视剧、网络剧、电视综艺等对线下录制的依赖，第一时间出现在各视频平台。据不完全统计，2020年第一季度上线网综大约为45档，相较于往年同时期上线节目数量，总体上并无明显"缩水"。可以说，网络综艺在突发的疫情形势下化挑战为机遇，提升了自身在网络文艺矩阵中的功能性和活跃度。

从内容制作层面看，老牌网综推出了"疫情特别版"，如腾讯视频的《见字如面》抗疫特别版、《拜托了，我饿》（即《拜托了，冰箱》特别版）都选择了云录制、同框连线、Vlog第一视角技术手段维持了原有品牌的正常播出。在新节目的策划上，爱奇艺录制了《宅家点歌台》《宅家运动会》《宅家猜猜猜》系列节目、腾讯视频制作了《咕嘟咕嘟》《咕哩呱啦》等"咕"系列的偶像综艺，优酷则推出了《好好吃饭》《好好运动》等公益直播节目。《青春有你2》《横冲直撞20岁2》《婚前21天》等节目从营销视角入手举办了节目的"云发布会"，《明日之子4》《这！就是街舞3》《中国新说唱2020》也相继开启了嘉宾"云海选"的阶段。此外，网综新元素也在不断融入，以抖音、快手、哔哩哔哩（以下称"B站"）为代表的短视频平台提供了素人脱口秀、"云蹦迪"、直播带货综艺等新型综艺形式，极大丰富了人们疫情防控时期的娱

乐需求。在疫情突降的严峻形势下，网综以高热度、高话题度和高收视率的"三高"症状成为网络文艺矩阵中的"先锋军"和"轻骑兵"，给数亿网民送去了温暖的陪伴、积极的心态和欢快的气氛。

从精品化层面来看，疫情缓解后，在第一季度档期基本被"云综艺"占用的前提下，视频平台和制作公司一方面更加注重原创综艺研发和品质提升，主动规避非常态下节目内容的同质化（比如爱奇艺和腾讯联合制作的公路行进式户外真人秀《哈哈哈哈哈》），力争在剩余三个季度达到播放预期和商业收益；另一方面又基于流量压力和招商考虑，努力延伸"综N代"的长尾效应，对品牌综艺进行内容创新，保证了互动的活跃度和用户黏性。不但有《中国新说唱4》《明日之子4》《吐槽大会4》《妻子的浪漫旅行3》等综艺的热播，《明星大侦探》作为"IP"还反向制作了衍生互动剧《目标人物》，这些头部综艺内容的衍生，有效拓展了内容变现的渠道，也在年度顶流"综N代"的光环中迈出了网络综艺精品化的重要一步。

从产业化层面来看，2020年，网络综艺与电商的融合模式更加成熟，"综艺＋直播""综艺＋电商"成为新风口，直播\互动类综艺超过21档，节目流量和广告投放的变现能力结合得更加紧密。《奋斗吧！主播》借助偶像选拔模式，《希望的田野》以助农带货为亮点，《这！就是街舞》还结合比赛、培训和线下销售开了街舞实体旗舰店，产业要素对节目的质量水平也提出了强烈呼求。

全面"出圈"：小众文化向大众视野延伸

国家广播电视总局数据显示，在疫情压制下本年度全网上线229档综艺节目，不仅在节目数量和有效播放量方面表现不俗，还出现了《青春有你2》《乐队的夏天2》等品牌爆款，其中《乘风破浪的姐姐》不仅播放量可观，高达956.7亿的微博超话讨论量用热度数据证明了网综新爆款的存在。

网络综艺作为大众文化的一种表现形式，自诞生之初就表现出集草根性、娱乐性、商业性于一体的大众化特征。2007年，我国第一档网络自制综艺节目《大鹏嘚吧嘚》上线搜狐视频，作为互联网视频平台自主策划制作综艺的开端，突出"娱乐性"体验、关注"粉丝"互动热度成为网综大众化的表征。在被称为"网综自制元年"的2014年以后，互联网技术、视频平台、青年网民和国家有关部门政策的共同推动使网络综艺进入高速发展期。这一时期的网综不仅出现了数量上的"井喷"，其同质化的节目内容和过度娱乐化的趋势，放大了网络综艺的大众化特点，同时也显现出原创性缺乏、文化含量低、广告植入低级劣质等阻滞品质升级的弊端。2019年以后，网综行业进入"数量回落、质量提升"的理性平稳发展期，拓宽题材范围，挖掘话题深度成为网络综艺追求品质跃升的重要途径。乐队类、职场类、演员类、电竞类等小众化题材进一步垂直细分，不仅显示了网络综艺对摇滚、影视、职场、舞蹈、电子竞技等多种小众文化的容纳度，也反映出视频平台、综艺制作公司等

内容出品方对圈层文化跻身大众视野的前瞻性和实操能力。

　　事实证明，小众化内容与大众化视野的融合既是网综寻求存量变革和增量崛起的重要机遇，也是一道沟通文化差异、消除圈层壁垒的难题。在这方面，2020年的网络综艺无疑交出了一份满意的答卷。首先，题材破圈后的"小众热款"向"大众爆款"转型。随着《乐队的夏天》《演员请就位》《中国新说唱》《这就是铁甲》等一大批专业性极强的"出圈"节目走红网络，本年度的小众综艺得到鼓励，《乐队的夏天2》《演员请就位2》等"综N代"持续火爆，声音互动情感栏目《朋友请听好》、喜剧厂牌真人秀《德云斗笑社》等新概念综艺也旗开得胜、先声夺人。不仅如此，各视频平台还着眼自身在流行文化领域的独特性和辨识度，继续垂直细分深耕细作：爱奇艺推出的都市饮食观察节目《未知的餐桌》通过明星嘉宾担任团长的饭团上演蹭饭真人秀，并分享成长经历和心灵故事；腾讯视频打造了中国首档音乐团体竞演节目《炙热的我们》，通过集结多样的音乐团体展现多元的音乐理念；《超新星运动会3》则把体育元素融入综艺，小众与娱乐的跨界联动助力品牌势能叠加。其次，明星破圈引发现象级综艺。在偶像养成类的团体选秀节目因用户审美疲劳逐渐失去市场热度时，芒果TV逆向而行，制作播出了呈现"30+"女性成长的明星真人秀《乘风破浪的姐姐》，以消除光环、打破规则、重建标准的姿态，重塑"敢于挑战、直面重压、自信独立"的"姐姐精神"，不仅回应了近两年来《我的前半生》《三十而已》等电视剧对社会女性成长的关注，也安抚了演艺

圈中年女性圈层的年龄焦虑，正面回击了时下娱乐圈对少女人设的偏爱和低龄观众优先的潜规则。"姐姐"们年龄的出圈和精神的破圈不仅充满明显的青年亚文化意味，也引起了全社会女性观众的强烈共鸣，成为名副其实的年度综艺顶流。《乘风破浪的姐姐》的爆火还带动了聚焦女性受众的"她综艺"，爱奇艺的《姐妹们的茶话会》、腾讯视频的《Beauty小姐3》、优酷视频的《闺蜜好美》等都成为时尚文化在性别、年龄等层面上垂直细分的女性题材综艺。再次，平台破圈推动内容生产。2014年以来，网络综艺作为互联网产业发展的重要载体，在发展过程中形成了以爱奇艺、腾讯视频、优酷、芒果TV四大互联网视频平台为主体的格局。2020年，《乘风破浪的姐姐》助力芒果TV跻身一线阵营，B站用跨年晚会和《后浪》《入海》《喜相逢》三部短片开启了破圈之旅，推出了《说唱新世代》《欢天喜地好哥们》《造浪》《宠物医院》等受到年轻网民喜爱的自制综艺；西瓜视频不仅拿下了《中国好声音2020》的网播权，还与今日头条等平台联合营销，显示出较强的产业活跃度；抖音联合奇遇文化打造了纪实真人秀《很高兴认识你》，等等。可见，平台出圈和格局更新也在客观上刺激了视频平台和制作公司对于网综品质的追求，从而渐趋形成一个良性、健康的行业环境。

此外，2020年网络综艺的"国际出圈"也不乏亮点，网综"出海"在数量和文化影响力上持续走高。《青春有你2》以8种字幕登录国际版iQIYI后曾429次登上twitter趋势榜，在YouTube上创下了单个视频1000万级的播放。爱奇艺、腾讯等头部视频网站还积极布局

泰国、马来西亚等东南亚地区，为综艺文化扬帆出海搭建平台。

双向赋能：媒介与技术助力网综迭代

从网络综艺本年度在各层面的"出圈"来看，互联网作为新媒介赋予网生文化的后现代主义和青年亚文化的底色会持续发生作用。第46次《中国互联网络发展状况统计报告》数据显示，截至2020年6月，我国网民规模达9.40亿，其中20—39岁网民占比40.3%，青年仍然是网络文艺的主要受众。而以青年为主要受众的网络综艺，必然也会呈现多元表达、创造时尚的特点，不被定义、解构成规、勇敢发声、表达真我等青年亚文化的核心表达决定了网络文艺在态度上的年轻化，以及在审美和价值上的多元；另一方面，互联网带来了海量的大众文本，不但让用户无法把握网络文艺的总体性，还通过数量巨大、类型繁多、趣味多样等渠道对网民进行了分流。昔日老少皆宜、举国同乐等大众文化的审美特征在新媒体时代语境中很难实现，"前互联网"时代对大众文化的公共认知可能一去不复返了。换句话说，"破圈"现象是互联网作为新媒介对网络综艺的赋能，而网络文艺的勃兴必然要在大众化（娱乐化）与分众化的博弈和平衡中寻找发展的契机。因此，我们在2020年的网络综艺中，才能够看到势头强劲的《乘风破浪的姐姐》从内容到传播都在逆势飞扬，才能够看到《令人心动的OFFER2》尽管是综二代，但仍然以律政职场的高辨识度赢得了市场和粉丝。

除了媒介属性之外，5G时代的到来推动新技术为内容制作提供了更多创新选择与可能性。一方面5G网络会为网络综艺提供更加稳定快捷的传输稳定性，保障视频产品的品质呈现；另一方面5G技术高速率、低时延的优势也会进一步提升网络综艺的互动体验，特别是带有游戏元素的网综将如虎添翼。在网络基础技术的保障下，AI、AR、大数据、"云系列"在综艺内容创新方面发挥了巨大作用，2019年优酷上线了"AI观影情绪模拟"，通过用户情绪的模拟数据分析视频节点的影响力，辅助视频的剪辑和营销。2020年，爱奇艺的《中国新说唱》、腾讯视频的游戏类真人秀《我+》等网综节目都尝试在互联网算法时代的大数据辅助下进行技术实验，或用以筛选嘉宾，或用于人工智能剪辑，目的都是分析用户观看习惯和消费行为，对用户进行精准画像，并在此基础上完成用户需求分析，助力精准推动的平台营销策略。爱奇艺在10月推出的首档虚拟偶像才艺竞演综艺《跨次元新星》，还对电影级光学动捕、顶级CG引擎实时3D渲染、数字孪生（Digital Twin）等多项技术进行了深度尝试和融合，实时捕捉虚拟选手的舞台综合表现，而这种融合影视、综艺、游戏三种内容形态的创新尝试，又是对网综制作方团队的内容创新和技术能力的"倒逼式"挑战和提升。

（原刊于2021年1月29日《文艺报》）

电视剧创作地域性的一点思考

　　电视剧的地域性创作在追溯历史源头、讲述风云变迁、表达现实生活等方面具有天然优势，它通过描绘自然风景、再现地方民俗、刻画人物形象等途径，以类型化的方式实现创作的典型化，从而在个性化的创作表达中凝聚共同情感、追求共同理想、表达共同审美，并不断沉淀和凝固属于全社会的共同价值。

　　也正因如此，地域性成为历史题材与现实题材的不二选择，也是近年来领跑同业的精品好剧的突出特点。《大宅门》《乔家大院》《闯关东》《关中往事》等电视剧作品就曾以厚重的文化内涵和典型的人物形象征服了观众，成就了电视剧历史上的一批精品，而统观这些作品又几乎无一例外地拥有着与作品题材互为表里、相得益彰的地域魅力发挥着重要作用：那就是地域性既能带给电视剧题材上的归属感，同时也赋予了作品在电视剧"海洋"中的辨识度。

　　然而，在地域创作已经经历过一个轮回后的今天，地域化创作已经不再是靠贴地域标签自说自话的独白。而近两年《白鹿原》《鸡毛飞上天》《情满四合院》等电视剧获得观众和市场的认可也充分说明，地域性的创作已经发展了，只有在保存地域特色的同时也具备强烈的当代意识，在审视过去和关注当下中不断更新，敏锐

地把握地域性的时代诉说和技巧表达，才能让地域题材承载更广阔浩大的主题。换言之，如果说前些年的地域化创作是以"标签化"和技巧取胜，那么当下的地域化创作则是抓住地域特点的"人"的精神。以《鸡毛飞上天》和《温州一家人》两部剧为例，表现浙商奋斗题材的《温州一家人》可谓珠玉在前，想要在同一地域（浙江省）、同一历史时期（改革开放时代背景），成功塑造另外一个与温州人不同且极具辨识度的义乌人的集体形象，这无疑对地域化创作提出了更高的要求。《温州一家人》用的是"一个家庭轴心、国内国外发展"的横向结构，突出人物之间的故事冲突和情节推进，《鸡毛飞上天》在结构上则使用"两个人串联、三代接力奋斗"的纵向传递，更注重个人历史在时代历史中的坐标追寻。从这个角度讲，《鸡毛飞上天》避免了重复创作，没有拾人牙慧，找到了新的情感聚合点，在温州人的既有形象之后，再一次挖掘了义乌人敢爱敢恨、敢闯敢干的精神，也颇具一些史诗的气质和味道。

同年，《白鹿原》作为陕西大地的史诗，以电视剧的形式呈现了农耕文明到工业文明的历史步伐中，白鹿原上的人们在时局动荡、朝代更迭、秩序错位中的人性与命运。沉甸厚重的题材，漫长的历史跨度，一碗油泼面，一嗓子秦腔，一座白鹿书院，这些地域因素的后面，矗立着那片让人依恋和流泪的黄土高原，展现着那幅50年巨大变迁的关中画卷。

《情满四合院》则是一个平凡人的史诗，这部京味年代剧讲述了20世纪60年代到90年代间，土生土长的北京人、红星轧钢厂的食

堂大师傅傻柱和他四合院的邻居们，是如何在剧烈的时代变革和价值浪潮里生存和成长，并在利益的考验和岁月的淘洗下，守望着淳朴的情感。剧中四合院的生活真实而有质感，京味儿十足的北京话与傻柱厚道、实在、善良又带一些"贫气"的形象水乳交融。与20年前的《贫嘴张大民的幸福生活》相比，很显然，《情满四合院》以更宽广的历史视角展现人物在时代中的存在和状态，这里的北京不再扁平，也不再仅仅承担故事的背景，它甚至走到了前台，以时代缩影的形式出现，成为剧作的一个隐形主体。

在现实主义创作语境下的地域化表达是有难度的创作。于是，一些电视剧双脚离地，一头扎进大"IP"，在"讲故事"的挡箭牌下自说自话、自我欣赏，最终成为资本运行链条上的一个失去灵魂和温度的傀儡。一些电视剧仅仅征用"地域创作"这个概念，把这个标签作为装饰，沉醉于"奇观"式故事，看上去非常"地域"，实际上不过是一个只能给人带来短暂感官愉悦，实质上确实与"人的精神"渐行渐远的消费文化的新的变种。电视剧《欢乐颂2》企图通过"欢乐五美"——樊胜美、邱莹莹、安迪、曲筱绡、关雎儿五位女性在上海打拼并不断找到自我价值和真爱的过程，梳理出城市中产女性的精神图谱，本来是非常有价值、有诚意的创作动机，然而，无论是海归高管、富二代，还是城市中产"新穷人"或职场菜鸟，国际都市上海到底赋予了她们什么，在她们的追寻、迷失与成长中，上海以及上海精神是否作用于她们？她们作为"新上海人"的时代质地又是什么？樊胜美那个无底洞一样的娘家少不了曲筱绡

去仗义执言，关雎尔的男朋友进了派出所也得安迪解囊相助，连王柏川的生意也要靠小包总来照顾，一部剧下来，在当今的上海想要拥抱美好生活，主要靠的是几个好邻居。可是仅仅把纯洁又深挚的友谊作为歌颂对象，抛弃现代城市女性自立自强、寻求自身价值的励志元素，就不可避免地遭遇"上海新女性精神"的迅速消解。于是，这场发生在上海的热闹刺激的离奇故事，没能萃取出主人公们积极进取、时尚乐观、自由洒脱的现代女性精神，反而成为一场对都市女性以至于都市生活的主观臆想，而上海这个地域设置，不但不负责寄托任何地域人文精神的要素，反而因为这曲"乌托邦式"颂歌的窄化和表面化，从"欢乐"滑向了"娱乐"，成为一个精心装潢的都市偶像剧的娱乐场。

无独有偶，以"乌托邦"想象来大力圈粉的，还有同样以上海作为地域背景的《我的前半生》。这部改编自亦舒同名小说的电视剧在剧名上非常具有"史诗气质"，观众对这部以上海为背景、反映现代都市人特别是行业精英们追求与困惑的作品做出了较高的心理预期。可惜的是，电视剧没能表现出原著中从菲律宾用人、英国老板、华伦天奴套装、《秘闻》杂志以及上班的轮渡等细节中透露出浓浓的港味，相反，除了女主人公罗子君动辄冒出的上海口音，把它切换到北京、广州、深圳和随便任何一个现代化的城市，都没有违和感。事实上，很多电视剧都像《我的前半生》一般，把更多的精力用在了情节的打造上。剧中的全职太太罗子君身为唐晶的大

学同学、闺中密友，在遭遇家庭矛盾重重、面对婚变的时刻，阴错阳差与唐晶的男友贺涵相爱，这种人设即便再有原著的文艺风和自圆其说的情节链来加持，也自然很难引发观众在情感上的认同与共鸣。更何况，看上去罗子君依附婚姻失去自我而导致婚姻失败是一个血淋淋的教训，可剧情又用"琼瑶式"的桥段告诉我们，贺涵的各种无所不能，各种从天而降，只是让罗子君变换了一个依附的对象而已。换言之，如果没有贺涵，罗子君的自立自尊不过是一场可以预料的悲剧。由此看来，失去了地域精神的包裹和地域文化的浸润，再吸引眼球的剧情也将真相毕露。

都是在讲故事，都是在塑造人物，怎样区别是真正的地域"文化"还是贴一个地域标签？关键就在于这些故事是用什么史观来审视，这些人物身上有哪些推动时代进步、值得弘扬传承的精神。如果在创作中在"为故事而故事"和"为时代而故事"之间摇摆不定，就一定会付出代价。《那年花开月正圆》从清末变局的历史视角切入，以陕西传奇女商人周莹的一生为轴心，关照底层普通人的命运，爱情亲情商场战场笑点泪点一应俱全，原本以为可以成就一部地域文化浸润的精品大剧，然而"甄嬛""芈月"的影子环绕，大女主的思维不变，硬生生把周莹传奇、侠义和纵横的一生与几个喜欢的他的男人捆绑在一起。"三个男人的爱成就一个玛丽苏女主"的套路在甄嬛和芈月之后继续上演，让观众猜到结局事小，遗憾的是既浪费了厚重的题材，也减轻了地域文化和人文精神应有的分量。

因此，现实主义创作的重提，绝不是简单的重复，而是电视剧创作系统的一次更新。地域性创作绝不是凭借方言、景观、服饰等地方表征的打包展示，或者挖掘一些地域故事，就能够称其为"地域化"。真正突出地域差异、强化地域真实的，恰恰是站在当下的历史节点回望，和当下语境中对地域历史的一次观照。

后　记

　　本来我设想得很好，要在2020年出版第一本影视论集，但是新型冠状病毒肺炎来袭耽搁了很多事情，这使我所积攒的一些兴奋以及某种所谓仪式感，变得不那么强烈了——好在没有持续太久，迟滞一年之后书要出版了，被疫情影响的生活也已经基本恢复正常了。一本小书，不期然成了时代的见证。

　　收入这本书里的文章，主要是2016—2020年以来我对当时上线的电影和播映的电视剧（包括网剧）所作的一些观察和思考。然而四年多的写作中包含的，却是四十年里对影视剧的浓厚兴趣。电影最初带给我的神秘，是孩提时站到影院最后一排的凳子上，看自己在投影光束里晃动的小脑袋。以至于如今每当影厅的灯光熄灭，跟随光影沉浸故事中，我都觉得这是对生命中预埋伏笔的呼应。因此，对我而言，成为一个影视评论的写作者，不仅仅是兴趣，也不仅仅是工作，它更像一种童年梦境在成年世界的"奔现"。

　　只是我并不太喜欢"评论"这个词，总觉得这个词里包含着自以为是的意味，有种指手画脚、好为人师的优越。每当别人用关于文艺评论的词语介绍我的时候，我都脸红心虚、浑身冒汗，仿佛周身散发着不知天高地厚的肤浅与狂妄。有一次去做美甲，小姑娘知道我是做影视研究的，就兴致勃勃地跟我聊起《欢乐颂》来，她滔

滔不绝地表达着对剧中人物和生活的神往，脸上发着光，扑闪着一双粘着假睫毛的大眼睛问我："姐，你说在上海生活的真的都是她们那样的人吗？"我没有勇气打碎她关于都市生活的想象，甚至还有几分窘迫，说也不是，不说也不是，一时间还真是执手相看，无语凝噎。后来，我写下了《这曲欢乐的颂歌何以为继》，但我没有再遇到那姑娘。

与其说这是一本文艺评论集，倒不如说这就是一本观后感、观后思——而实际上这些文章最初的形成，并不是出于专业评论的欲望或需求，不过我的家人、朋友、同学、同事甚至是偶遇的陌生人想听听我对于一些电影和电视剧的看法。而这些看法成为一个比鸡毛蒜皮、油盐酱醋更有意思的话题，成为一种日常生活中可以进行精神层面交流的最自然的方式，也成为不同年龄、不同性别、不同职业、不同圈层的人相互探讨或打量对方价值光亮的一种途径。如果通过这些看法的交流，有益于我们保持理性思考的习惯，有益于我们认识这个瞬息万变的时代，有益于我们悦纳时常陷入纠结的自我，那么这些文字就完成了它们的使命。

或许正是因为这些文章记录了时光，交流了情感，甚至还厘清了一些思路，所以写作的时候能够不知疲倦，乐在其中。可是真要把这些文字集合起来的时候，还是有些紧张。罗兰·巴特曾说，同时代就是不合时宜。这些写于当下、写在现场的文字，极有可能只是一个合理的诡辩或者一次完美的误解。"言语道断，一说即错"也许就是文艺评论者的"达摩克利斯之剑"，既有接近和阐释艺术

的庄严神圣，也包含着被历史和他人证伪的可能，如此，常存敬畏之心，说错亦无妨。

连雨不知春去，一晴方知夏深。今年的高考刚刚结束，我和那些学子一样，也答完了这张考卷。新书付梓之际，应感谢的人太多太多。感谢带我走上专业写作之路的作家、编剧周喜俊女士，让我感受到兴趣和事业重合的幸福。感谢我在中国社会科学院文学研究所访学时的导师陈定家教授，感谢河北的文学批评家陈冲（已故）和王力平两位先生，他们知无不言的谆谆教诲让我敢于自信地面对写作转型期的迷茫。感谢我的师姐王露霞和师兄桫椤，他们的勤奋和严格以及在写作中给予我的指点和鼓励，带给我一路向前的力量。感谢杨俊蕾教授辛苦审阅书稿并作序，她的真诚谦和是我学习的榜样，她在序言中对我的夸赞也让我如坐针毡。感谢重庆出版社和王昌凤、黄卫平两位女士，为本书的编辑出版劳心劳力，让这些平凡的文字有了发光的可能。在这里，还要特别感谢我的先生苏阳，他陪我看过聊过很多电影和电视，很多观感就诞生在我家的客厅。

另，此书也是2020年石家庄市文化产业发展引导资金项目的成果，特记。

<div style="text-align: right">

王文静

二〇二一年六月十日

</div>